Taiwan
Folk
Opera

————

A
Moving
Feast

范毅舜　Nicholas Fan

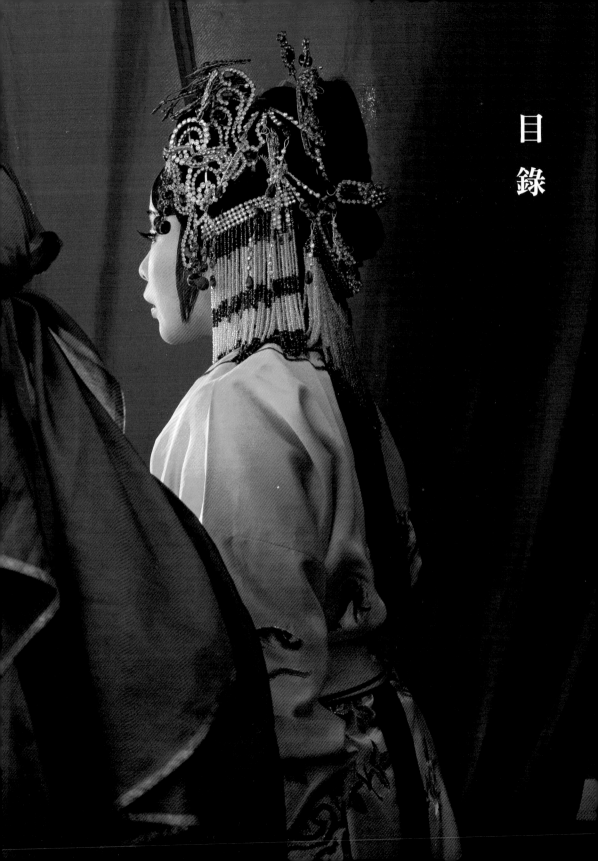

目錄

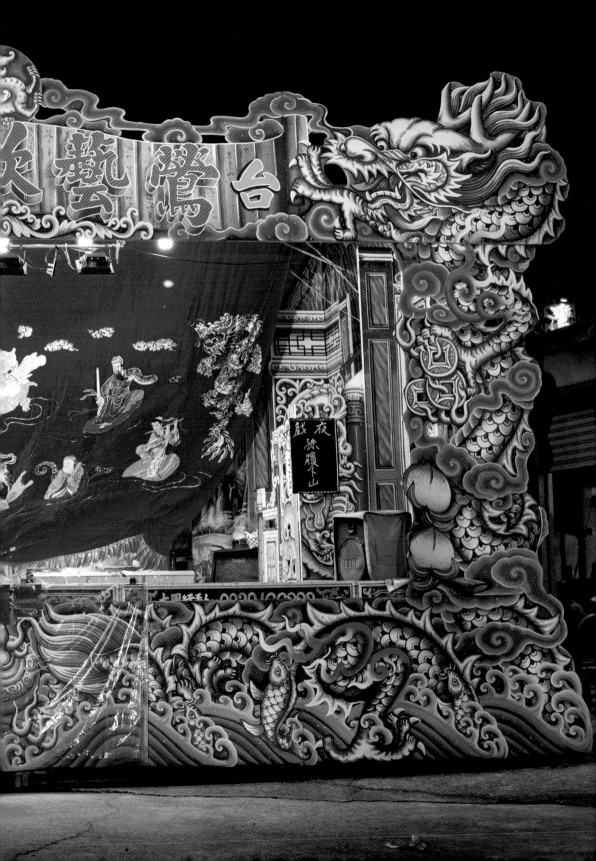

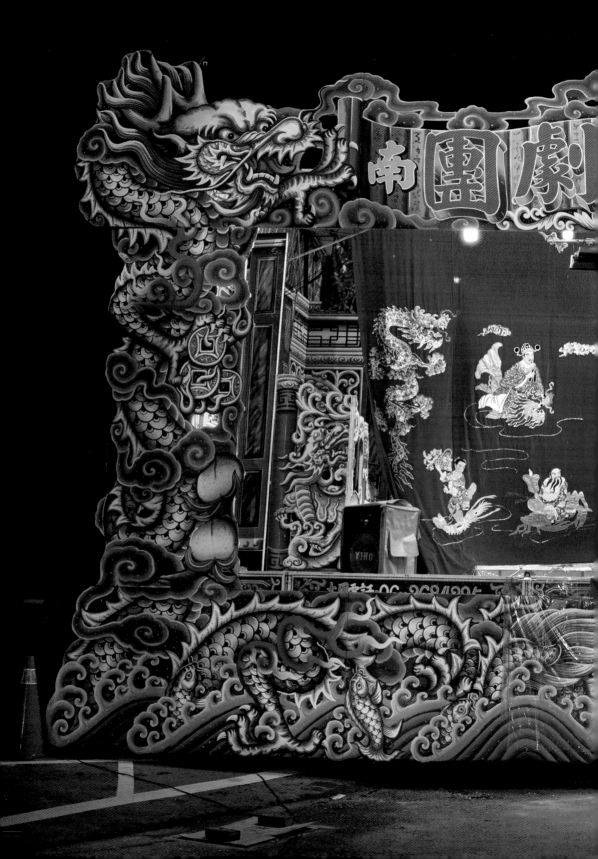

自序。

我在野台戲場域體會到台灣最底層、卻最有活力的文化面貌。

那小小小光棚所散發出的光與熱，以及迴盪於其間的人與事，

永遠會是最美、最無法磨滅的台灣文化。

幾年來創作不斷推陳出新，這回我迷上了台灣大街小巷曾隨處可見的「野台戲」。

當朋友乍聽我有這個念頭，個個露出狐疑的神情，怎麼一個聽慣了西洋歌劇、京劇、崑曲的人，

竟會看上了這通俗鄉土，在某些人眼中不登大雅之堂的「野台戲」?!

不同於那已步入殿堂的京劇與崑曲等，野台上的歌仔戲可是道道地地的台灣鄉土劇，更是許多

上了年紀的人，最甜美的童年記憶！

單看外觀，當燈光投射在由五彩繽紛帆布包紮起的戲台上，在夜幕低垂的大街小巷，甚至荒郊

野地裡，真像一個超現實的花花世界。搭上台上人物信手拈來的獨特造型，即興發揮的戲劇情節，野台戲的張力自成一格，大氣磅礡、渾然天成，相較任何可想見的cosplay，絕對有過之而無不及。比如，我就見過一位扮演勾魂婆的男演員，將民間常見的紙錢、香柱往頭上隨意一插，再搭配一朵大紅花，雖然詭異卻韻味無窮。演員臉上塗著白粉及乖張的腮紅，以及那雙空洞無神的雙眼，真是勾魂攝魄，令人不禁打個寒顫。光看這些五光十色襯托下的人物造型與故事情節，野台戲就是個了不起的創作題材。

野台戲來無影去無蹤，它或在一處車水馬龍的路邊，或在一處逼仄、侷促的小巷弄裡，甚或是在山之巔、海之角的廟埕廣場上，恰如夜空中的流星，野台戲能將原本黝暗寂寥的周遭環境霎時變成一座光影繽紛的人間劇場，一場流動的盛宴，具體呈現出文字難以描繪的台灣人文風景。

在每個人都可隨興發表意見且具影響力的後網路時代裡，整體社會將無可避免的日趨庸俗化，當所謂上層結構文化受到擠壓且日趨無力時，我卻在野台戲場域體會到台灣土地最底層、卻最有活力的文化面貌。

除了追尋藝術的肯定與成就〔註〕，與庶民生活緊密相依的野台戲團，不斷在與嚴酷現實生活搏鬥，當盛裝的野台戲藝人，在炙熱氣溫中、賣力搬演著傳統老戲，或俗稱「胡撇仔」的胡謅搞笑戲時，他們心中卻仍惦念著後台的幼小子女，就連在極短促的進出場空檔，仍會情不自禁地將襁褓的幼兒

〔註〕很多長年以野台演出的歌仔戲團，例如秀琴歌劇團、明華園天字團都有進駐國家劇院及縣市文化中心的演出資歷，達到相當的藝術水平，然而他們更願顧好有廟宇與信眾支持的野台演出，也不嚮往催生一個更有保障、只能在殿堂演出的公立劇團。

抱起，盡情疼惜，而就在同時，後台另一個不起眼的角落，往往還放著一個熱氣蒸騰、能填飽一團

老小肚皮的大電鍋。

　別名「民戲」的野台戲，本就與庶民同在，為此，在諸多藉此維生的劇團身上，總可見到那怎

麼也無法掩飾、來自草根的誠懇與稚真，例如他們就深信，自己的演出除了娛樂大眾，更有酬神與

供冥界兄弟欣賞的功能，為此即使戲台下空無一人，他們也不會懈怠演出，更會在夜戲完畢後再度

扮仙，只為提醒好兄弟，戲已結束，他們儘可離去。這種敬神如神在的執著與認真，叫我著迷與尊敬。

　而我這個不請自來的闖入者，在跟拍期間，更受到他們如自家人般的對待，吃的、喝的除了有

我一份，甚至還會叮嚀我騎車慢一點、衣服要穿暖和。我在那一點也不客套矯飾的待人之道中，竟

體悟到深刻的信仰教導，例如當我看見某劇團團員將自家食物分給台下衣衫襤褸的觀眾時，竟覺得

基督所教導的福音精神也不過如此！這一切豐富了我的攝影內涵與精神，我的「野台戲」拍攝，在

台灣特有的人情裡充滿喜樂。

　「野台戲耶！」每當我在馬路邊，甚至窮鄉僻野驚見臨時搭建的戲台，都會像小孩般的驚呼！

我很想再像小朋友那般地搬張板凳，占取最佳觀賞位置，甚至在戲台下湊熱鬧。這讓我想起在小琉

球白沙國小任教的田永成校長所說，他童年最快樂的事之一，就是能在戲台下撿拾演員扮仙拋下的

糖果餅乾，以及看他們如魔術表演的化妝，那可是比躲在被窩裡偷看漫畫書還過癮！

　拍攝野台戲讓我有機會窺見一個不熟悉的世界，而許多流轉在戲棚間的俚語，竟能言簡意賅地

闡明為人處事之道與敦厚的文化特質，例如：

「戲棚飯桶咖大，不缺給人一個碗、一雙筷。」

「甘願做牛，毋驚無犁通拖。」

「樹再大也要有樹根，樹根顧乎著，才會有樹蔭。」

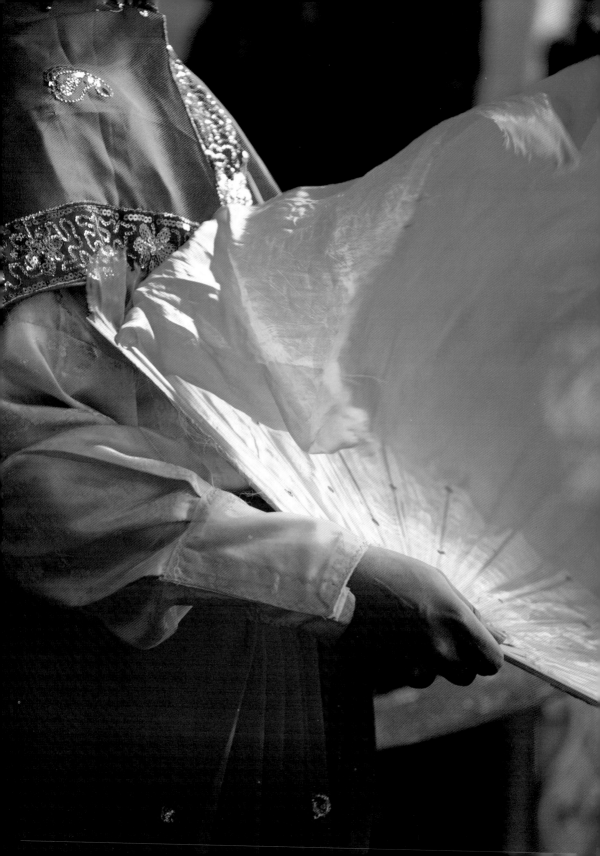

這些沒有任何潤飾、甚至近似粗俗的語彙，卻也是放諸四海皆準的真理。

為了完成「野台戲」專題，我拍了近四萬張影像檔案，更為此耗費了比拍攝期還多數倍的時間去編輯、整修。在多似繁星的影像中，我以野台戲演出的流程來編輯呈現，從扮妝、扮仙、日戲，一路到中場的後台人生，再到晚間、夜戲登場依序呈現。至於拍攝時的點滴與感受，且讓我隨著書的鋪陳向您娓娓道來。

收錄進這書的影像大多在南台灣、尤其是集中在台南拍攝。近半年的時光，我跟了幾個著名劇團，例如台南的秀琴、鶯藝、進益號歌劇團，及來自屏東潮州的明華園天字團，高雄的千葉興、高麗及春美歌劇團，還有幾個偶而路過驚見卻未能一一記下的野台戲團。

願這個我自己拍得歡喜也感恩的題目，能提供一個全新的觀照與參考，讓更多人能順乎人情，以開放的視野來了解早已存在於我們周遭的珍寶。

此刻，您不妨回到過去，變身為一位好奇的小小孩，盡量睜大雙眼，如路過一個野台戲現場那般，來欣賞這部以紙本型式演出的「野台戲」吧！

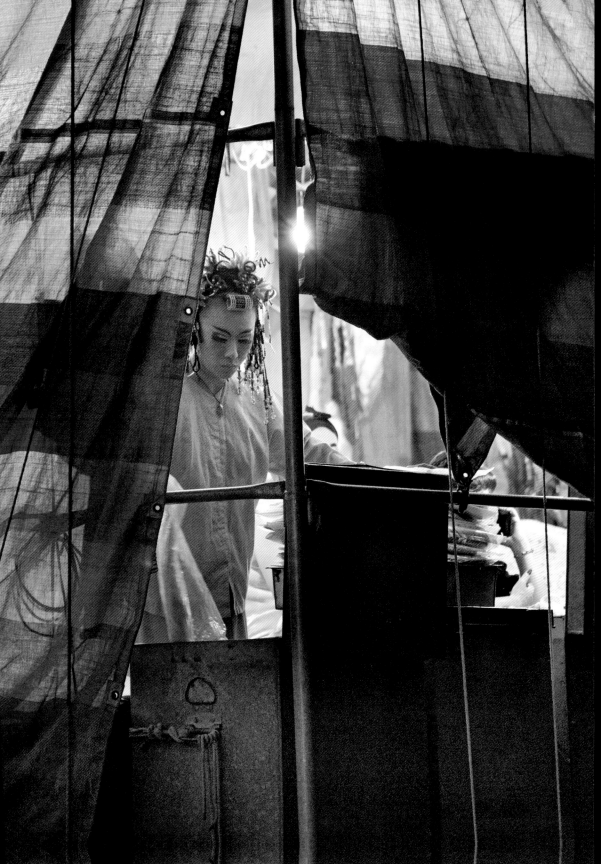

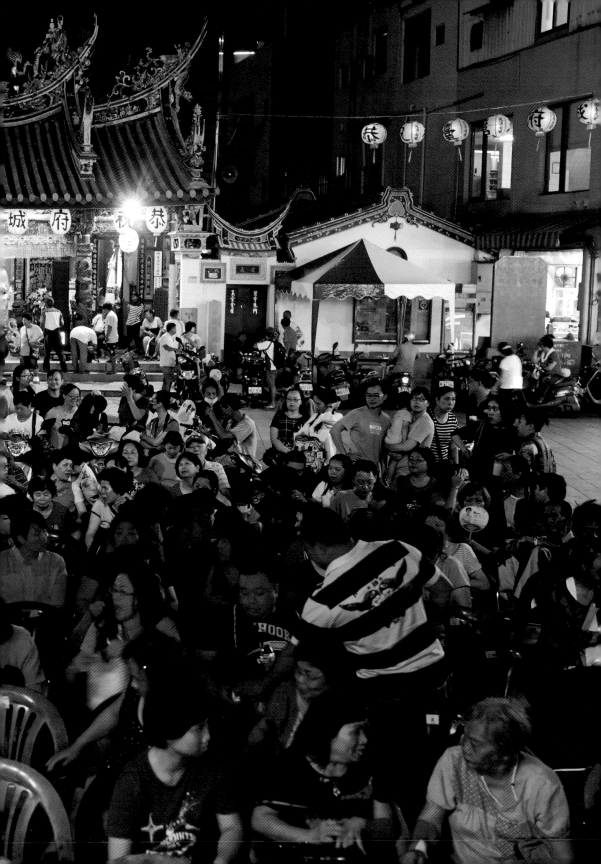

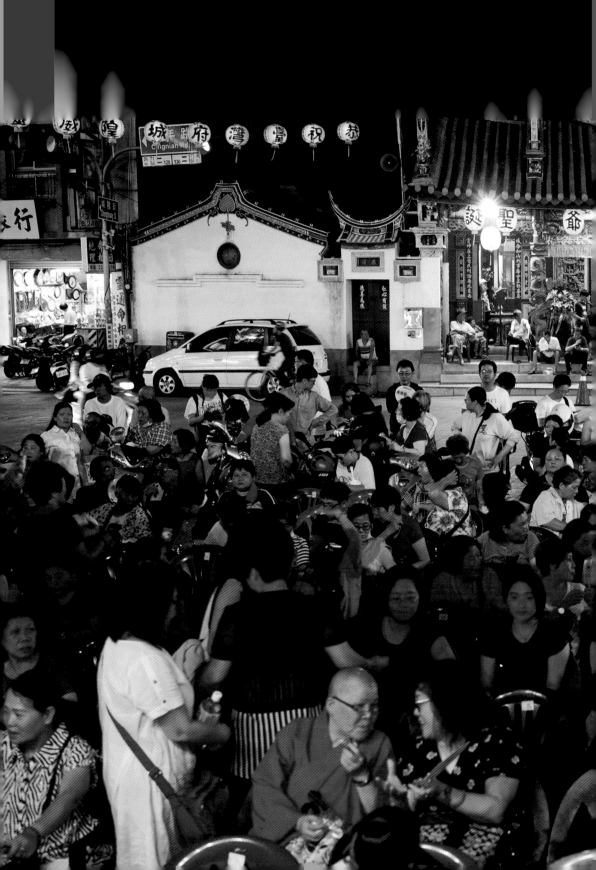

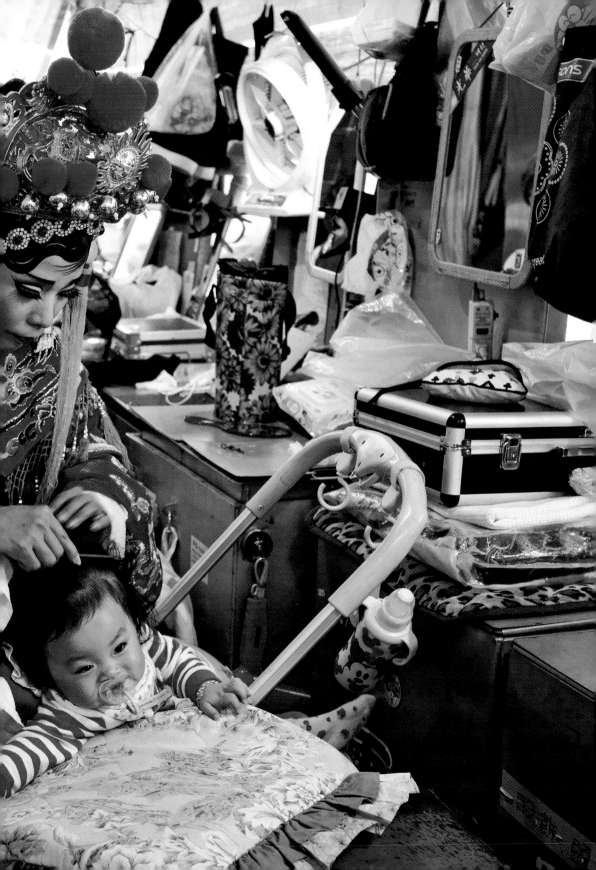

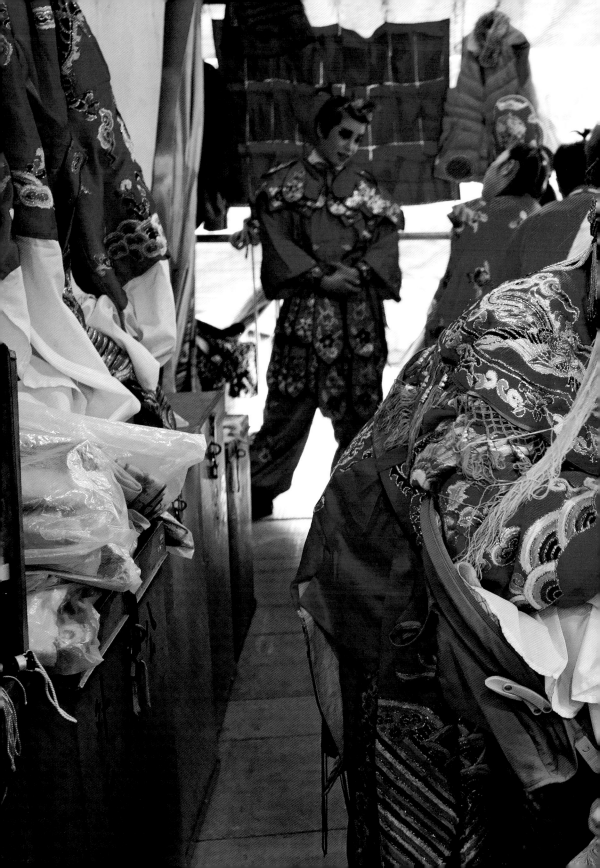

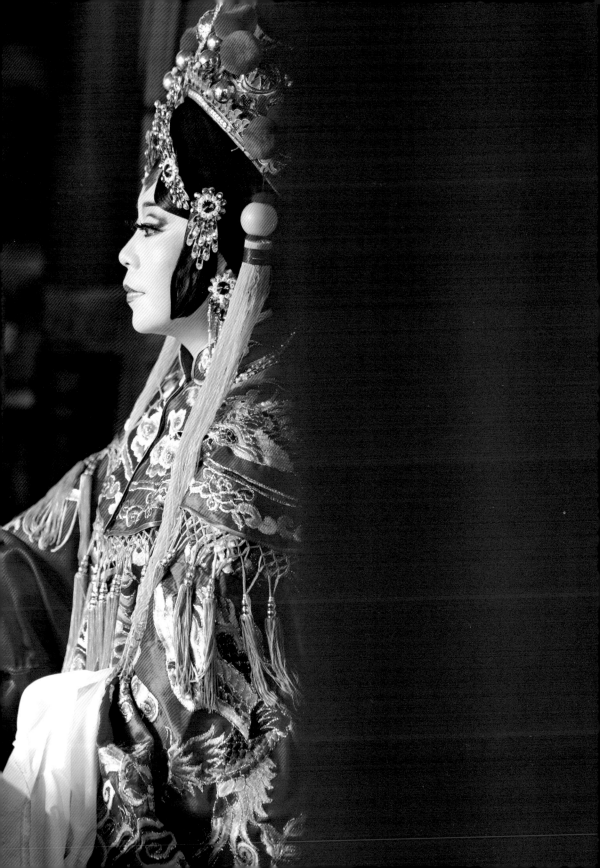

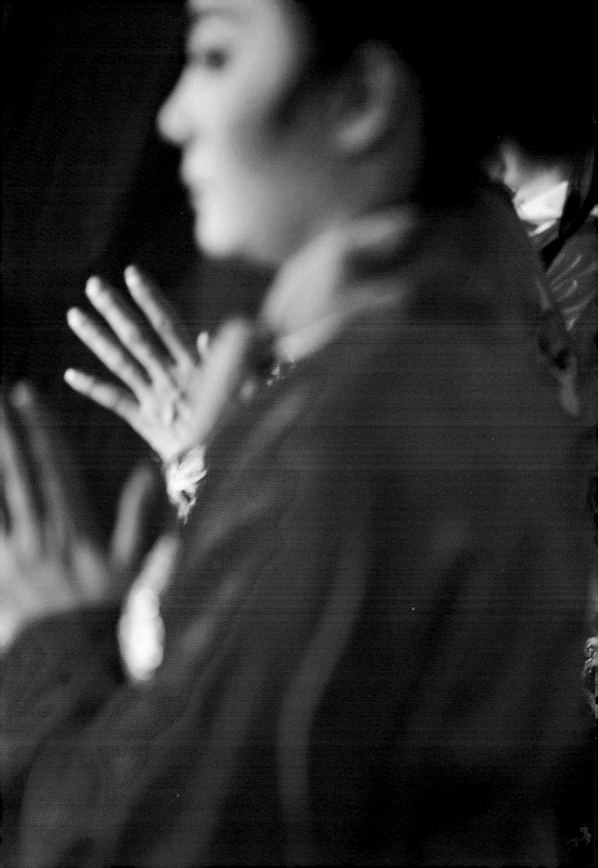

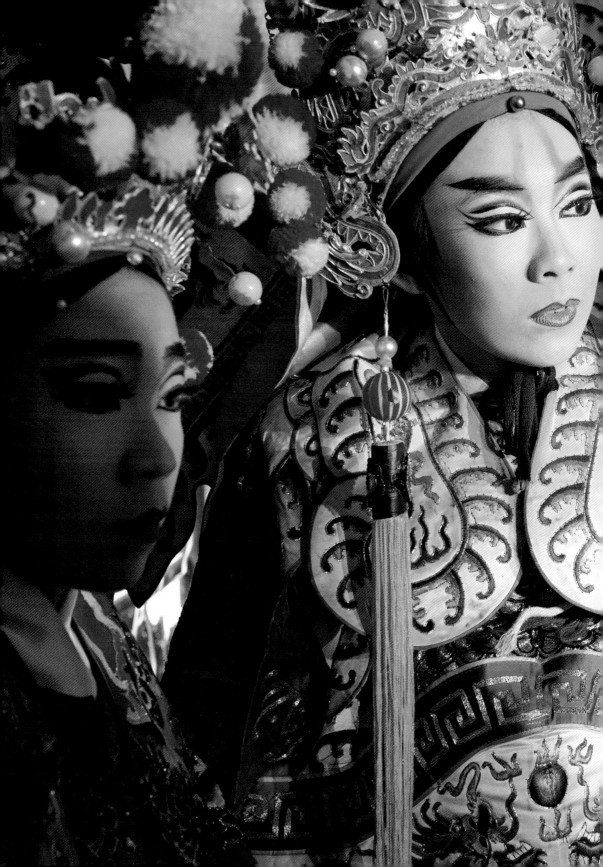

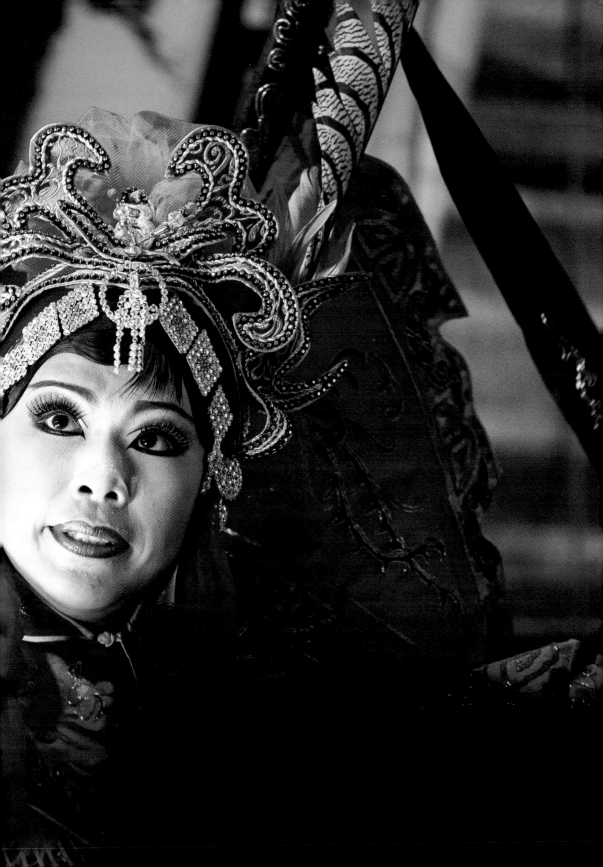

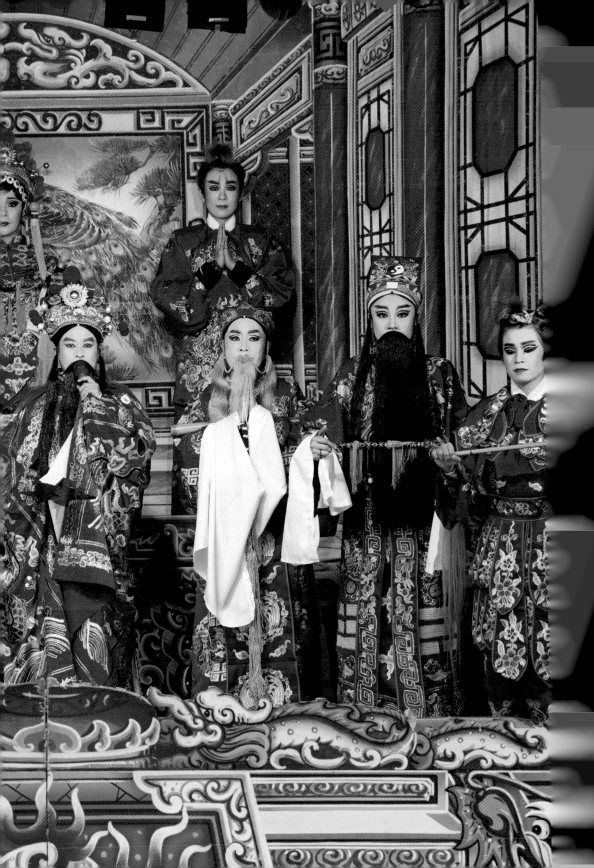

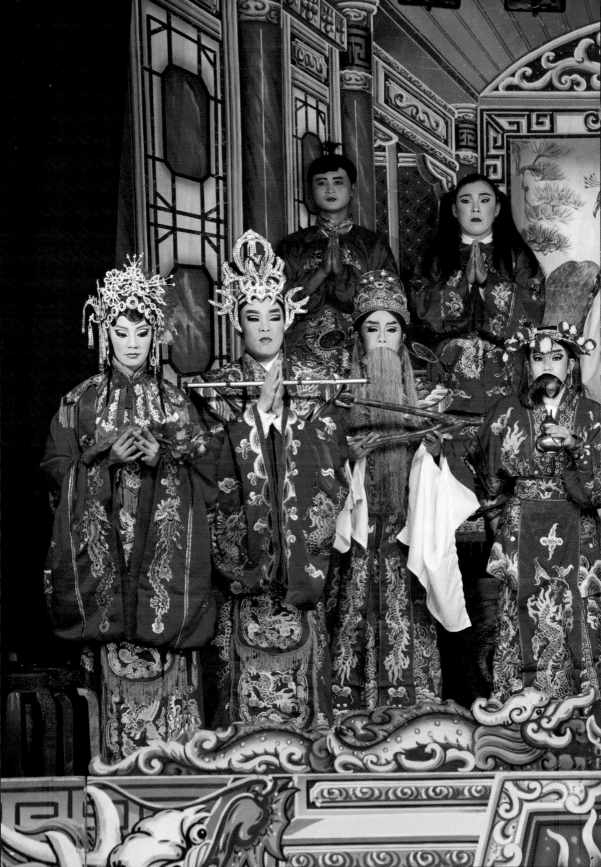

野台戲台又被演員們稱為「風神台」，
即便無人欣賞，野台戲演員仍認真妝扮，
只為在戲台上能忘我地投入演出，享受明星般的風采。

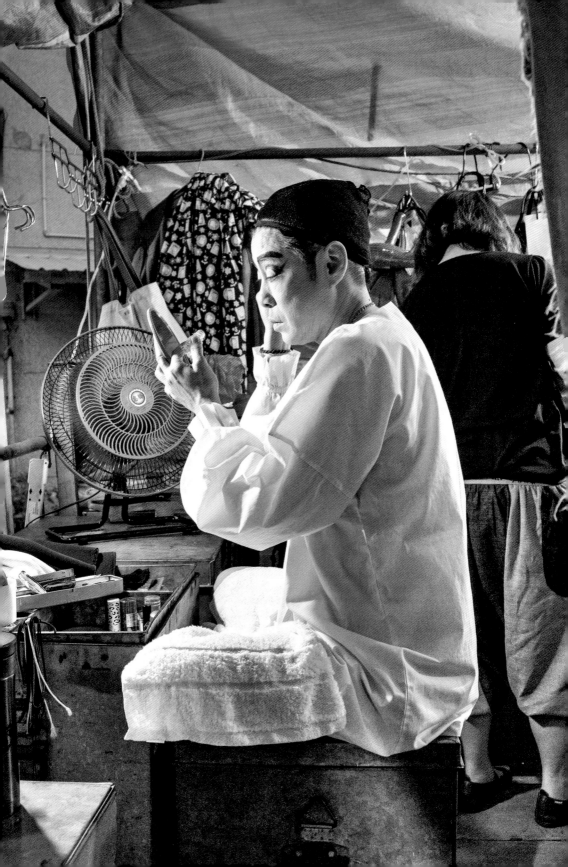

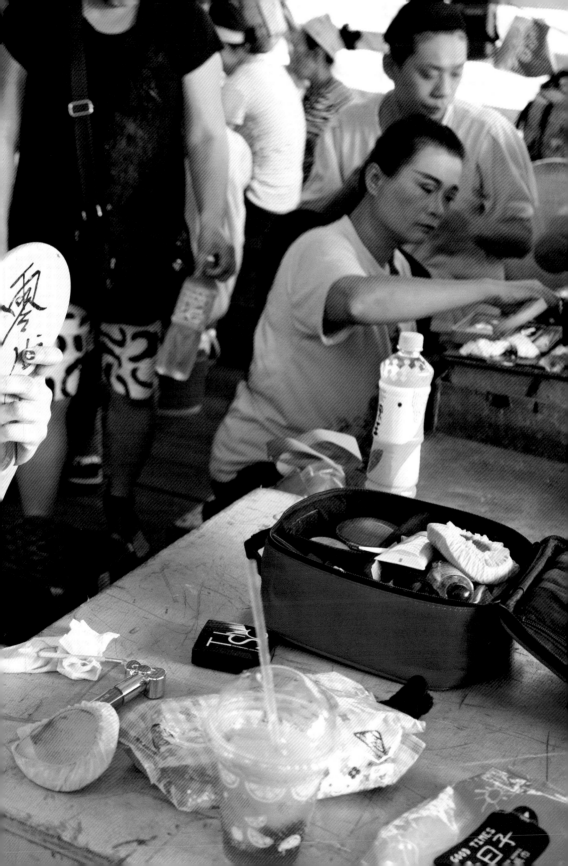

扮妝。

「野台戲」既稱野台，就是沒有特定演出的地點。今日野台戲大多配合廟會、神明慶生場合舉行，尤其自農曆三月、各路神明開始過生日時漸次達到高潮。

野台戲舞台，大多由廟方出資搭建，這些以鐵管架構、再加上篷布包裹的戲台，雖然陽春卻很堅固。若不是需要更多演員及配備專業燈光音響的大型公演，野台戲台大多僅二十四呎寬，上面無法站太多人。

別小覷這些戲台，夜戲落幕後，這兒將是因路遠而無法返家的演員們的棲身之處。

不像在室內劇場的演員，除了演出，其他雜事都有專人打理，野台戲演員除了演戲，連裝台也得自己來。只有篷布包裹的戲台，寒磣單調，直到戲團大貨車將裝台牌坊、布幔、燈光、服裝、道具送來，空洞的舞台才開始有生命。

有回，我去拍攝全是女性團員的秀琴歌劇團搭台，只見那幾位年紀小我許多的年輕演員，

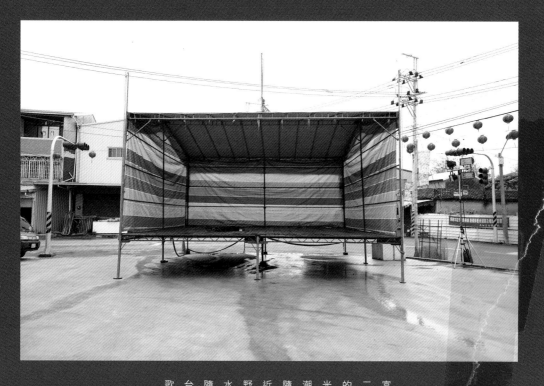

富麗堂皇的野台戲棚和熱鬧的周遭場域，就是從這二十四呎寬的小戲棚開始，以鐵管架構，帆布包裹的戲台是如此陽春與不起眼，但只要加上牌坊、燈光，它馬上變得光彩熠熠，美不勝收，隨著看戲人潮出現，平淡無奇的場域即刻變成一座人間劇場。

隨著移民而來的野台戲曾經歷萬人空巷的風光與幾近絕滅的打壓，然而不管社會與政治情勢如何變化，野台戲數百年來恰如旱地上的小草，只要一點陽光、水分就能立時展現昂揚生機。這一個來無影去無蹤，隨時隨地可搭建與拆除的小戲棚和於其上搬演的野台戲，可說是台灣頑強生命力的另類隱喻，更是可歌可泣、歷久彌新的庶民詩歌。

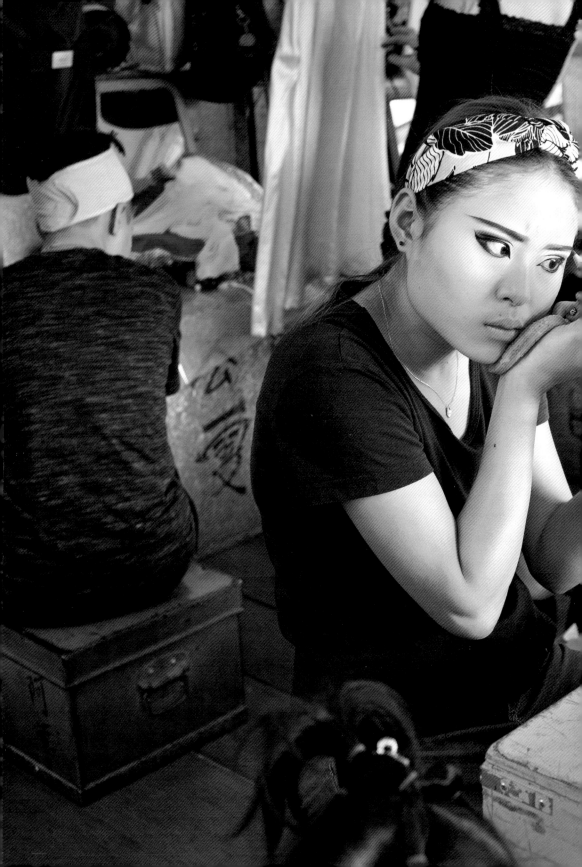

頭戴鴨舌帽，在鐵架上又裝布幔又架設燈光音響地在我頭頂上高來高去，看得我實在汗顏。而這一個極其單調的空棚因七彩牌坊、大紅布幕的妝點，霎時間變得富麗堂皇！

裝台完畢，劇團就要為開幕的扮仙與隨後的日戲準備。若不是照著腳本走的大型公演，野台戲劇碼往往演出當天才決定，劇團說戲人就在演員用餐甚至是化妝時，開始講述扮仙後的日戲演出劇情。

我向來喜歡觀看演員化妝，那些原本身著便服的演員，在化妝過程中有如變戲法般地逐漸變成劇中人物，當身著古裝的他們拿著先進的數位手機不停在手掌上快速滑動時，更讓人有種跨越時空的荒謬趣味。野台戲演員的古典妝扮很多來自傳統戲劇，尤其是京劇造型，例如女演員也會貼片子，上面再飾以水鑽，鬢角兩邊也會帶上五顏六色的假花。民國初年那幾位叱吒風雲的男旦，就是在已達藝術巔峰水平的精心妝扮下，化身為傾國傾城的傳奇女子，顛倒眾生。

野台戲妝扮雖受京劇影響卻又隨興許多，尤其是扮演「胡撇仔」的胡謅戲時，不按牌理出牌的妝扮更是天馬行空地讓人跌破眼鏡，而這恰是野台戲的迷人之處，他們的隨性與彈性，夾雜著一種無可名狀的昂揚生命力，例如那一層又一層的假頭髮及飾件，成堆地往頭上加，除了不會掉下來，身上戲服更可從古典青衣變成西方公主，甚至日本、中東風味的世界服飾。

野台戲又被演員們稱為「風神台」，他們在這裡認真妝扮，盡情發揮，即便無人欣賞，仍是一點也不馬虎地畫眉、戴假睫毛，甚至在出場前不斷地攬鏡自照，只為自幕後走向戲台時能忘我地投入演出，享受明星般的風采。

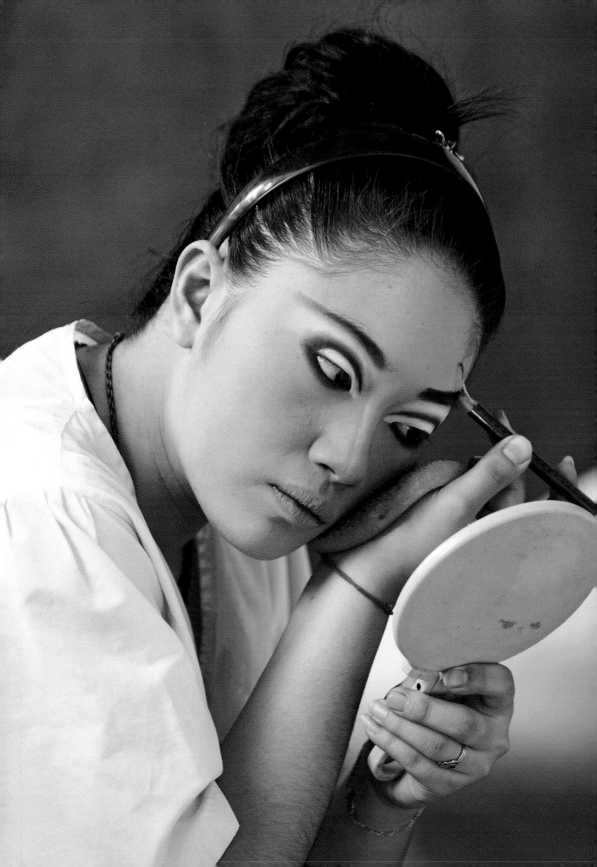

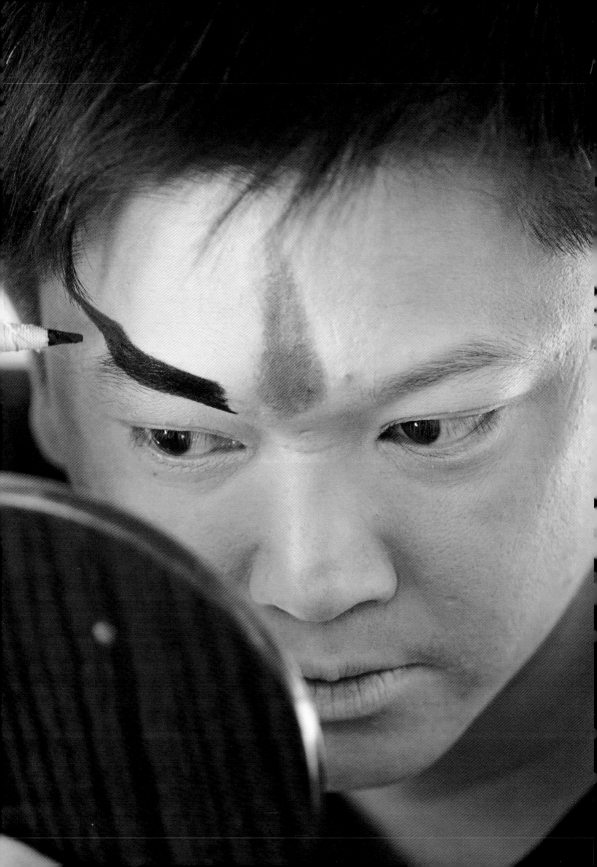

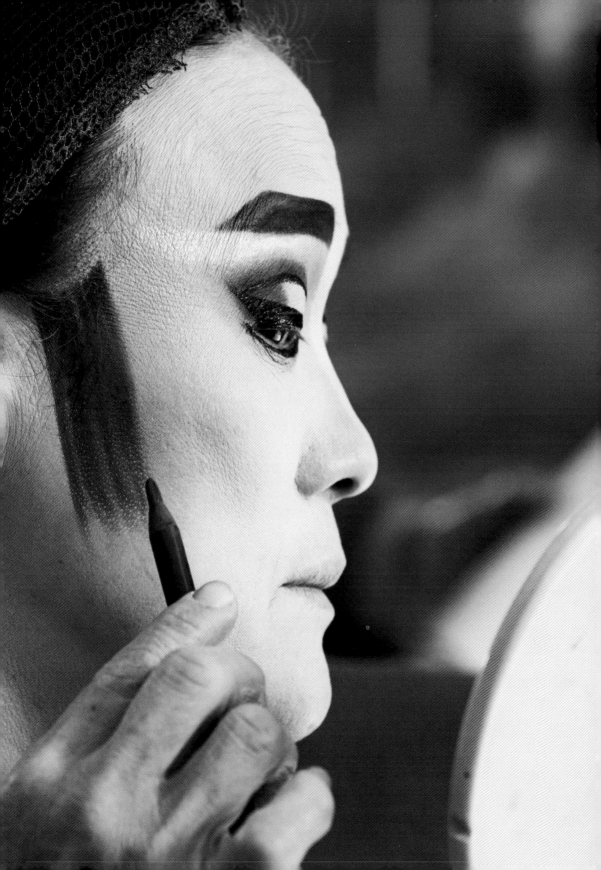

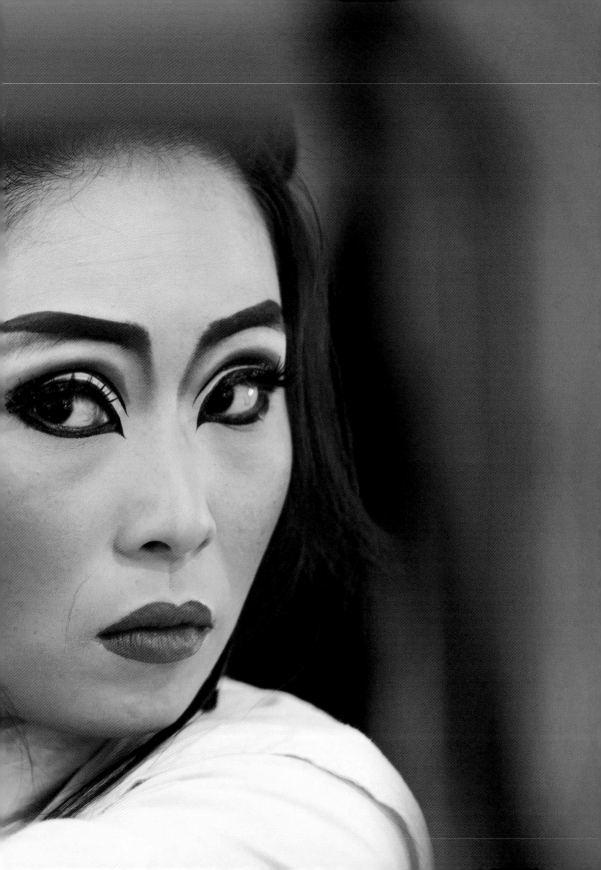

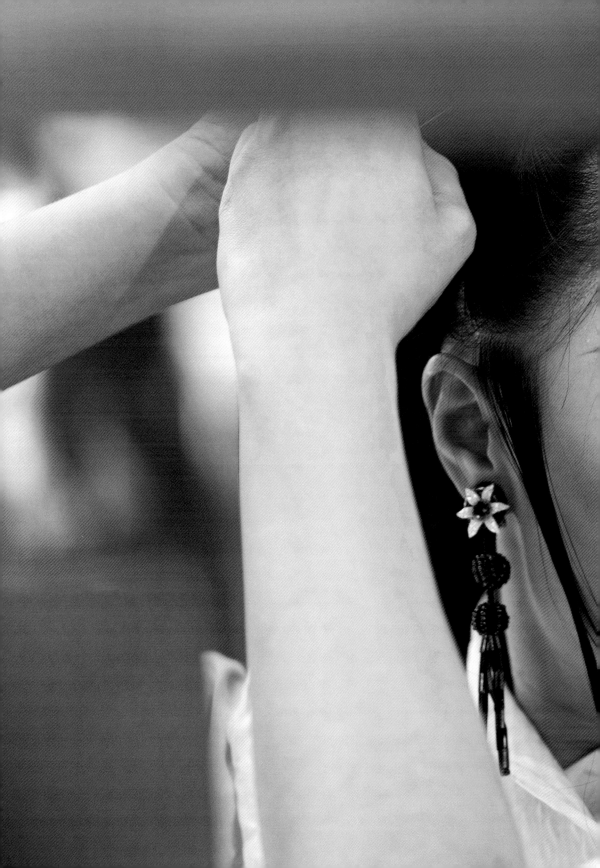

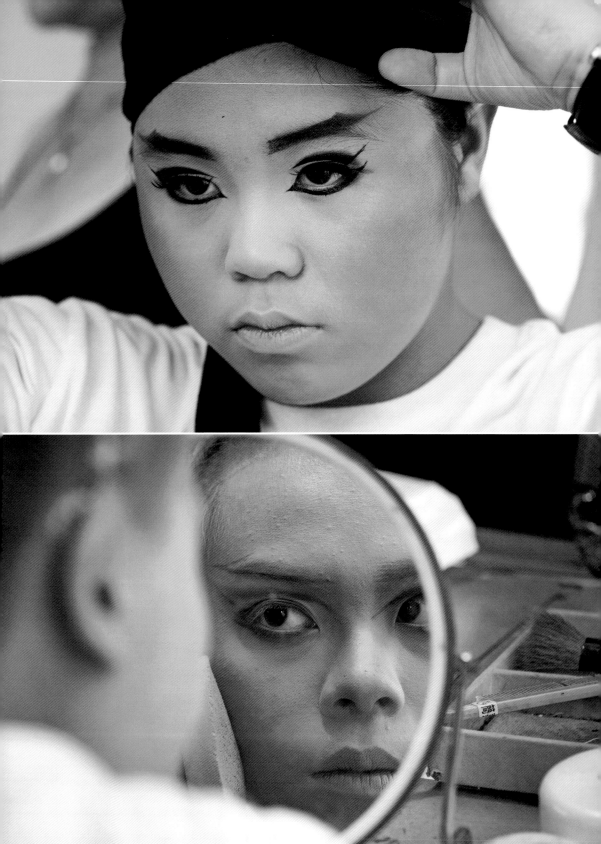

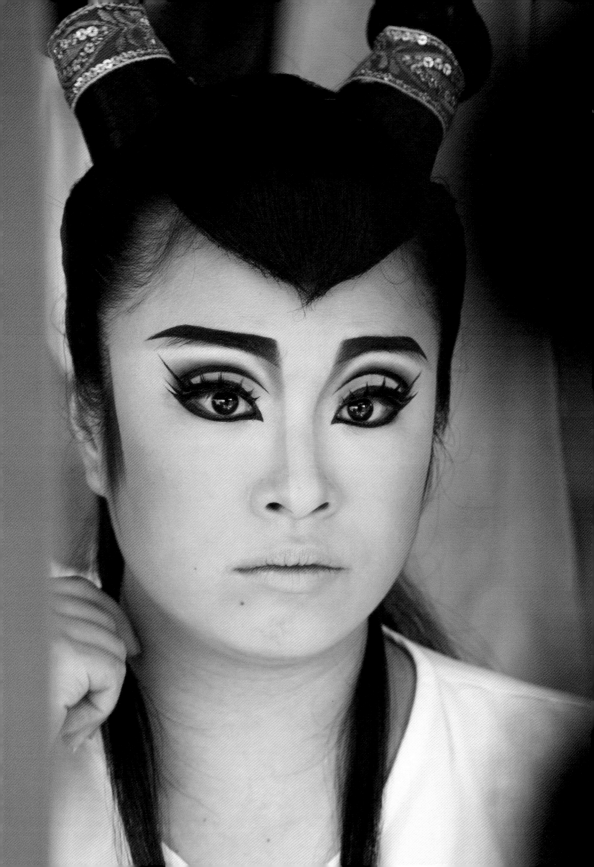

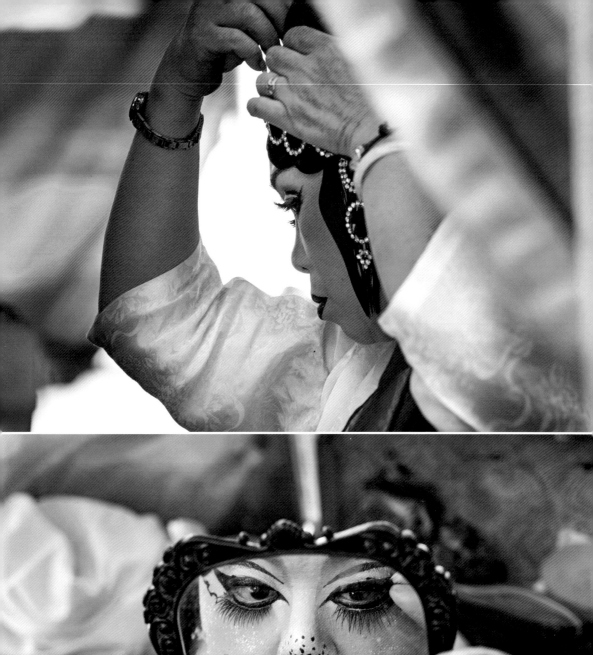
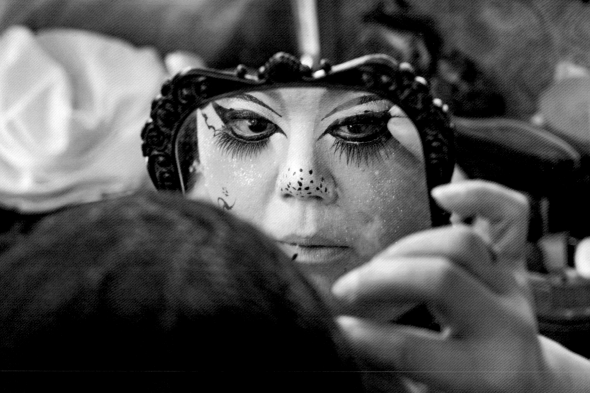

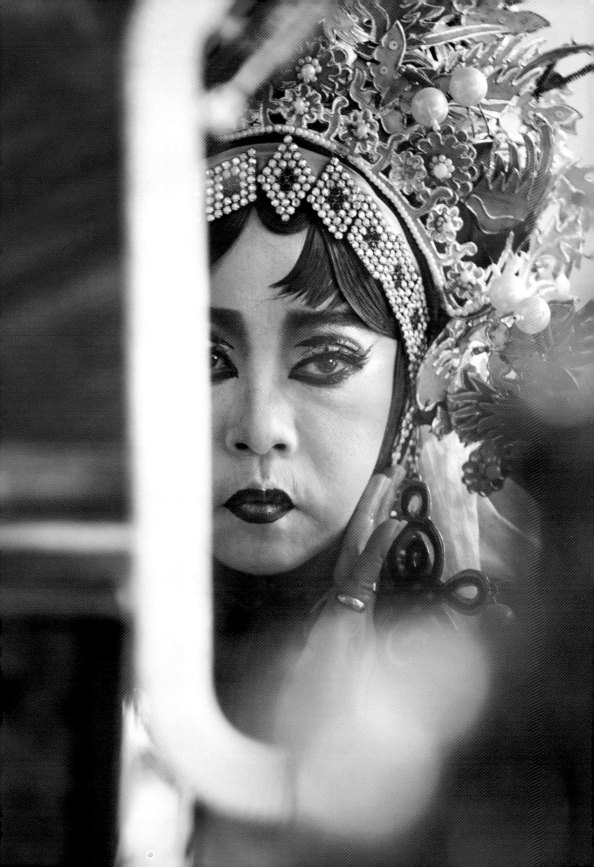

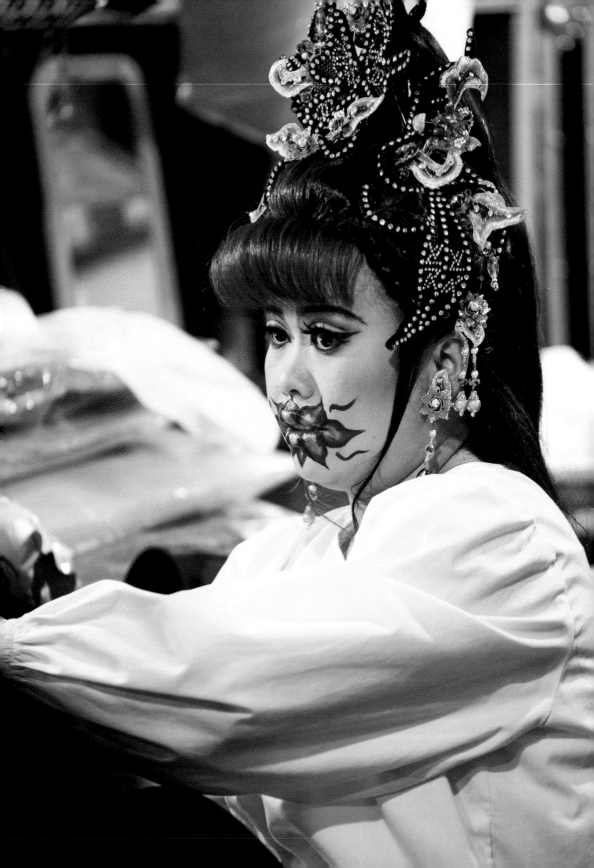

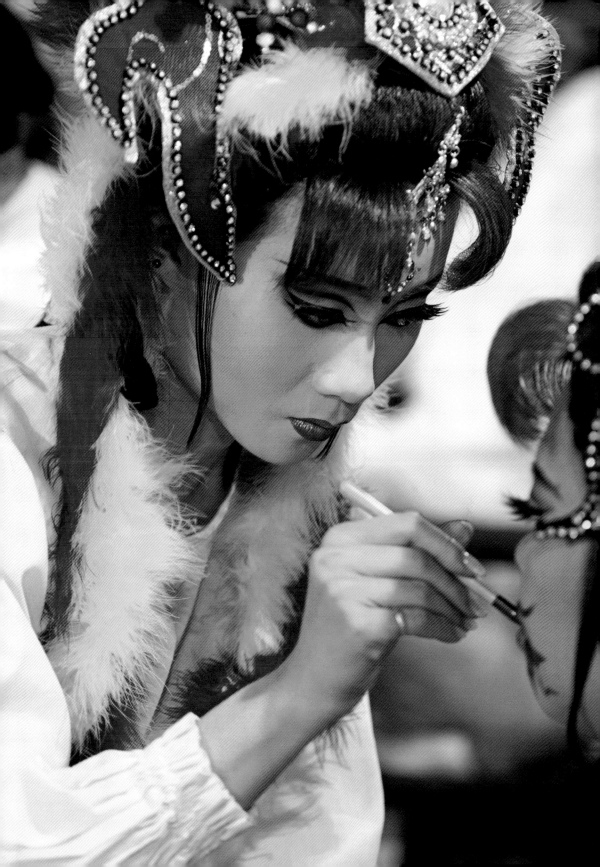

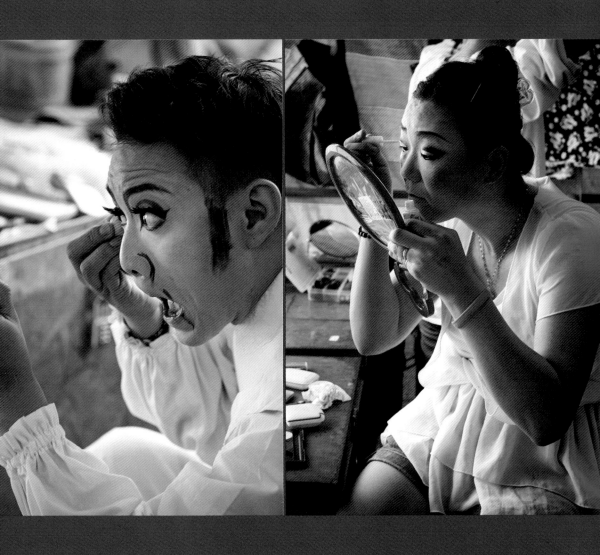

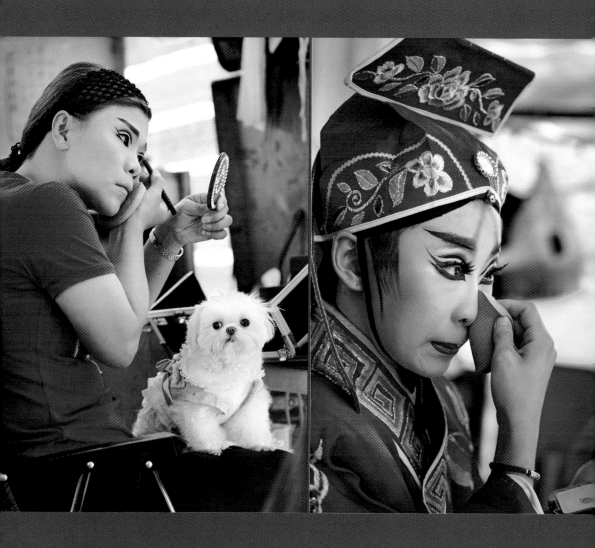

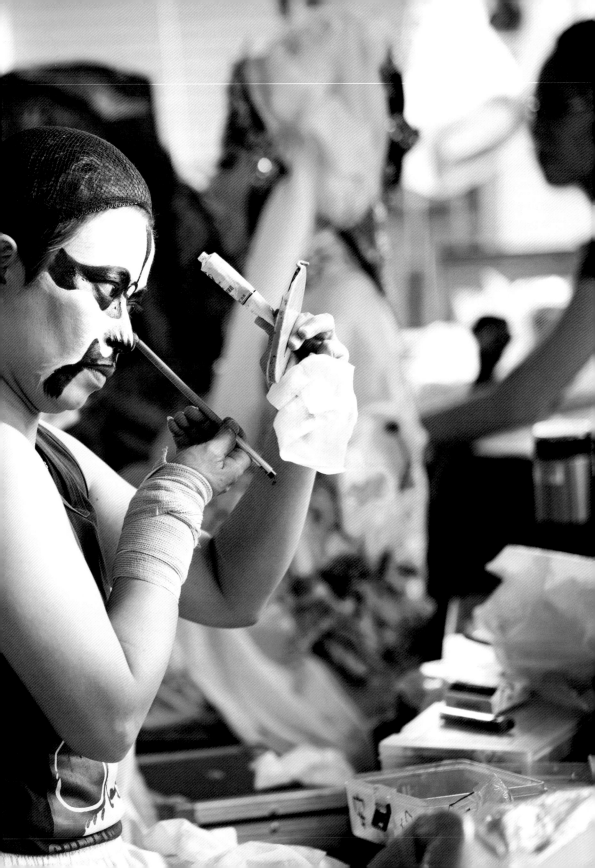

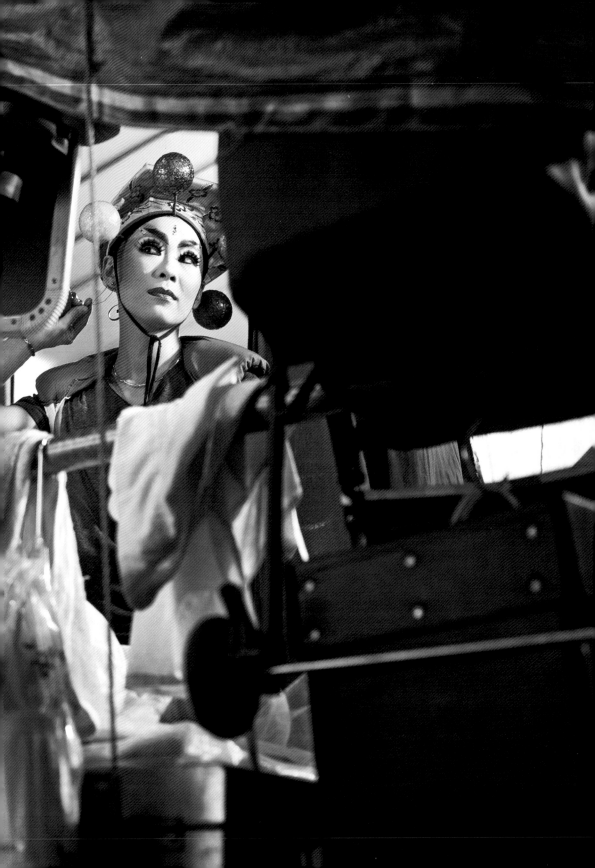

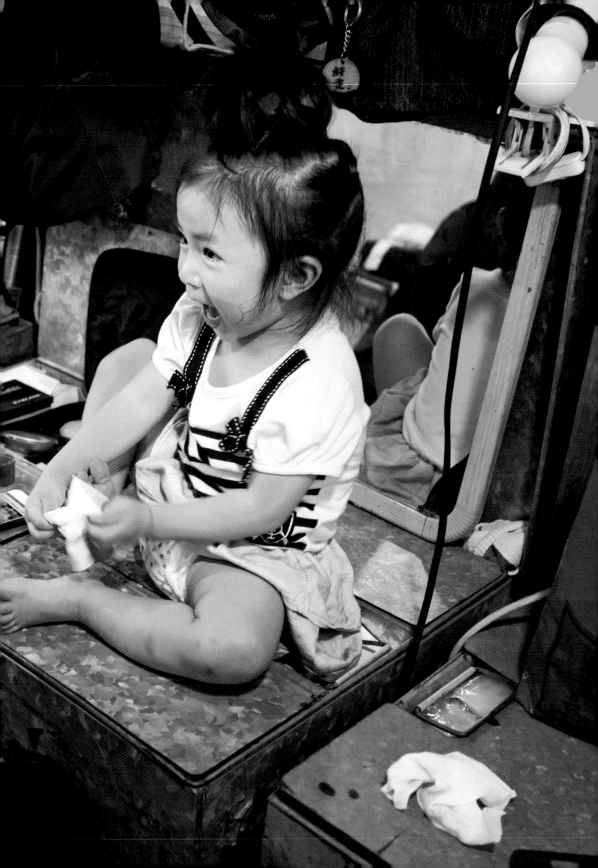

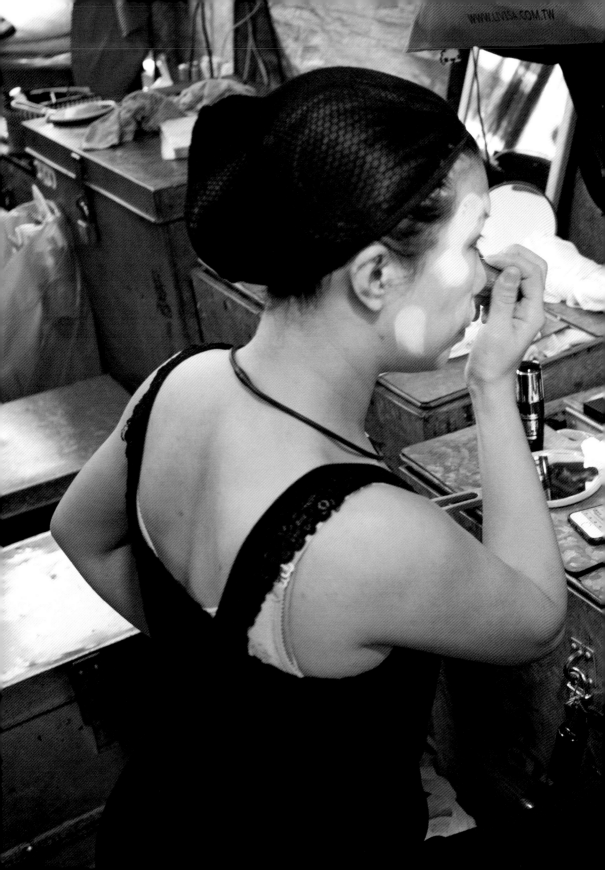

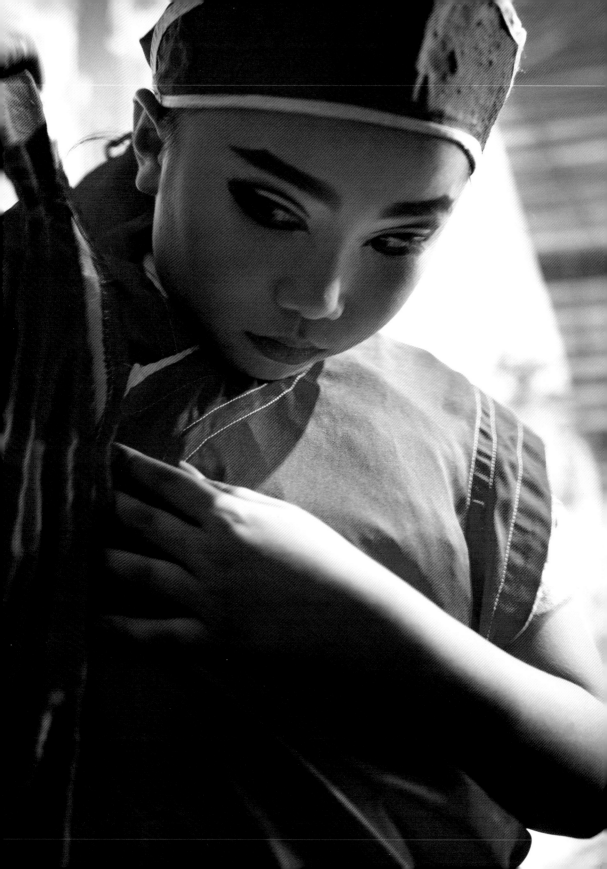

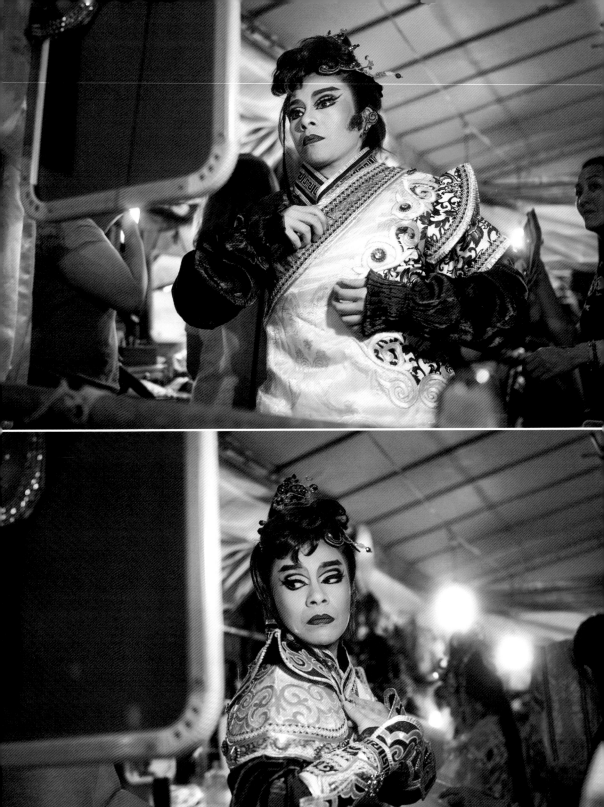

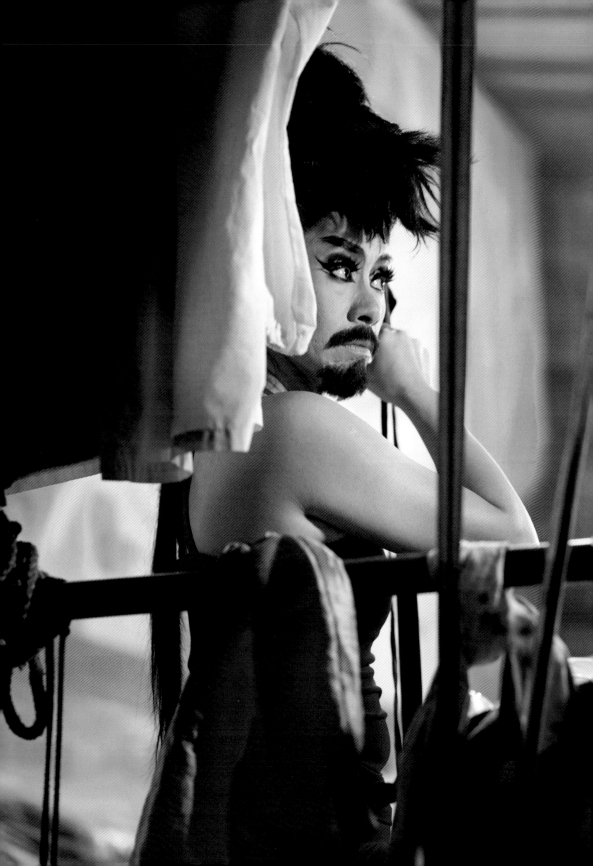

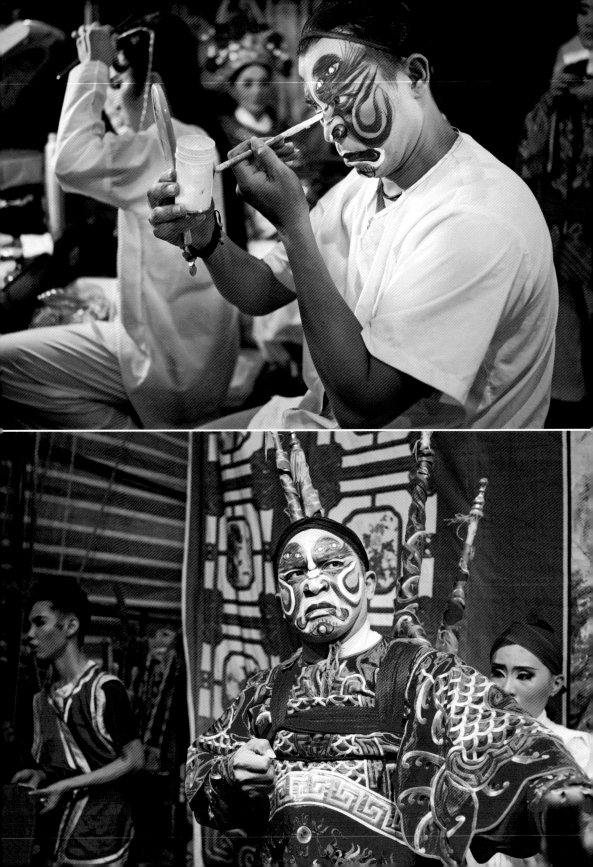

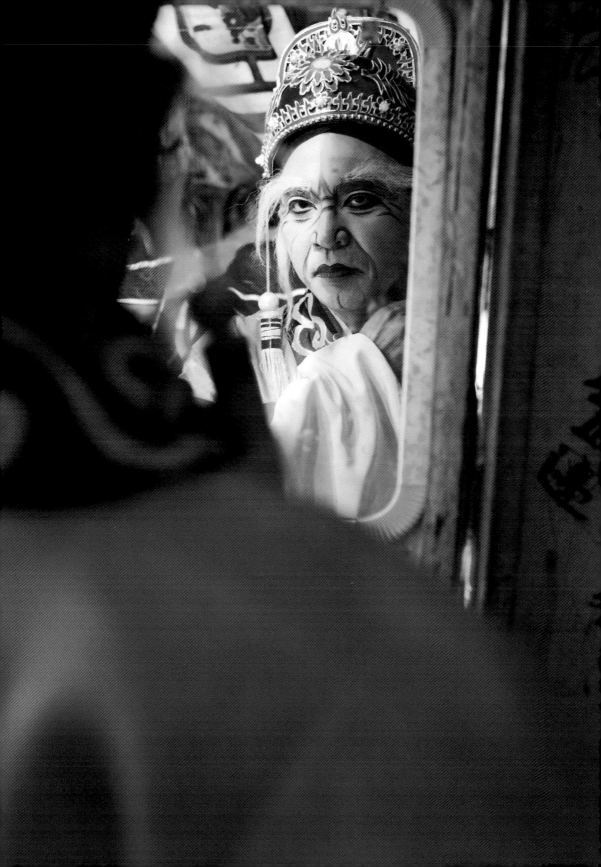

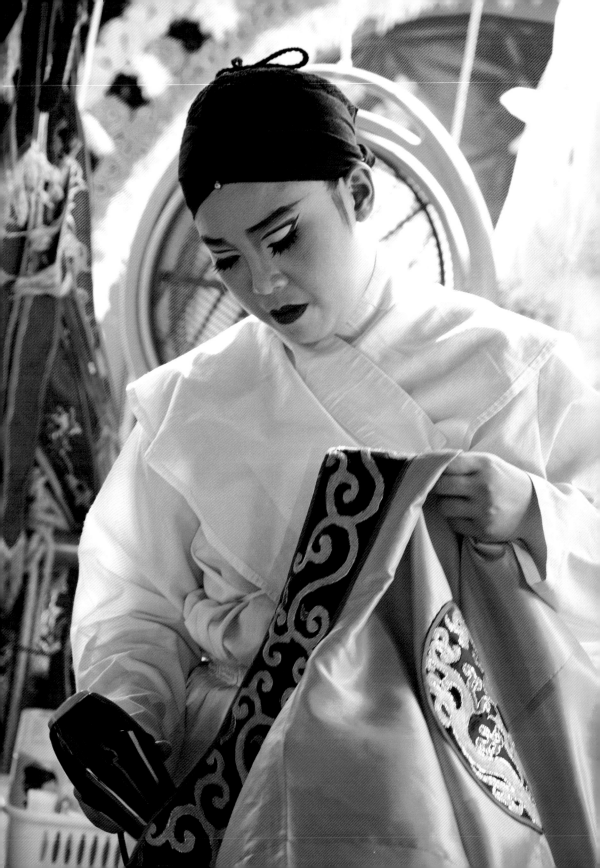

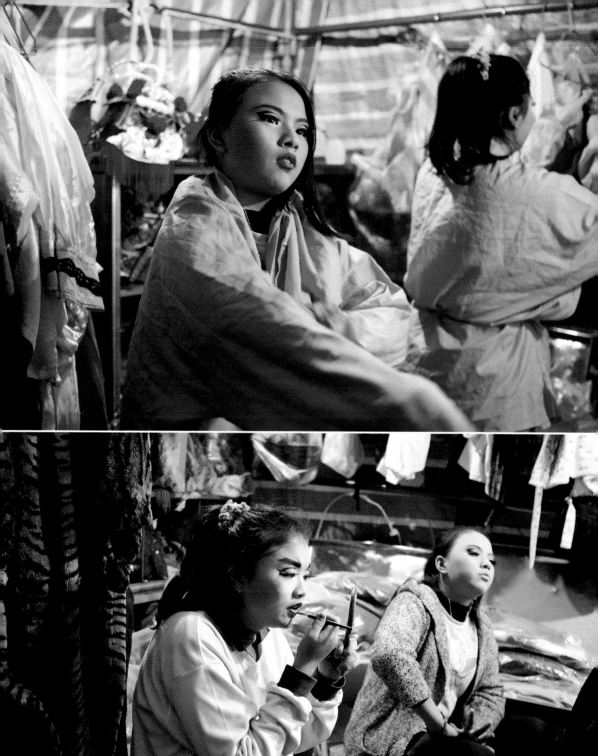
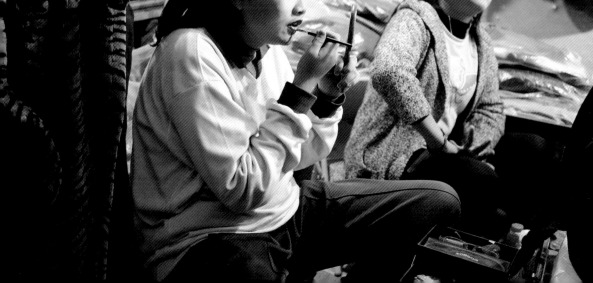

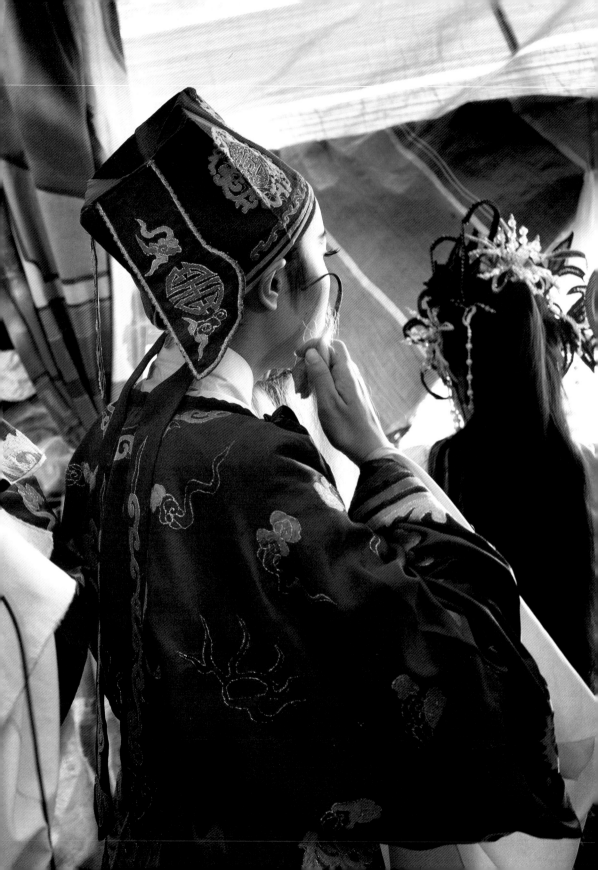

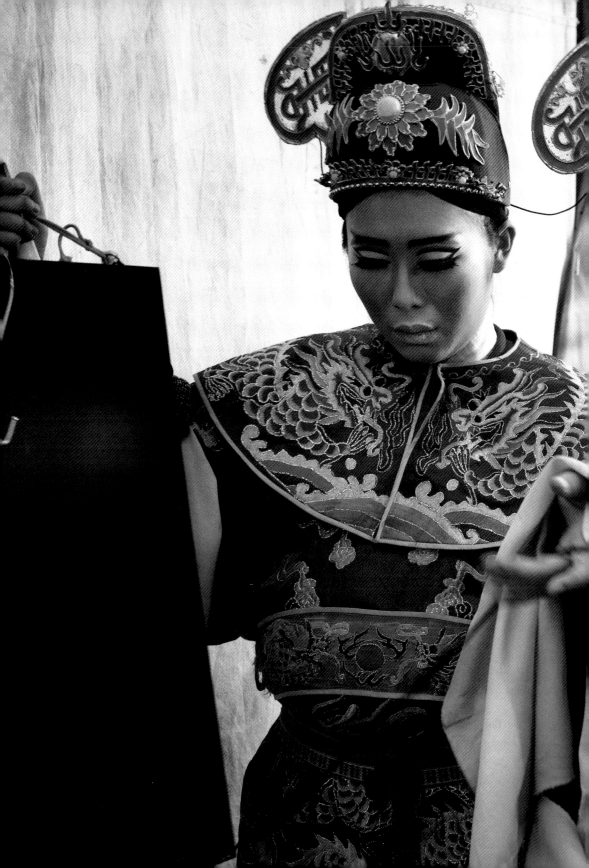

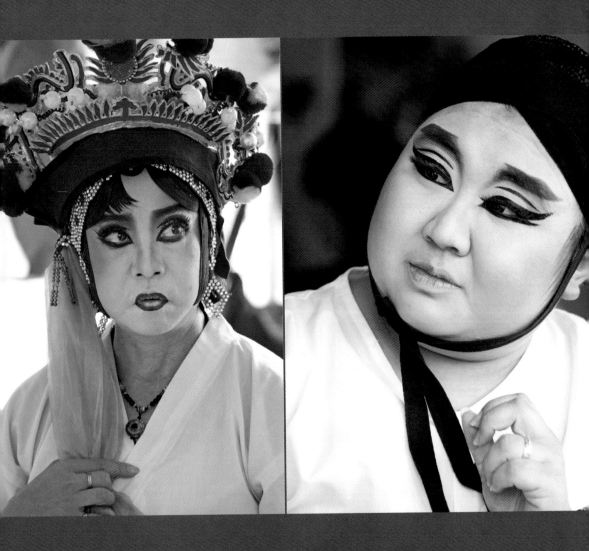

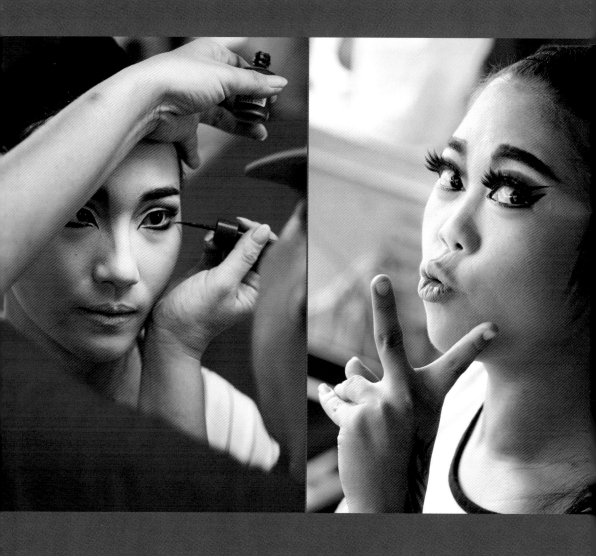

我喜歡扮仙，更愛隱含在它背後的祈禱祝賀之意，它在在顯示生而為人及生存的不易。

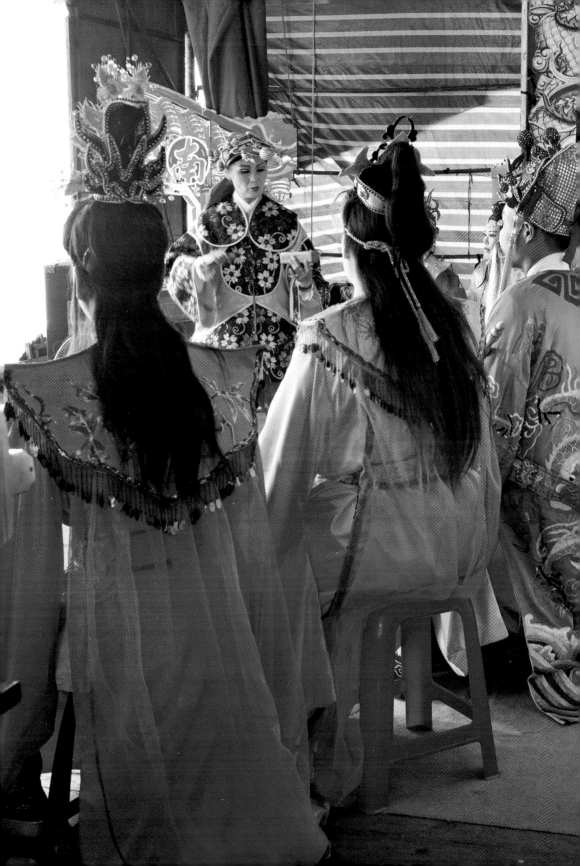

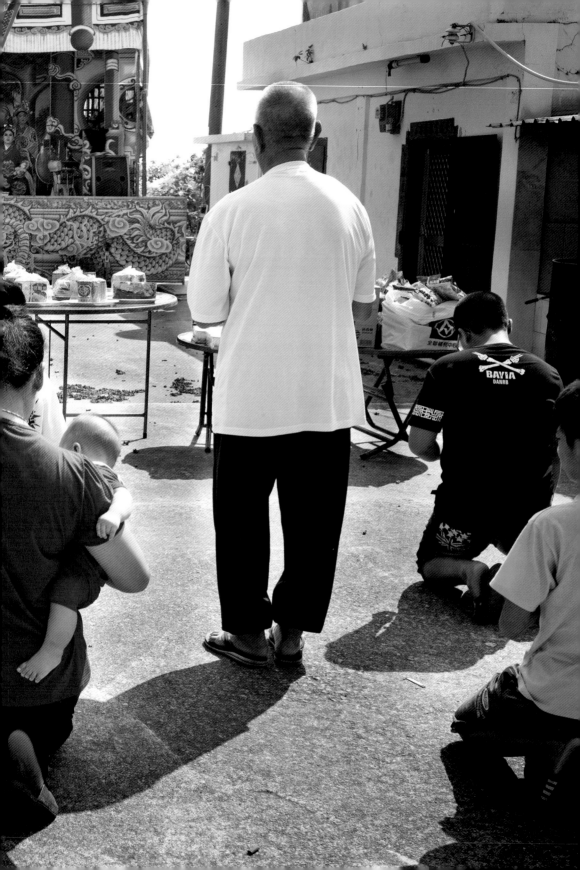

扮仙

「日日春、年年春，大家身體健康，在家享和樂，出外保平安，孩子在校會讀書，大人工作賺大錢……」下午吉時一到，戲台報幕聲響起，日戲（正戲）上演前的扮仙就要登場。

野台戲演出大多與宗教節慶有關，為此在日戲上演前都會有為神明祝賀，為百姓祈福的扮仙戲。扮仙戲大多是一種情節簡單、內容平淡的短劇，演出時間通常在二十至三十分鐘之間。它的藝術性不高但宗教性極強，具有一種儀式功能，台灣非公演形式的民間戲曲表演，在正戲上場前，一定會有扮仙戲。

而野台戲最常演的扮仙戲有不需要太多演員的《三仙白》、《三仙會》，或需要更多演員參與的《醉八仙》、《天官賜福》。

演給神明看的「扮仙」往往比能娛樂大眾的正戲還來得重要（正戲可不演，仙不能不扮）。

民間規矩，戲班若碰上不可抗力以致於無法繼續演出時，只要扮過仙了，就算完整演出，邀請

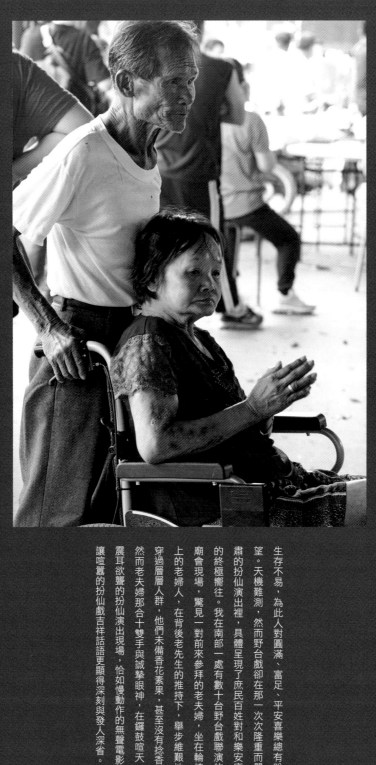

生存不易，為此人對圓滿、富足、平安喜樂總有盼望。天機難測，然而野台戲卻在那一次次隆重而嚴肅的扮仙演出裡，具體呈現了庶民百姓對和樂安康的終極嚮往。我在南部一處有數十台野台戲聯演的廟會現場，驚見一對前來參拜的老夫婦，坐在輪椅上的老婦人，在背後老先生的推持下，舉步維艱地穿過層層人群，他們未備香花素果，甚至沒有捻香，然而老夫婦那合十雙手與誠摯眼神，在鑼鼓喧天、震耳欲聾的扮仙演出現場，恰如慢動作的無聲電影，讓喧囂的扮仙戲吉祥話語更顯得深刻與發人深省。

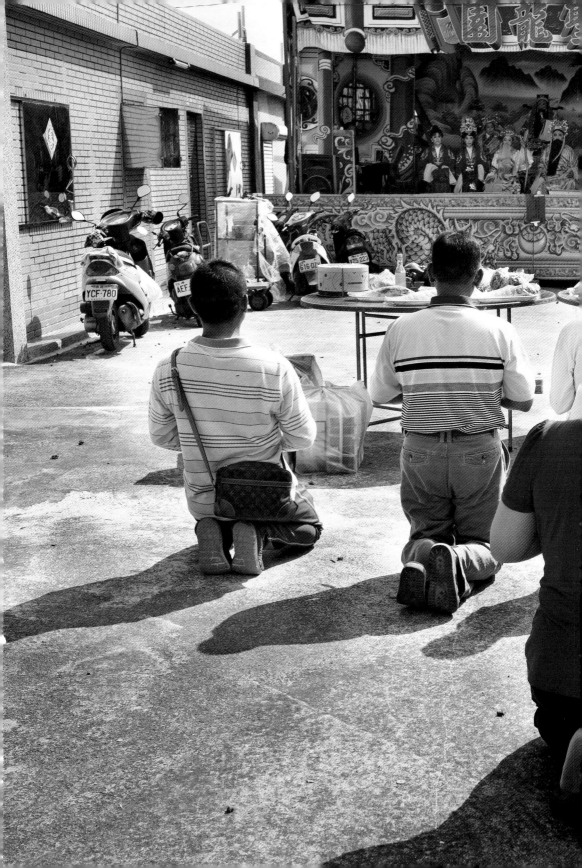

單位仍得悉數支付酬金。

我很喜歡天人合一、帶有濃厚祝賀與祝福之意的扮仙，某些大型廟會的扮仙更是賞心悅目、美不勝收。明華園天字團在台南鹽埕北極殿的扮仙演出就是個絕例：是夜大雨滂沱，仍驅散不了戲台下民眾的熱情，當莊嚴鑼鼓聲響起，大幕一開，象徵福祿壽的三仙已安坐在舞台中央，在報出神明生日，說了無數吉祥話後，三仙邀請各路仙子，一同前往祝壽。當眾仙來到華堂，花女載歌載舞，文武財神一字排開的陣仗，豐溢壯觀地叫人沸騰不已。而最令人感動的是該團的當家小生陳昭香女士，不因自己是劇團台柱，仍與晚生一起扮演眾小仙，誠心地向保生大帝祝壽。那豐盛卻又隆重無比的氣氛，讓人山人海的廟埕廣場宛如天上人間，只覺得天上的壽誕盛會可能也不過如此。

秀琴歌劇團在十二佃的演出也讓人印象深刻，原來廟方為慶祝建廟兩百年，特別回大陸謁祖迎取香火，由當地子弟組成的宋江陣，自台南機場將香火迎回走進廟埕廣場時，廟方鐘鼓齊鳴，四境煙火燃放，戲台上樂音響起，秀琴歌劇團特地穿上最華美的戲服，以隆重大禮扮仙，那熱鬧又莊嚴的氛圍讓人領教到傳統文化的魅力。

扮仙雖是人身企盼的終極投射，有時卻也力不從心，我在小琉球驚見在島上演出有段日的千葉興劇團，當看見幾位老演員在酷熱天氣下，揮汗如雨地穿著厚重戲服扮仙，他們的莊嚴法相及專注眼神仍掩不住身心的疲憊，讓人看得心疼。

扮仙戲最有趣的部分是在結束前都會有例行的灑仙酒，尤其是扮演《大醉八仙》時，在台

上喝得酩酊大醉的仙人也會將酒自舞台灑下，雨露均霑地與台下觀眾分享。灑酒之後，八仙更會將廟方或民眾提供的糖果餅乾自舞台上拋下來。當台上的八仙用力地將糖果餅乾甚至是紅包拋下，大人、小孩紛紛以紙箱、水桶搶接的畫面，十分有趣。

我喜歡扮仙，更愛隱含在它背後的祈禱祝賀之意，它在在顯示生而為人及生存的不易。據說小琉球三年一度的王爺慶典前夕，長年在外捕魚的遠洋漁船，都會想盡辦法，加足馬力自全球各地趕回，他們要在野台戲第一個鑼鼓點敲下前趕回為神明慶生，感謝祂一年的保庇。

說來難以置信，據說當慶祝王爺生日的野台戲鑼鼓一開，那一整個星期，二十四小時戲劇演出都不能中斷。而慶典前夕那一個星期，歸心似箭的漁船，在海面上點點出現的盛景，是很讓人難忘的。

每個正戲開演前的扮仙，雖有酬神之義，但更有為信眾祈福的訴求，這一個具高度象徵意義的演出，讓我不免想起，田永成校長曾對我說的經歷。他說小琉球的成年人都記得童年就學時最怕大人來學校找人，那通常是表示家裡出了事。田校長說他有回從教室被喚出，在極度驚嚇中被告知自己的叔叔已海難喪生，而他被喚當下的忐忑心情，讓他這一輩子都無法忘懷。

「四時無災大賺錢……」我在那一個藉著扮仙向上蒼祈盼圓滿人生的戲台底下，衷心祈求天上神明藉著祂子民的誠摯扮仙，保佑所有信眾都平安健康。

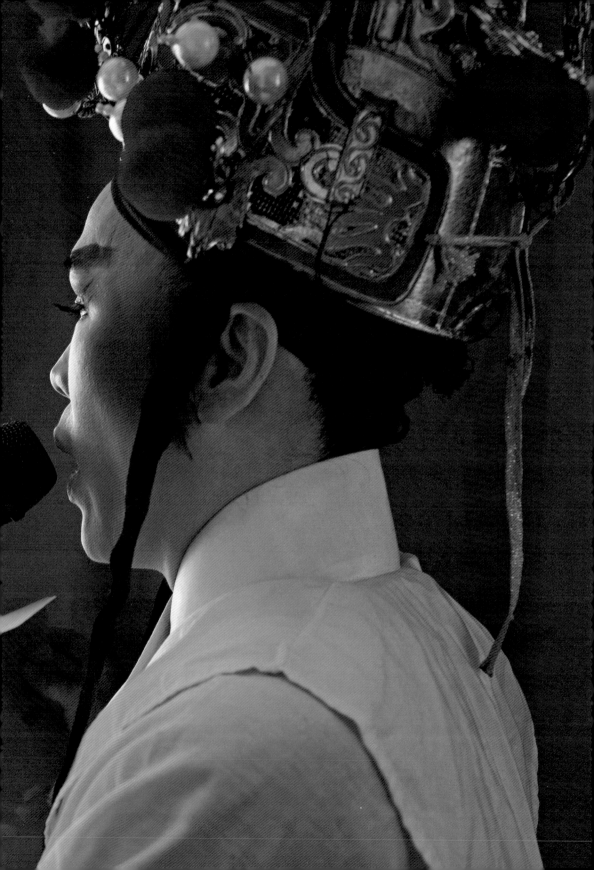

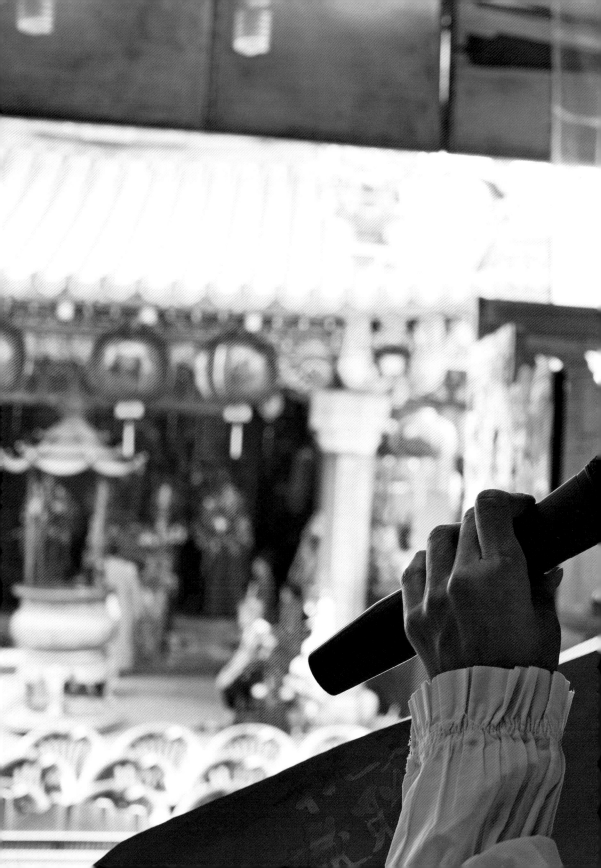

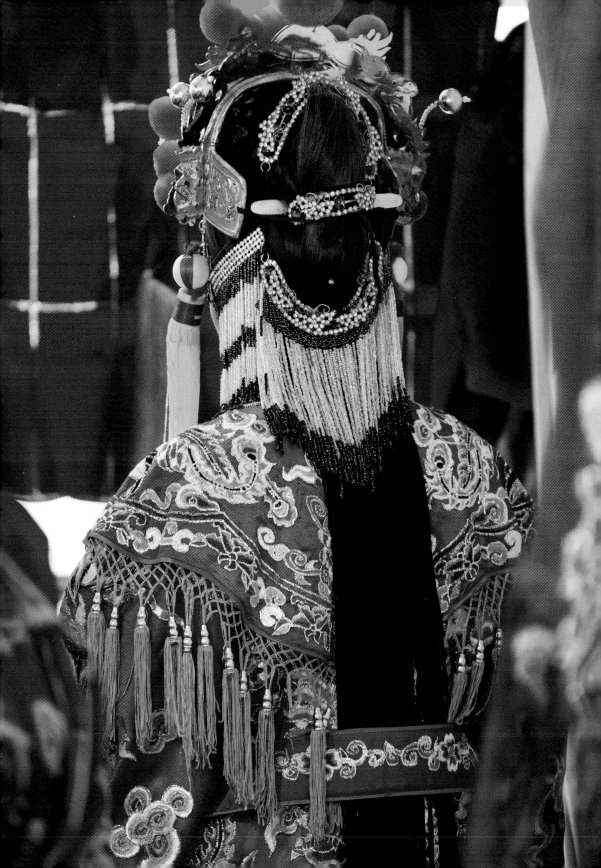

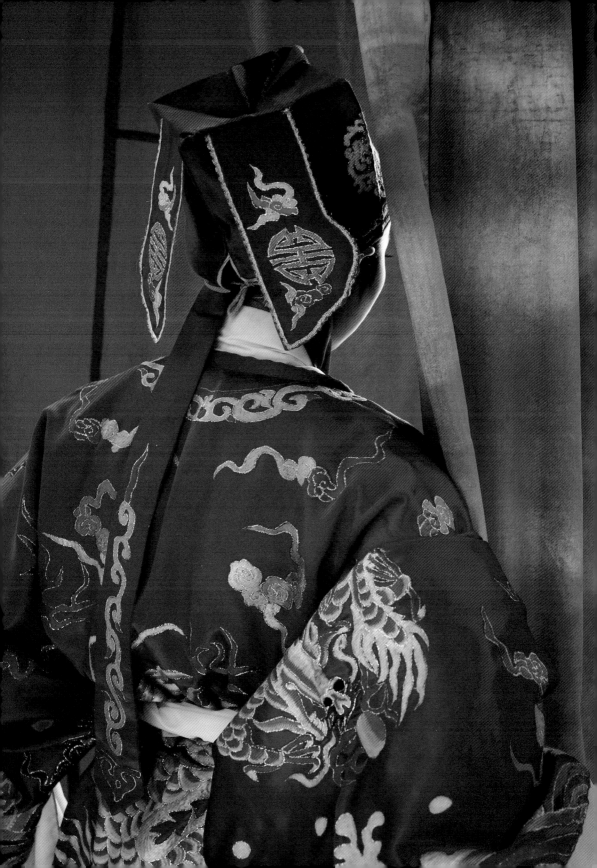

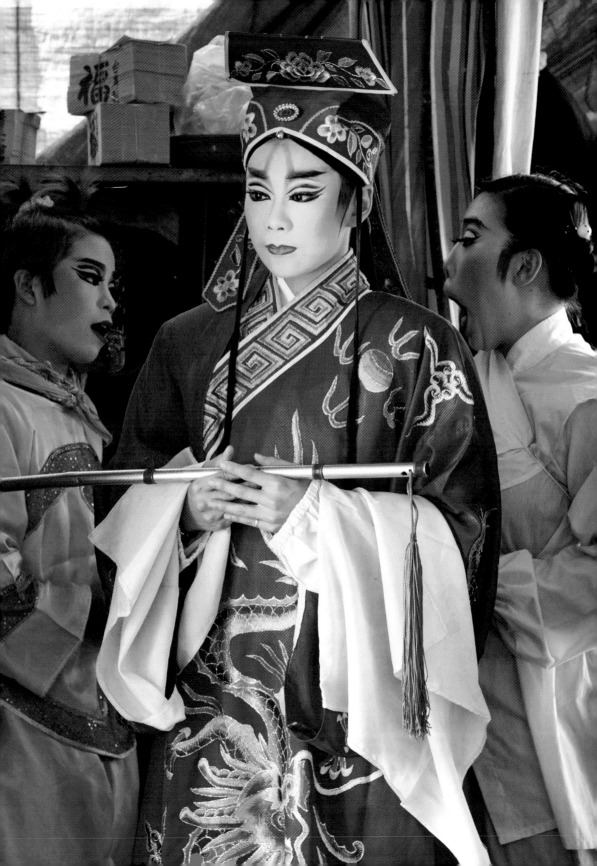

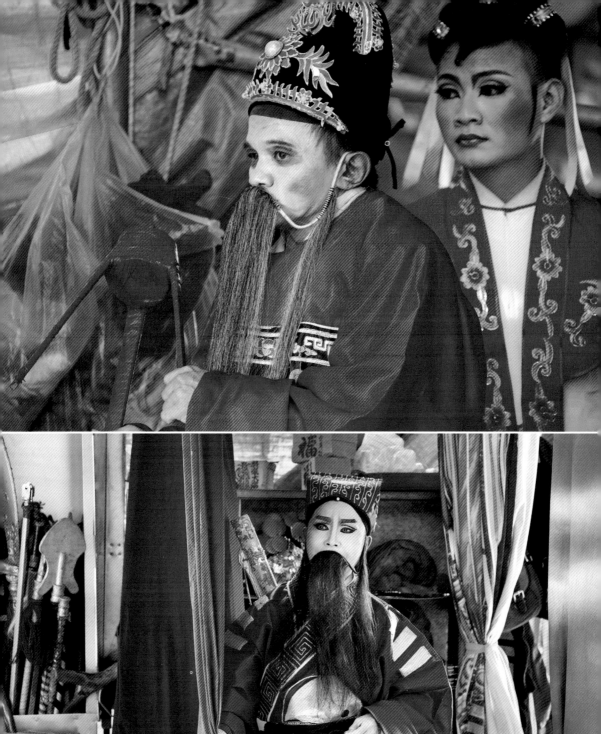
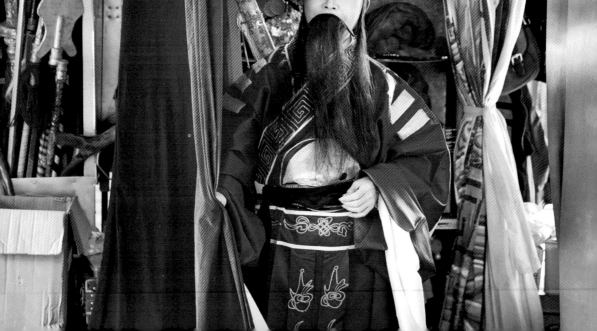

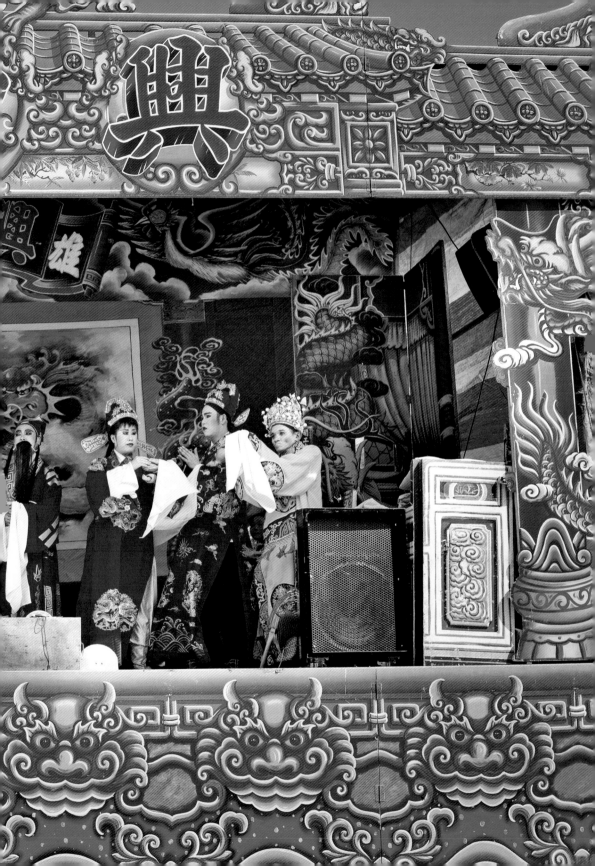

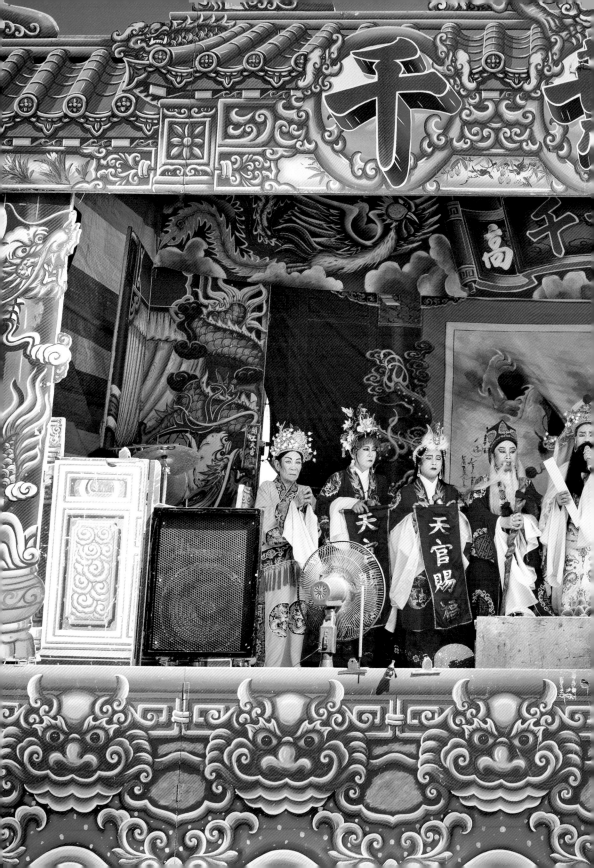

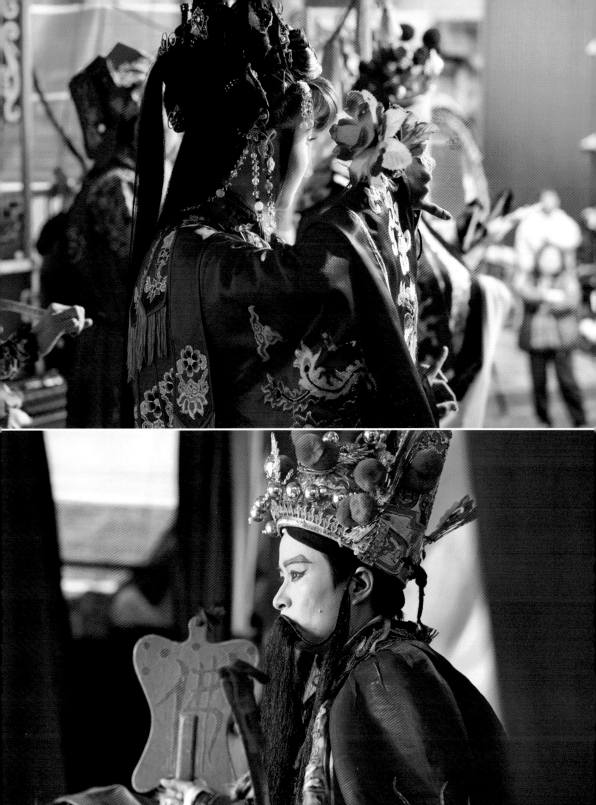

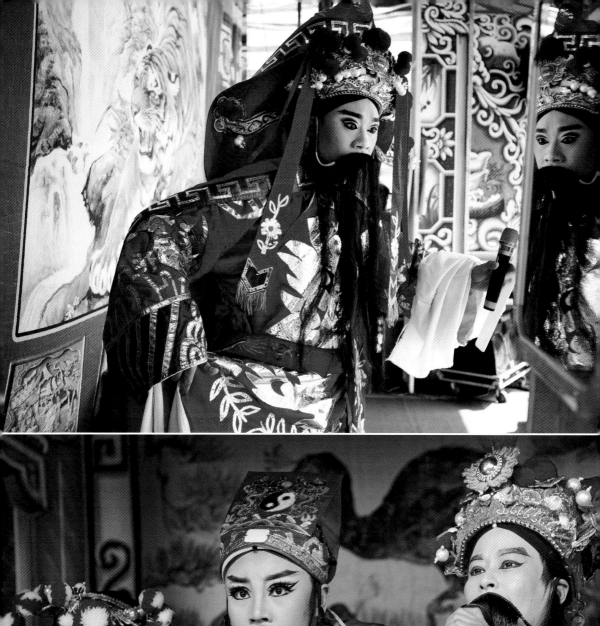
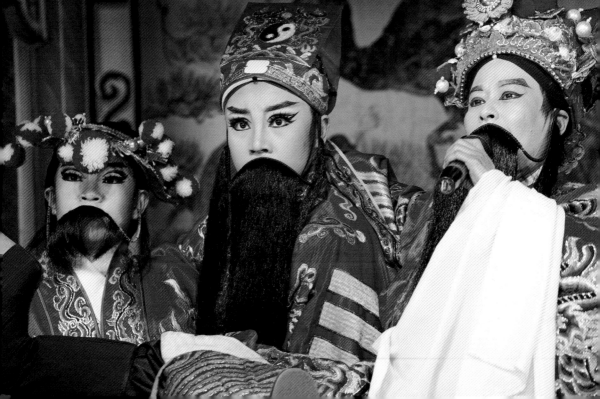

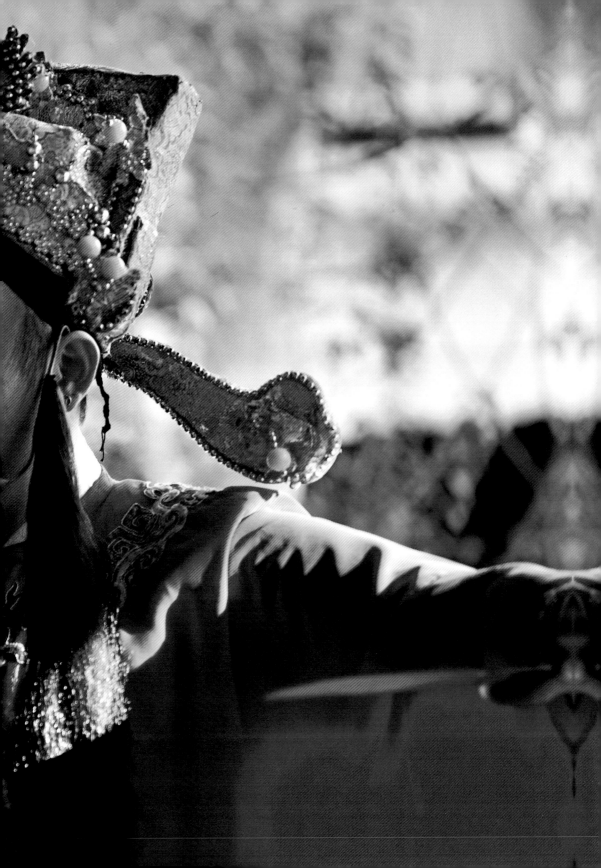

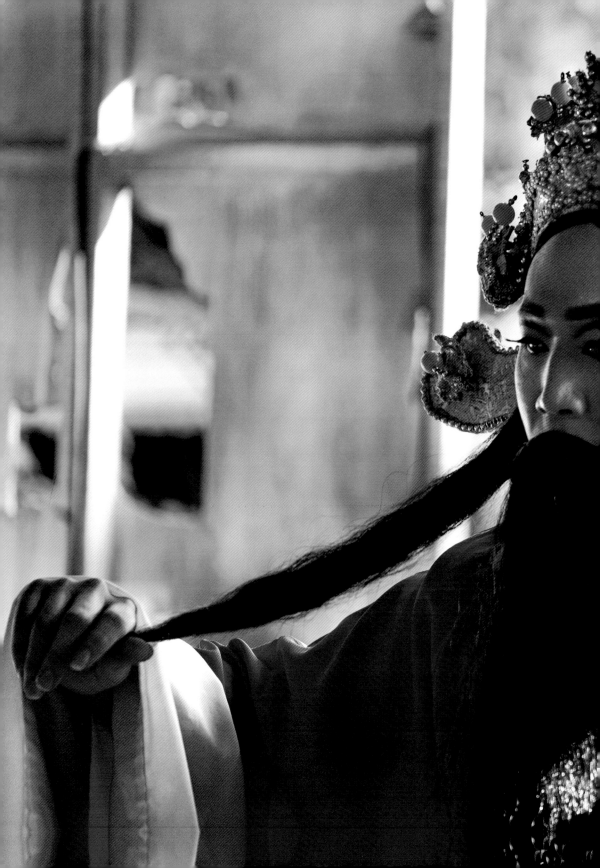

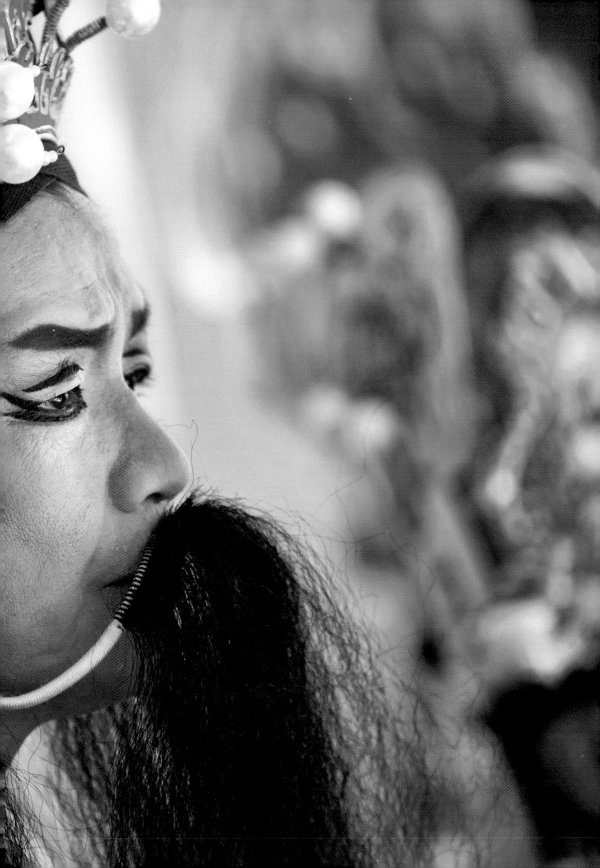

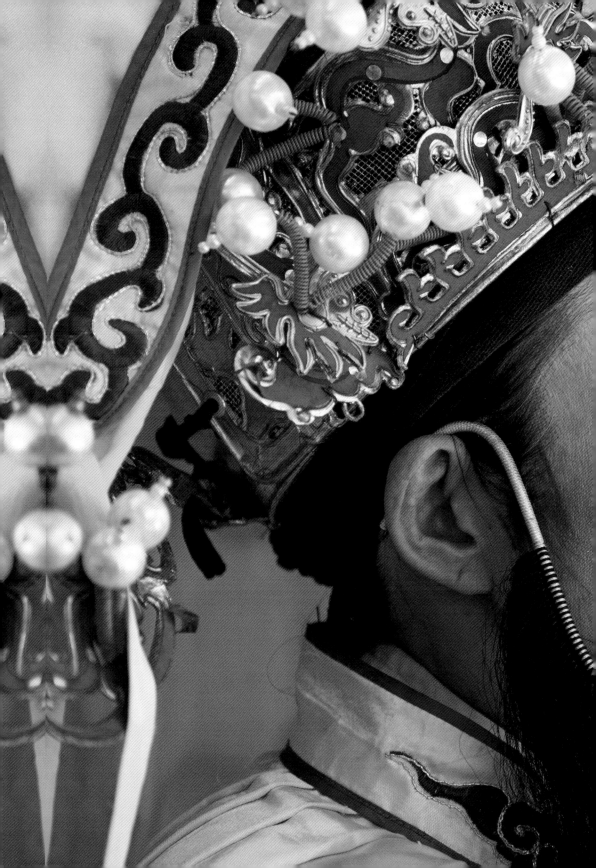

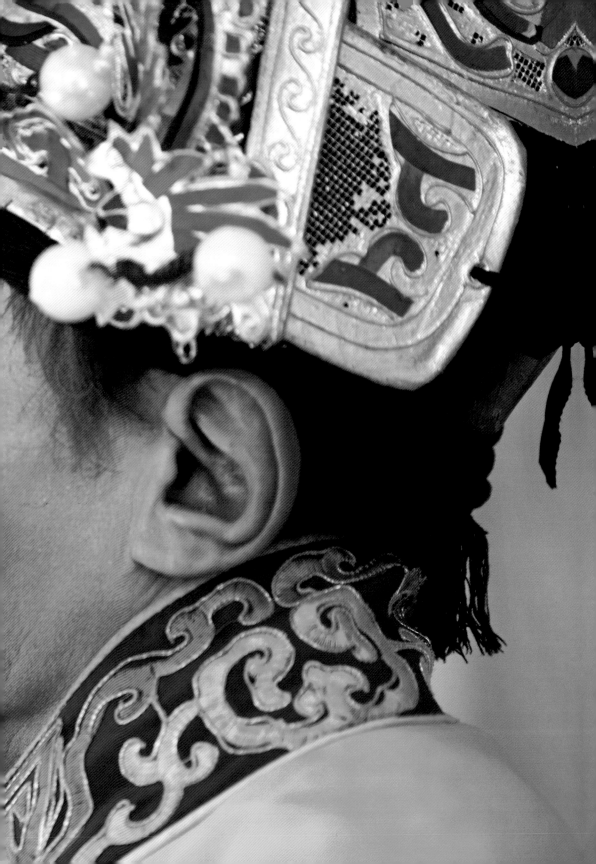

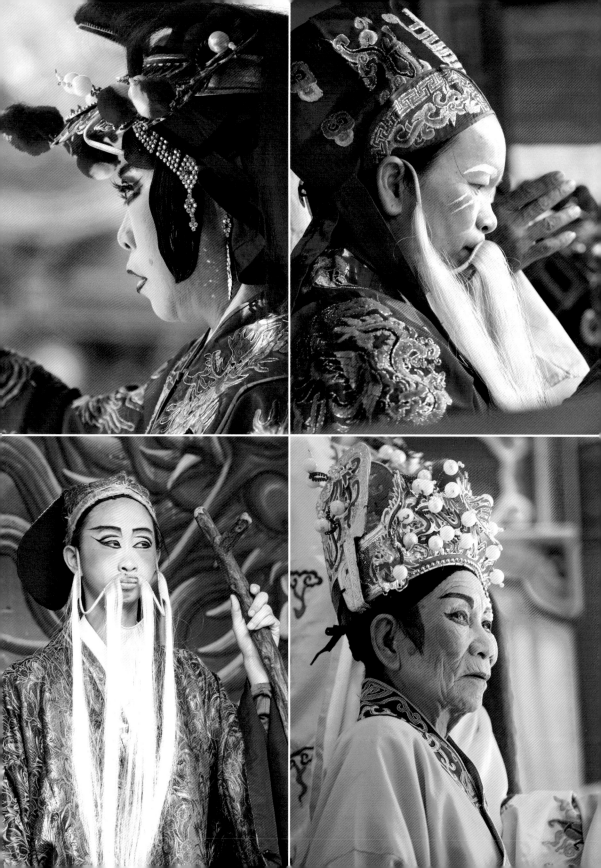

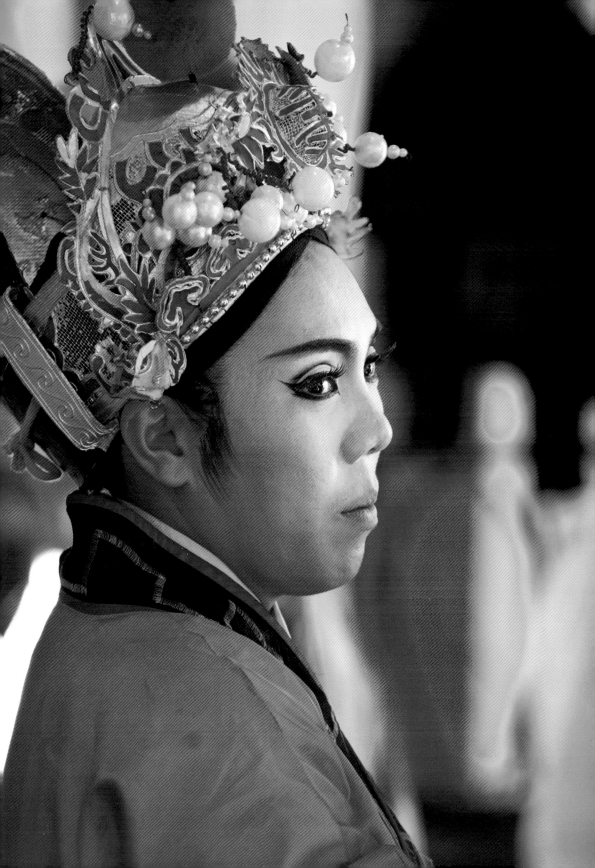

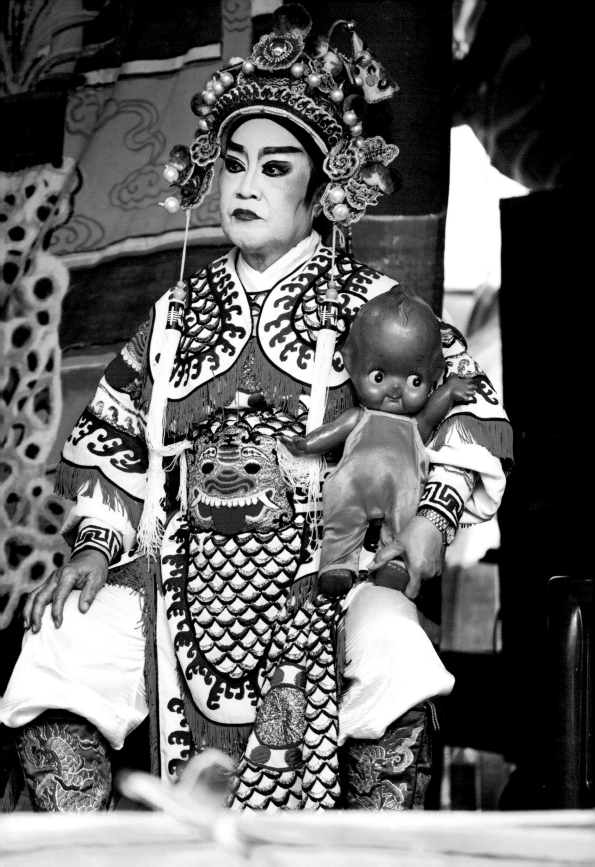

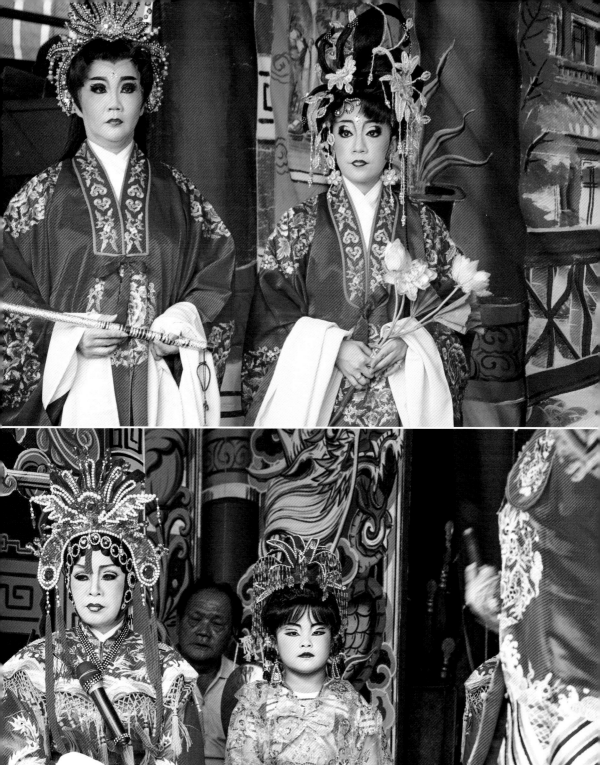

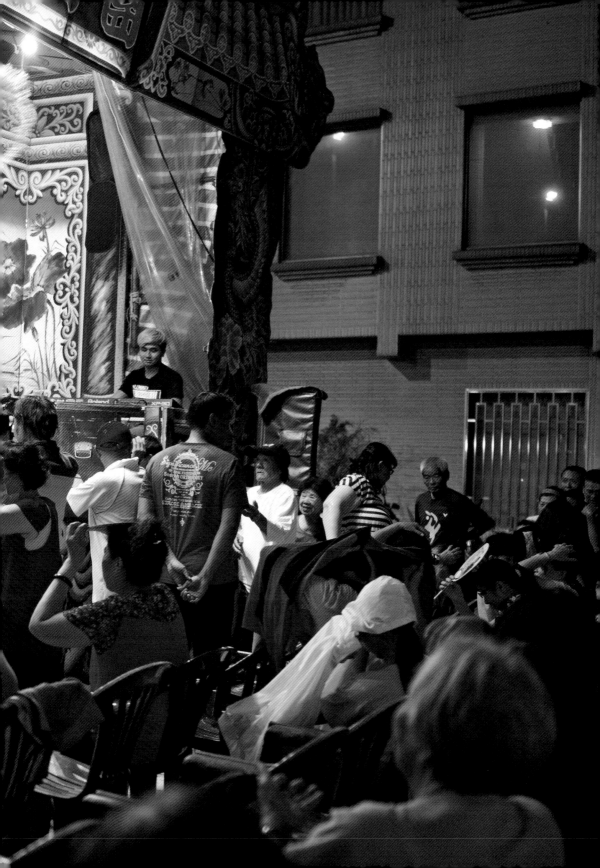

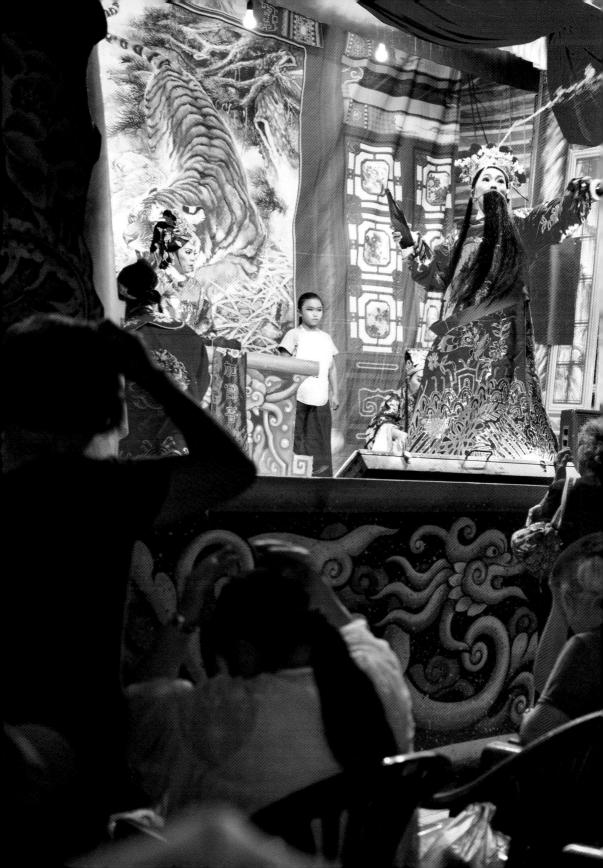

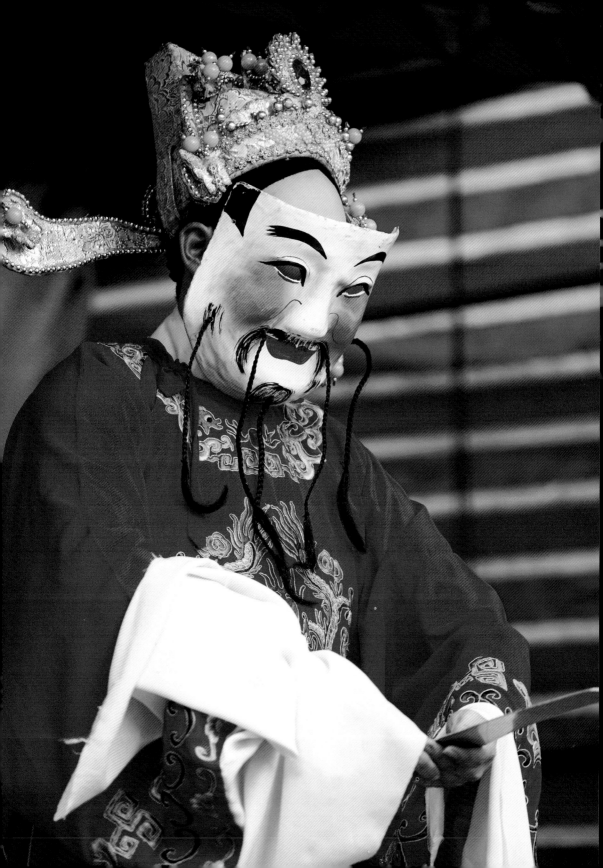

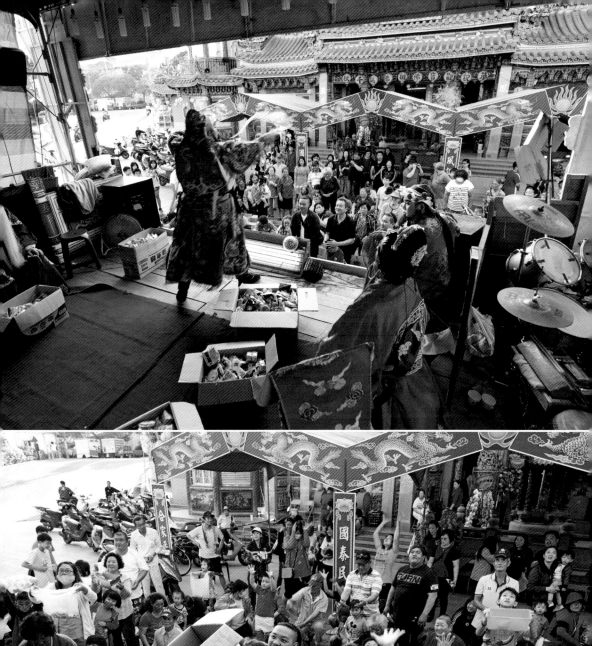
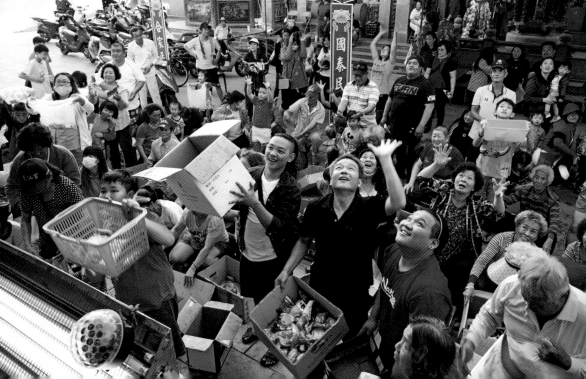

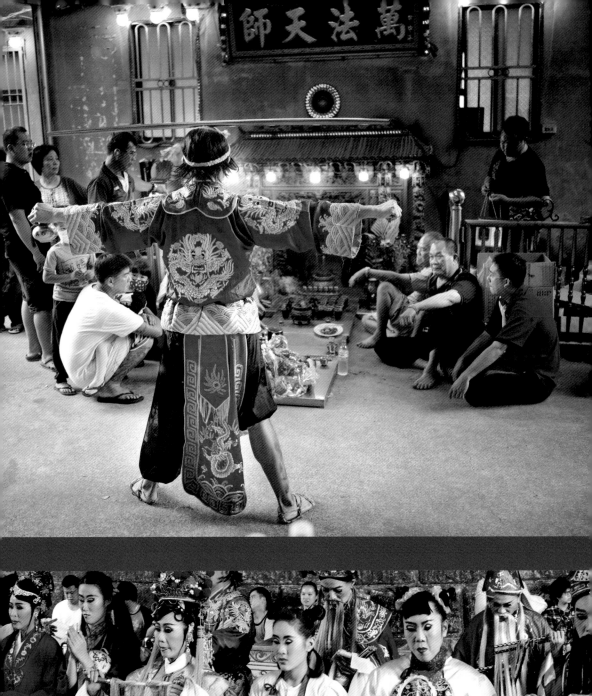
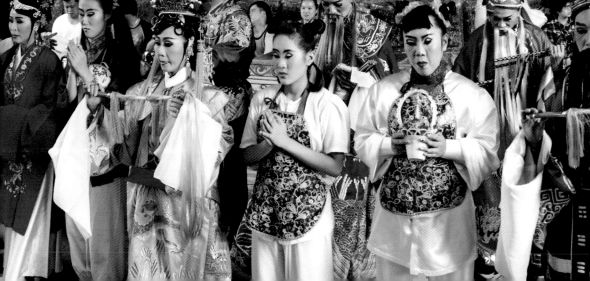

明華園天字團在小琉球的扮仙演出相當別緻，他們應島上一處家廟邀請，在供奉神明的院落前搭棚演出。這座家廟位於一棟三合院式的水泥樓房頂層，裡面供奉的是隨先民渡海而來的萬法天師，而更古老的家廟原址卻在院後另一處廣場上。

當日，神明指示只想看扮仙，為此天字團搭戲棚日戲，而在老廟廣場上連演了三回以八仙為題的扮仙。

是日下午，廣場上除了演員外，更擠滿了來自島上的居民百姓，許多小朋友更準備了空紙箱，好接取扮仙演員隨後會拋出的糖果餅乾。家廟主持相當大方，除了成堆點心，更準備了無數十元、五十元銅板讓民眾撿拾，當眾仙大醉、開始奮力拋擲糖果、餅乾、銅板、大人、小孩搶接成團的歡樂場面，真是百聞不如一見的人間奇景！

傳統信仰禮俗，敦厚迷人，為保護祭拜物，家院廣場刻意搭建雨棚，卻也妨礙了拍攝天字團最佳位置，當我詢問能否上到建築最高層取景時，家廟子孫面露難色，原來那兒是供奉萬法天師的廟堂所在，我趕緊打退堂鼓，言明不上那拍也不行。未料，一刻鐘後，家廟後人興沖沖地到我身邊，說這裡長輩聽說我想上那拍照，竟背著我

「天師說歡迎你去那拍，但不要堵在門口，妨礙了天師看戲！」

打小就是天主教徒的我，這時卻像雀躍小孩般地來到頂層，在向天師神像合十敬禮後，我與天師一起，在可俯瞰眾生的頂層陽台欣賞了天字團的賣力演出。

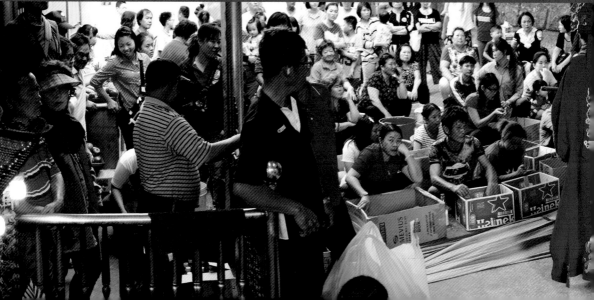

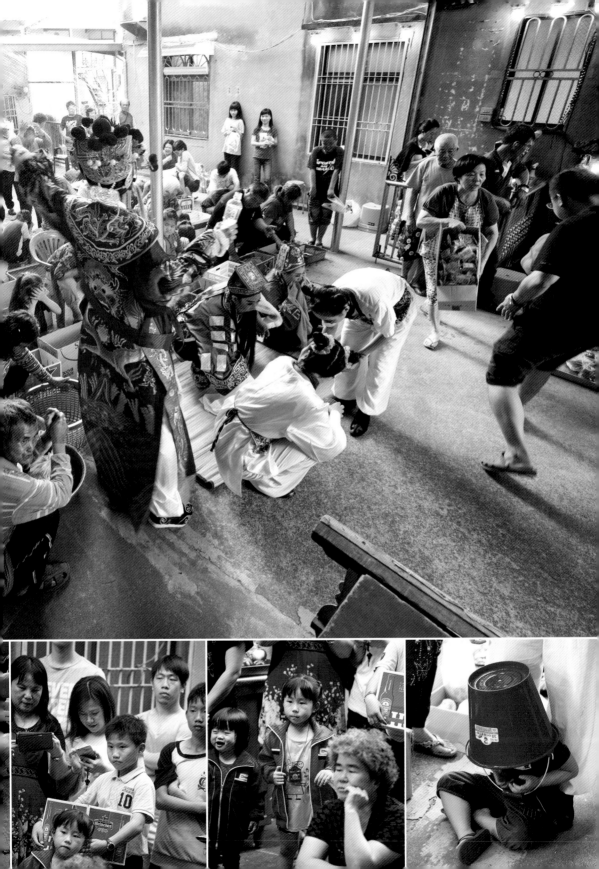

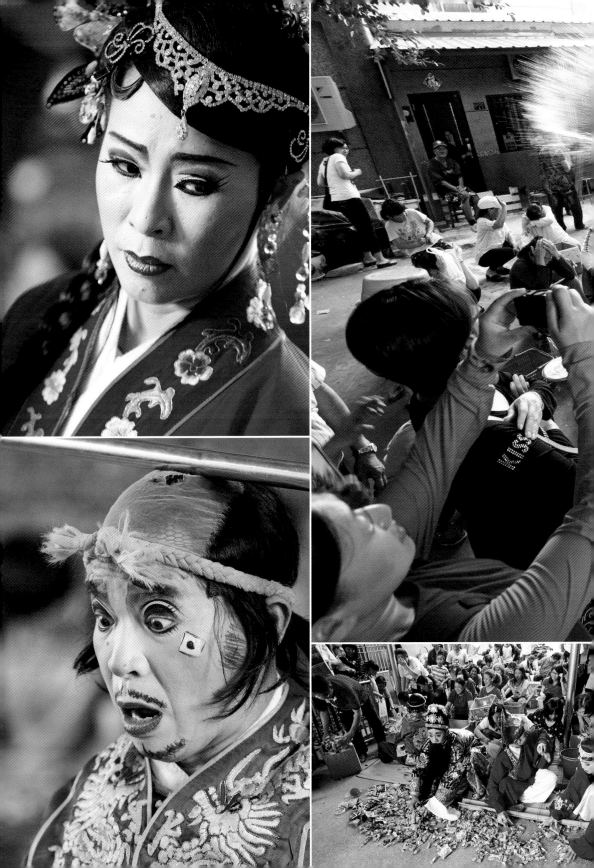

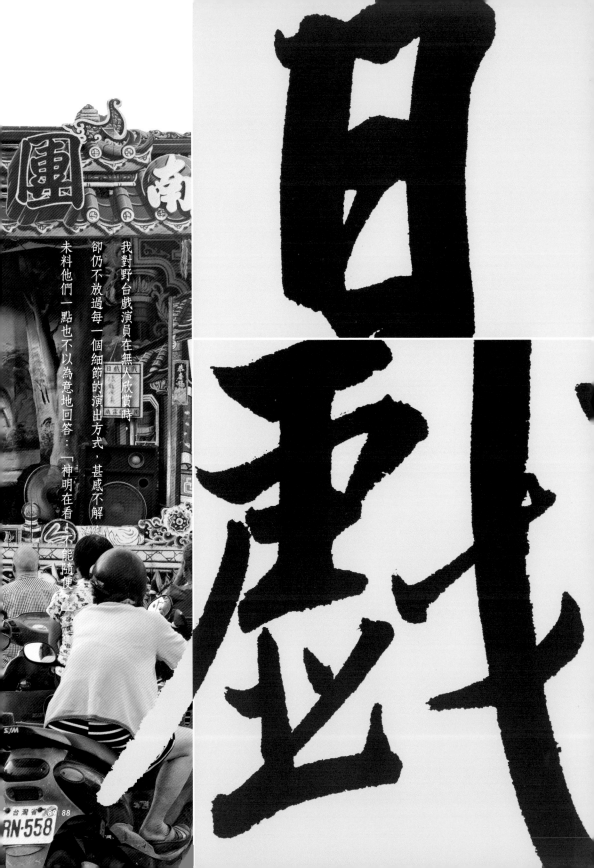

我對野台戲演員在無人欣賞時，

卻仍不放過每一個細節的演出方式，甚感不解

未料他們一點也不以為意地回答：「神明在看，不能隨便」

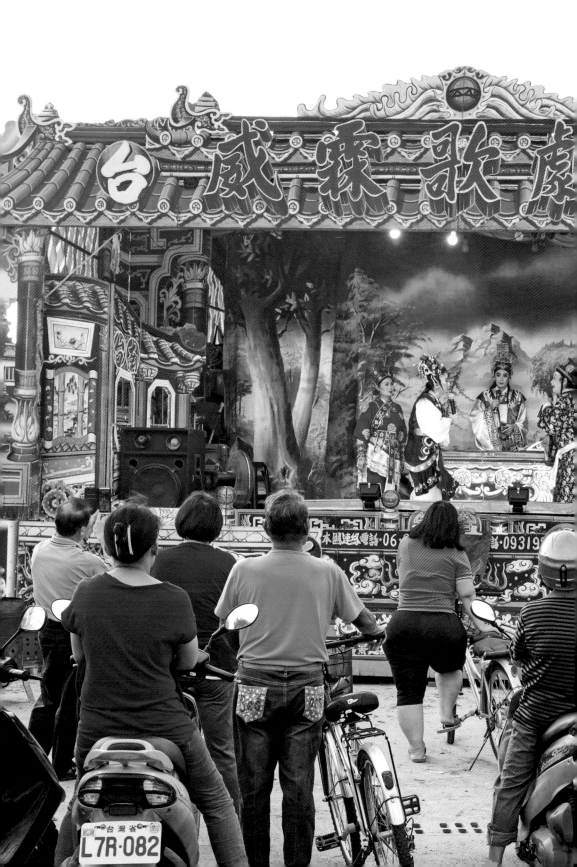

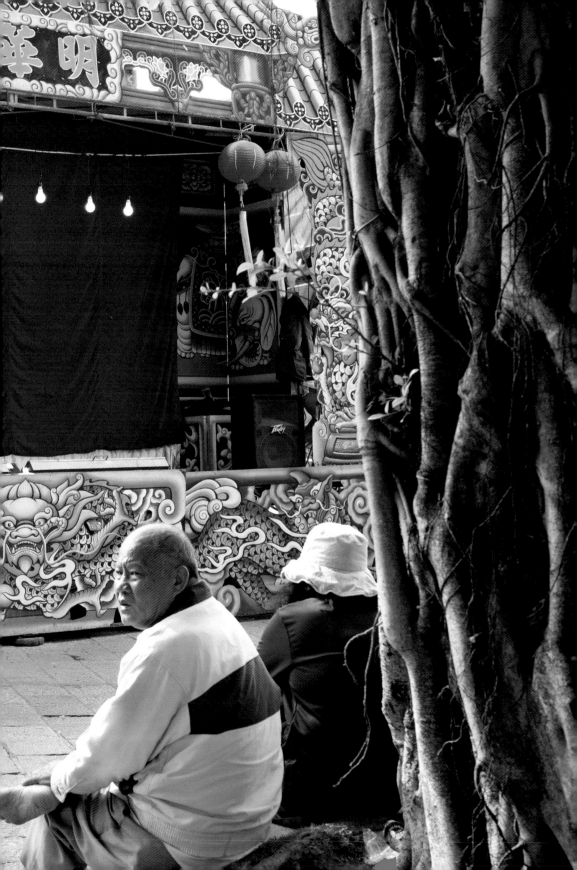

日戲。

扮仙完後，緊接上場的日戲大多以九十分鐘為限，與晚間上演的夜戲不同，日戲除了演出規模較小，其劇情也大多改編自《三國演義》、《隋唐演義》等古典章回小說，且多以傳統歌仔戲形式演出。昔日識字不多的百姓，當年就是藉著隨處可見的傳統戲曲認識了自身文化。

由於時間相隔極短，日戲通常在扮仙完畢，第一位出場演員妝扮好後即可開演。

我第一次拍攝秀琴歌劇團，是在台南的曾文水庫，好友沈介文與我拿著地址驅車前往，抵達目的地，卻怎麼也找不著演出地點，直到問到一位在水庫外開雜貨店的老先生，才明白同一條馬路的雙號竟是在水庫裡頭。一條路左右單、雙號地址，竟能被層層山頭區隔，真是奇聞。

秀琴歌劇團那天就是在曾文水庫內的一間土地廟前演出，由於四周沒有居民，戲台下本就觀眾不多，未料大雨一來，台下竟變得空無一人，我就是在那特定場域開始對野台戲肅然起敬。

原來不管是否有人觀賞，每一位演員彷彿深怕辜負觀眾一般，個個打扮華麗，一套接一套

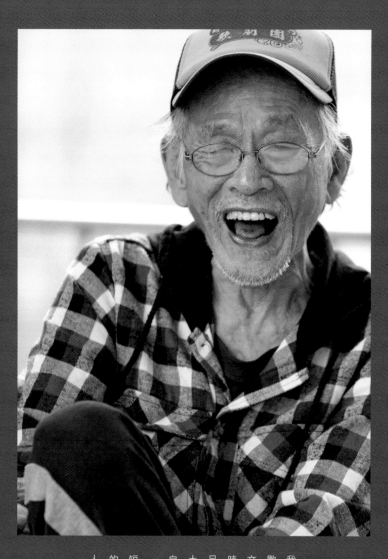

我喜歡野台戲演員對自身工作的認分與執著，更喜歡他們那種來自土地的草根性。珠玉鳳歌劇團負責文武場的老先生，使用先進的電子鼓，鼓譜甚至以時髦的iPad呈現。然而幽默感十足的老人，舉手投足間仍洋溢著那種來自鄉野的古錐氣質，那孕育自土地的淳厚除了讓人不覺時間的流動，更讓人感到自在。

短暫邂逅，我竟忘了詢問老先生大名，然而在遙遠的時空這頭，我竟沒有一絲遺憾，我不禁幻想，令人嚮往的古風會不會就是這樣的感覺？

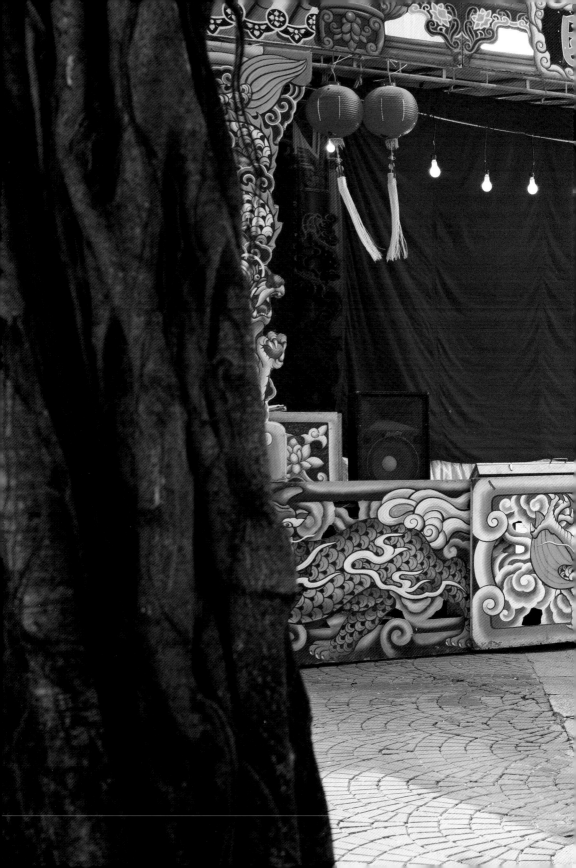

地換衣服，那個雷雨交加的下午，這些女孩起碼換了數十套衣服。而當日日戲的劇情就是改編自《三國演義》其中一回的〈甘露寺〉。

話說劉備在諸葛亮的奇謀下，由趙子龍陪伴，準備迎娶孫權的妹妹孫尚香，奇智多謀的諸葛亮準備了三個錦囊，裡面裝著他的妙計，特意要趙子龍在特定時間下打開，依計行事，原來他已料到劉備在孫權兩日一小酌、三日一大宴的盛情款待下，會「樂不思蜀」誤了大事。當劉備帶著孫尚香一路過江，讓苦追於後的周瑜在蜀兵「賠了夫人又折兵」的嘲弄下，嗚呼感嘆「既生瑜，何生亮」而活活給氣死。

為了躲雨，我與介文在戲棚邊幕上看完這齣好戲，叫我驚嘆的是，我發現這些演員每回出場前仍對著邊幕上的小鏡子仔細補妝，我對他們在無人欣賞卻仍不放過每一個細節的演出方式，甚感不解，未料他們一點也不以為意地回答：「神明在看！不能隨便。」

在炎熱的南台灣夏天演野台戲是件苦差事，很多演員說每到農曆七月，他們如置身火爐般地全身從裡濕到外，簡直苦不堪言。

日戲現場，常可見到跟班的戲迷，我注意到他們有的在精神方面有障礙，我難以啟齒地問鶯藝歌劇團的羅文君，會不會因為他們的外表而……？在我不知如何繼續形容時，文君很體貼地接過我的話說：「我們不會看不起他們！他們對我們很好，有時還會為我們顧場地。」全然解除我的尷尬。

台灣的鄉下已在工商社會的發展下逐漸消失，然而在野台戲日戲現場，還是可以看見草根

性十足的庶民百姓，就連劇團裡也有可愛的甘草人物。有回我意外闖入由嘉義來台南演出的珠玉鳳歌劇團，昔日這可是個響噹噹的著名劇團。當我表明在拍攝野台戲專題時，正在化妝的湯任妹女士，抱歉地對我說，她們年紀大了，扮相已不好看，我玩笑地說，老人有年輕人沒有的睿智風采。湯女士說，她們自年輕就在一起，大家早已成無話不談的夥伴，此刻，她們不靠兒女，也不愁吃穿，但藉著四處演出打發時間，過得也挺開心。

就在我側拍湯女士時，劇團負責武場的老先生打我身邊走過，他開玩笑地說：「你誰都可以拍，幹嘛拍這個大三八？」我為可愛的老人拍了張照片，他那發自內心的爽朗笑容，讓我重新體會古錐味十足、特有的台灣生命情調，我的心頭也如一陣好風吹過般的暢快無比。

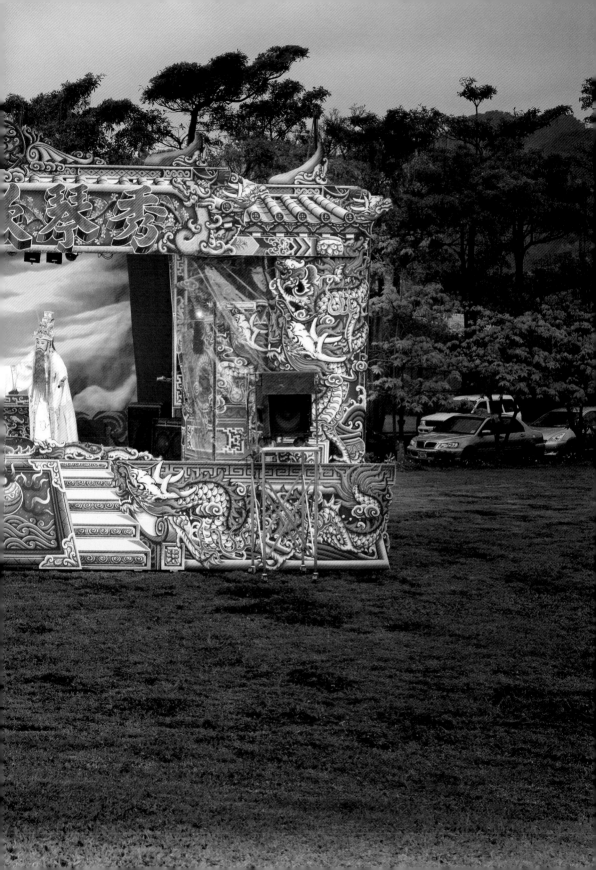

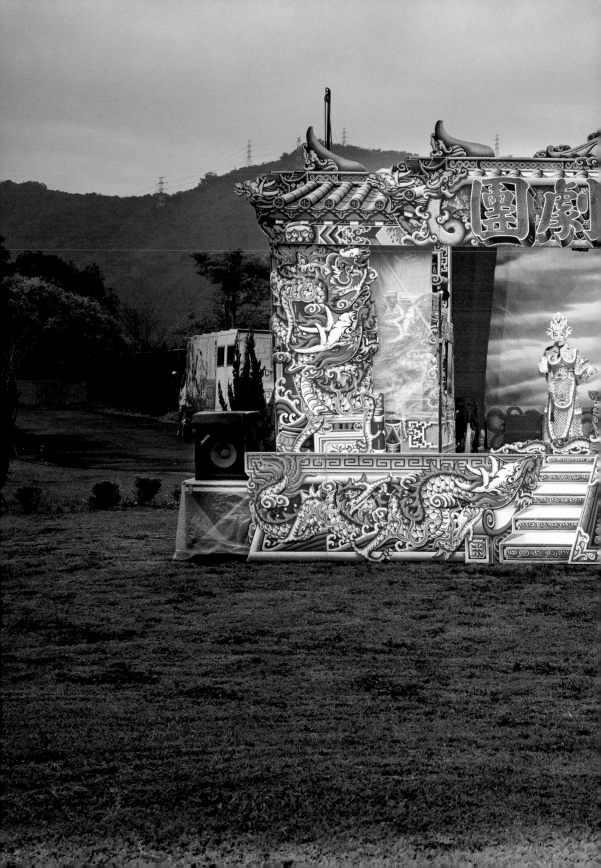

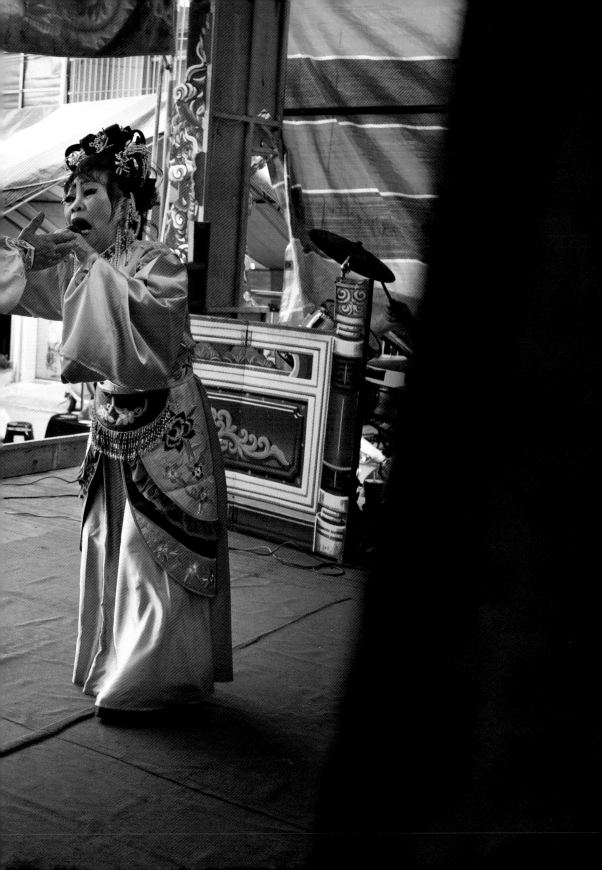

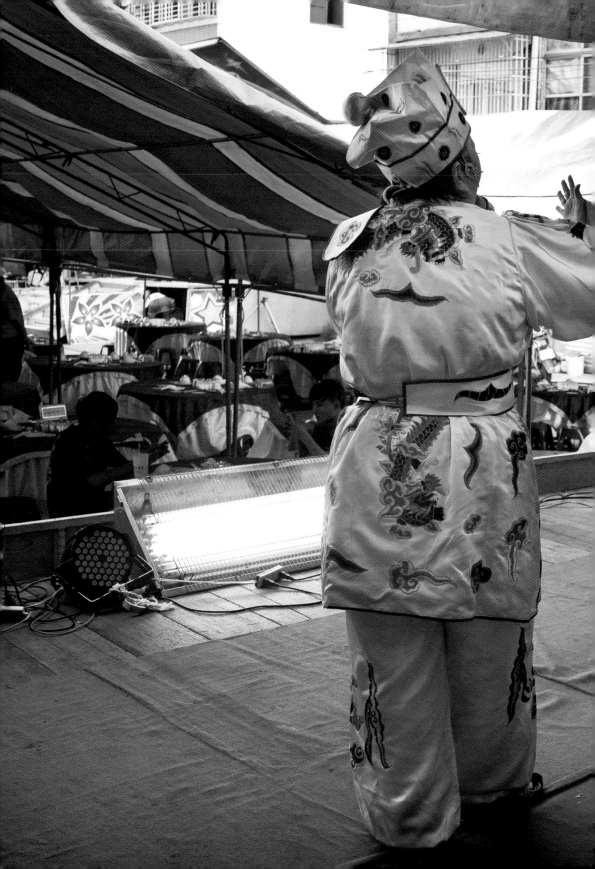

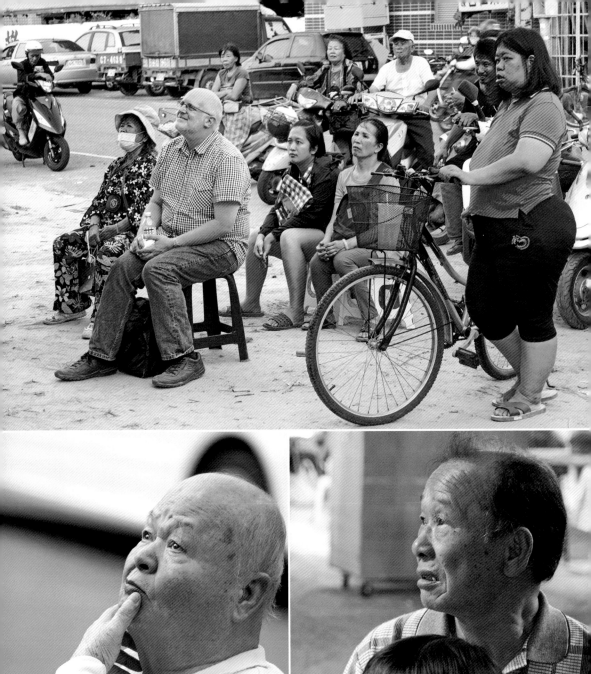

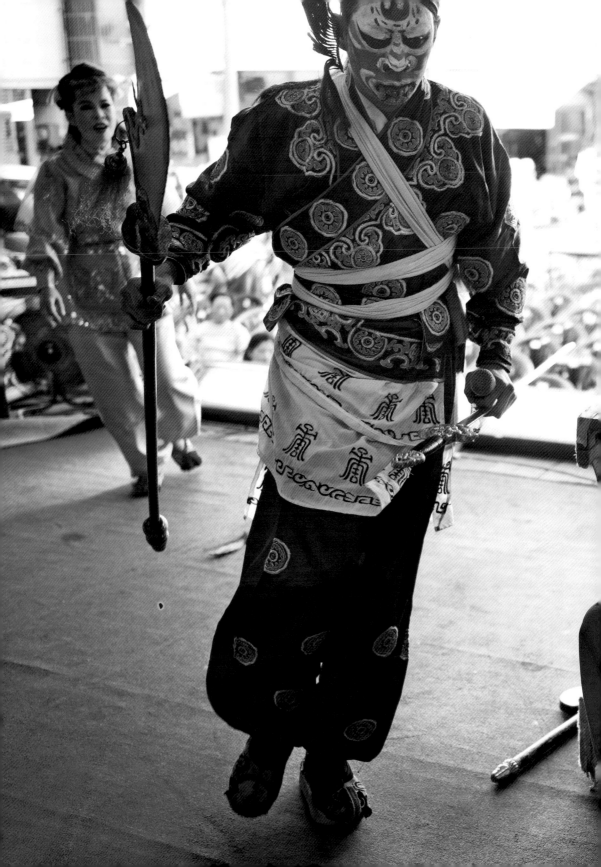

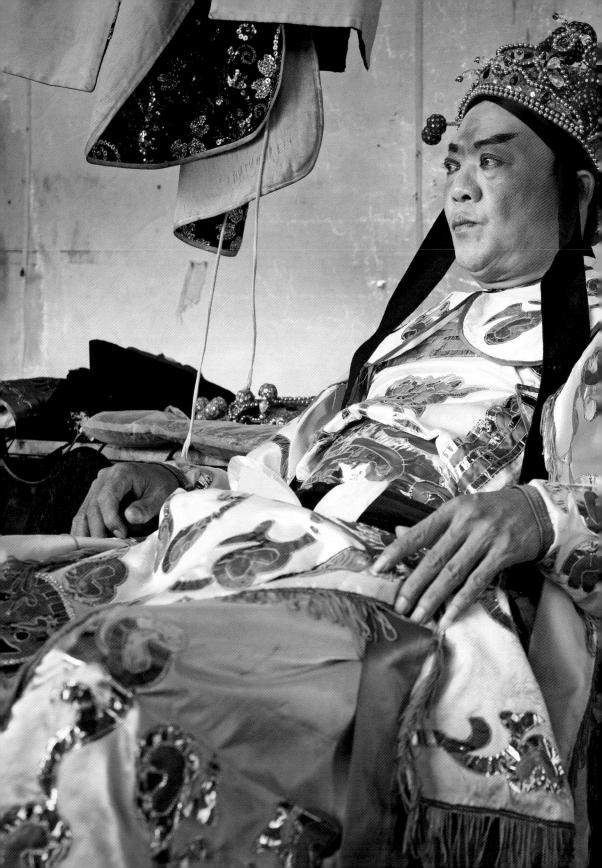

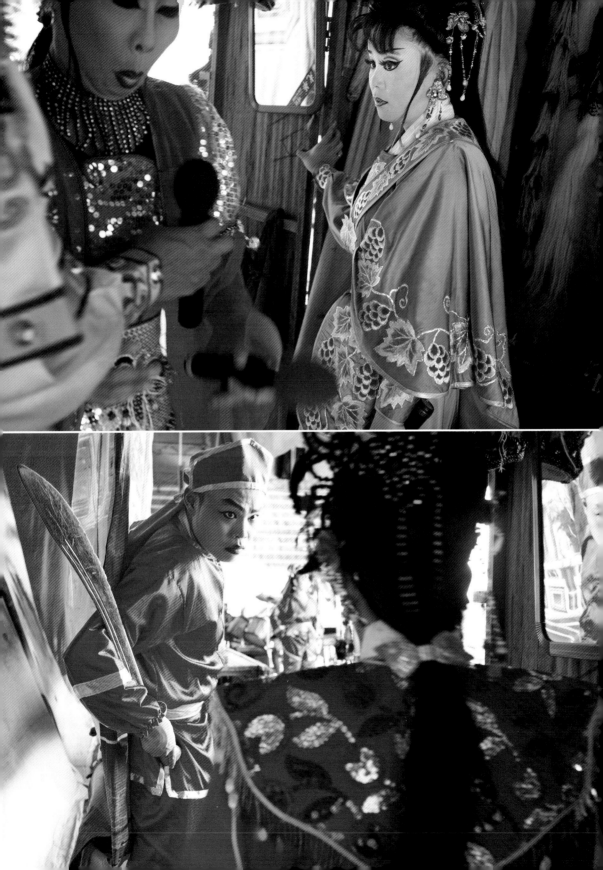

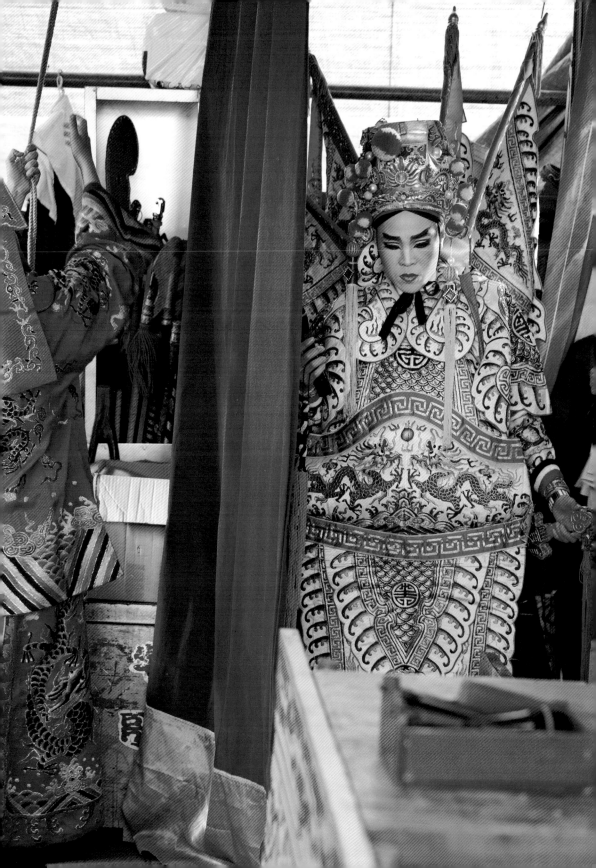

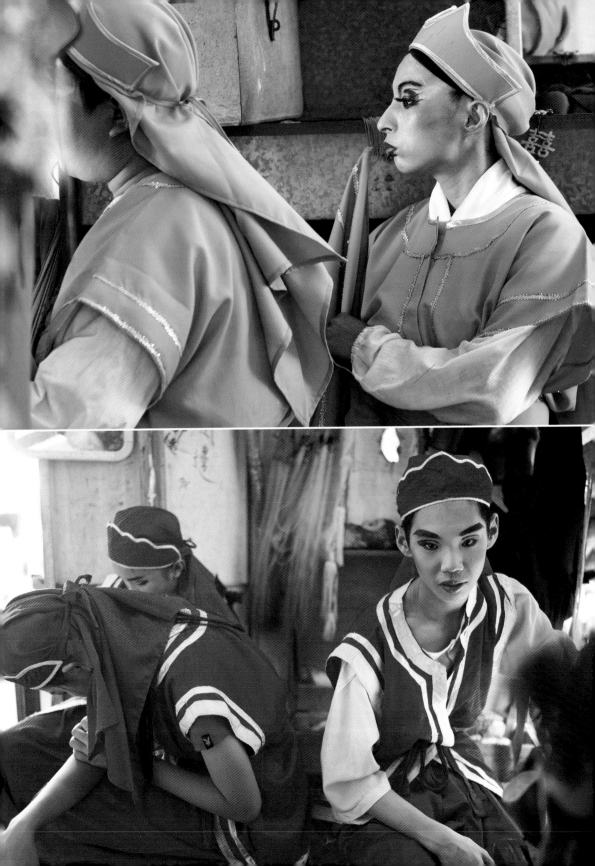

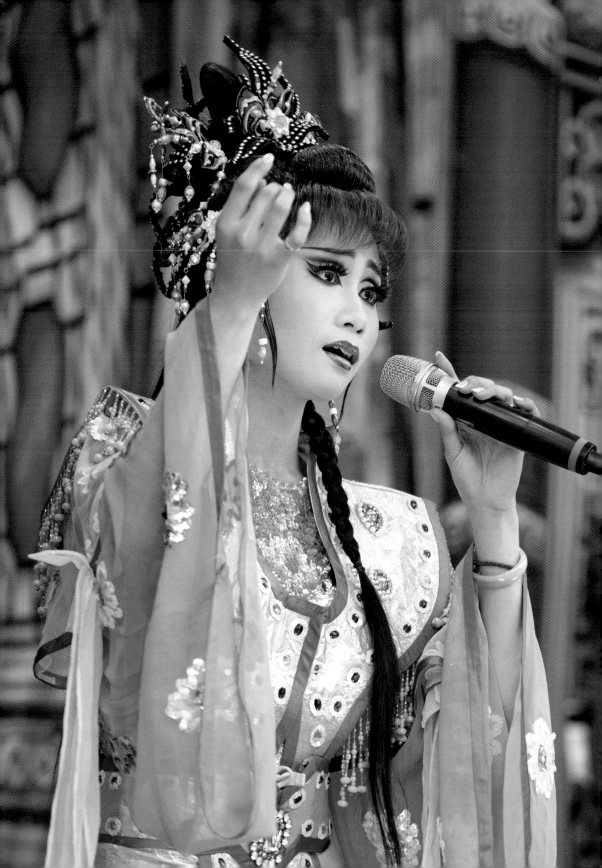

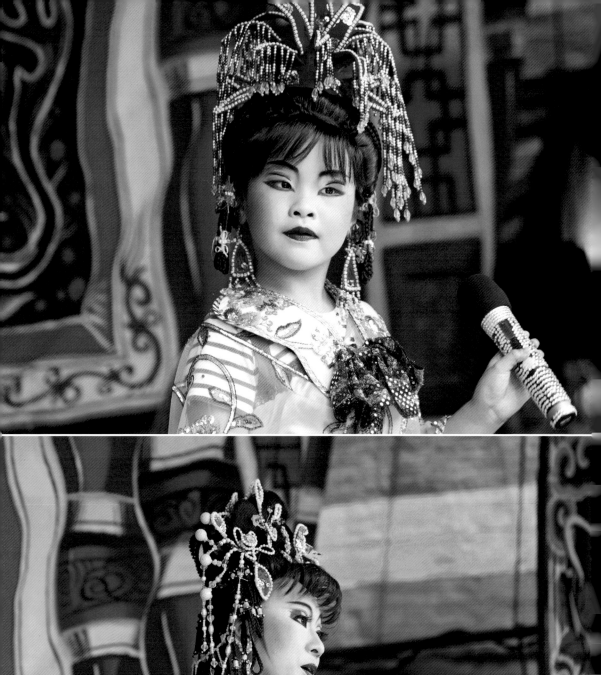
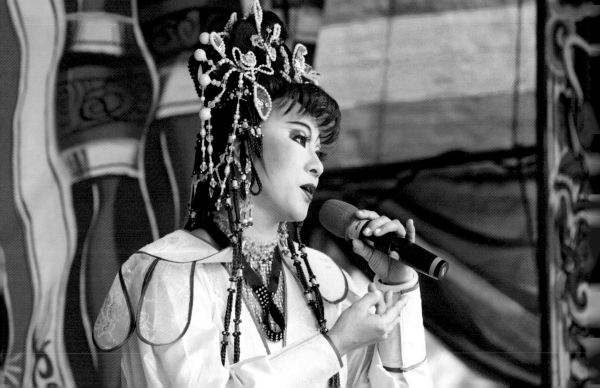

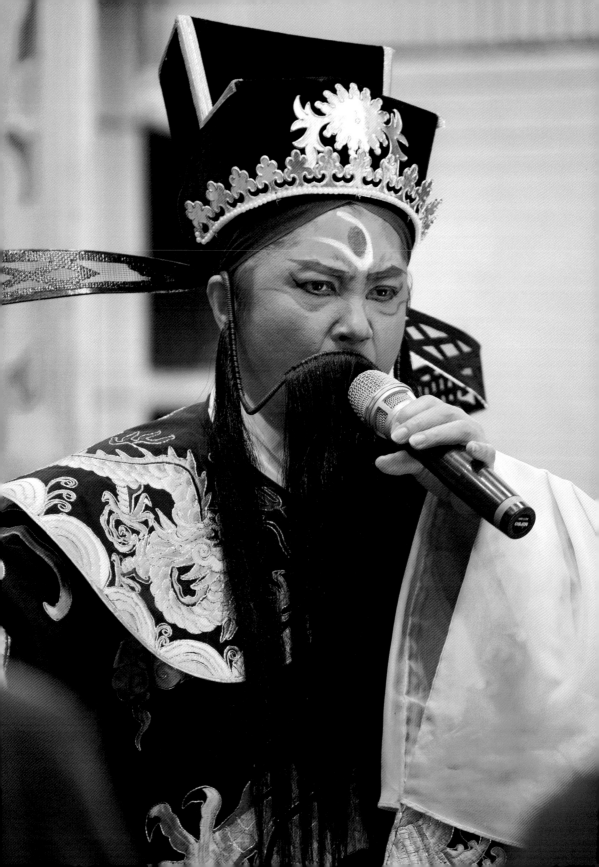

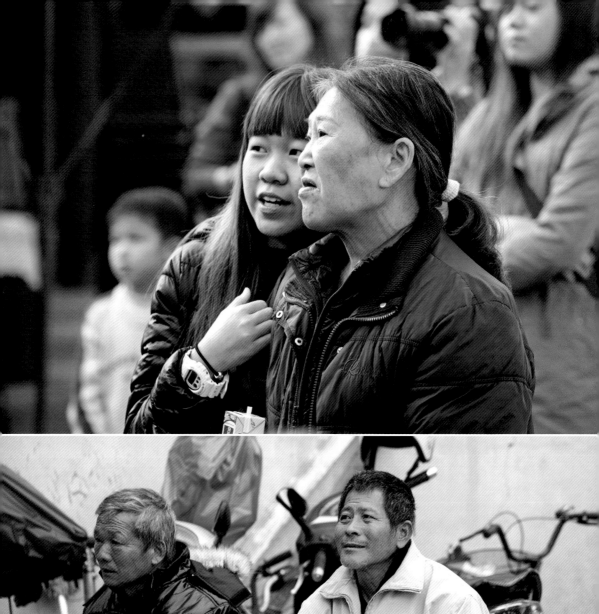
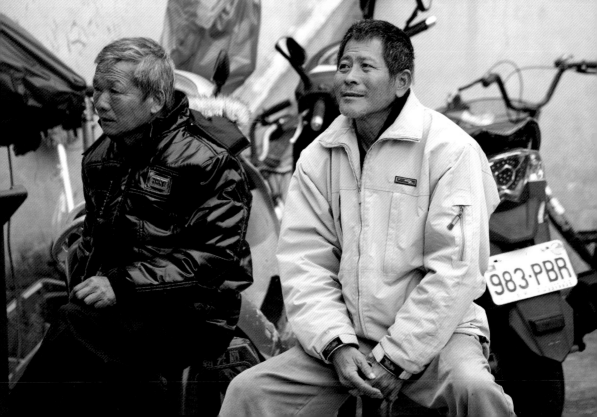

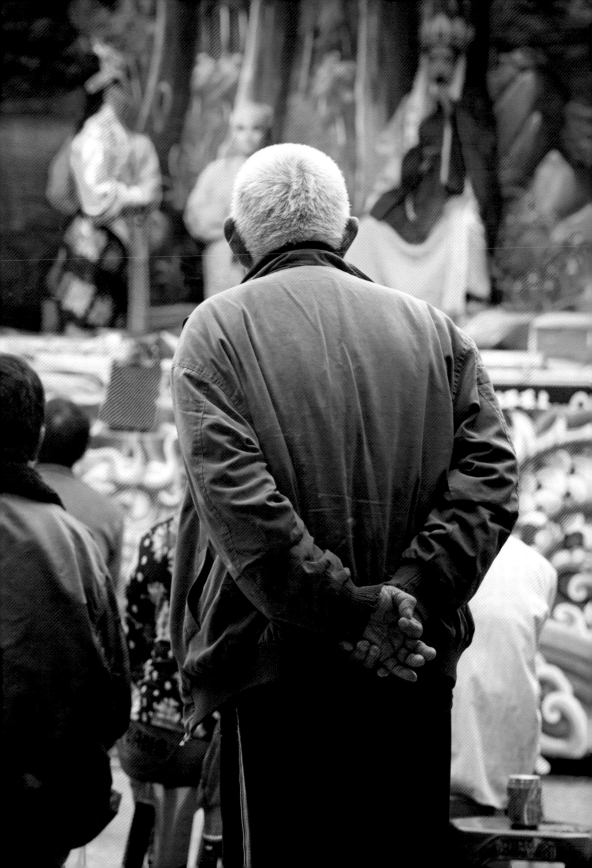

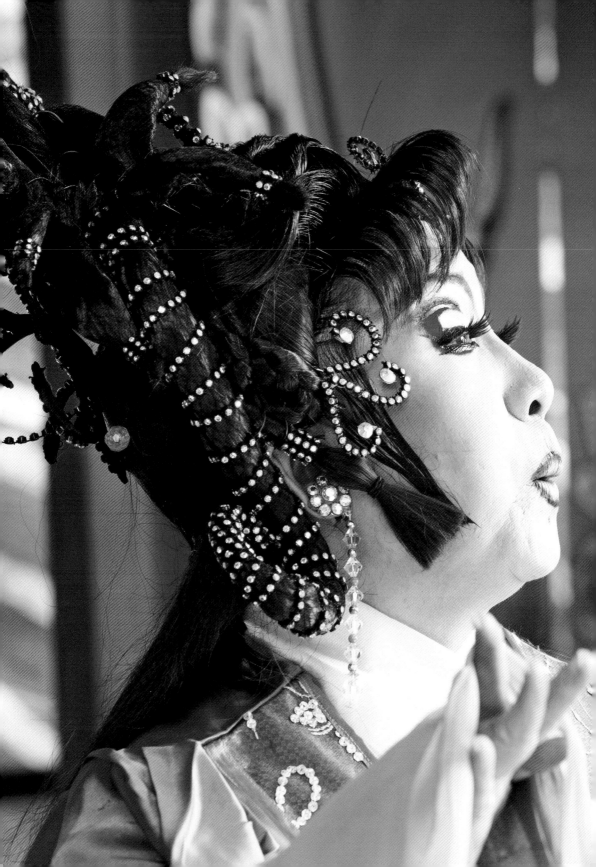

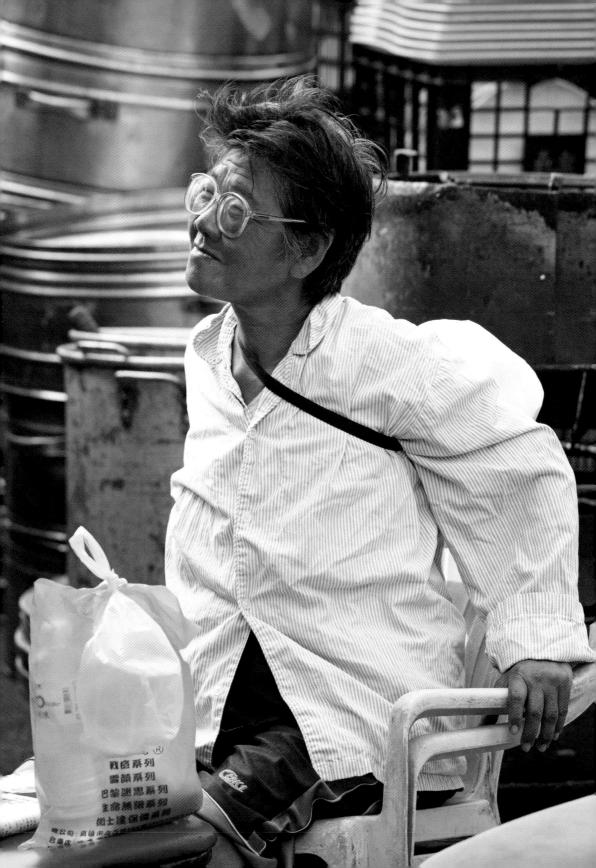

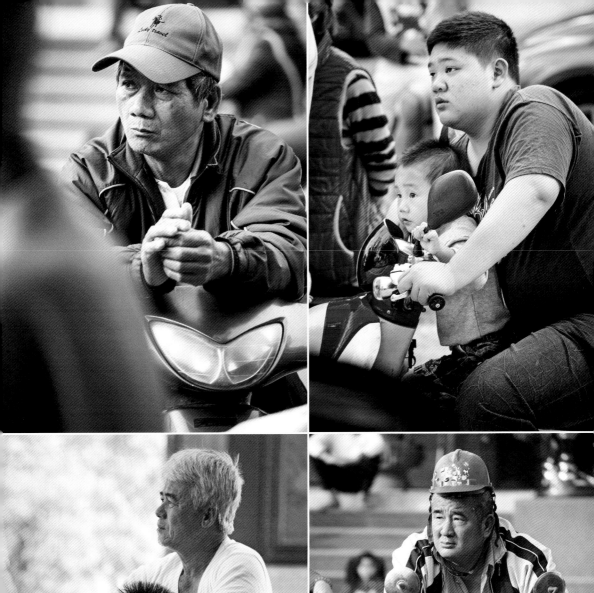

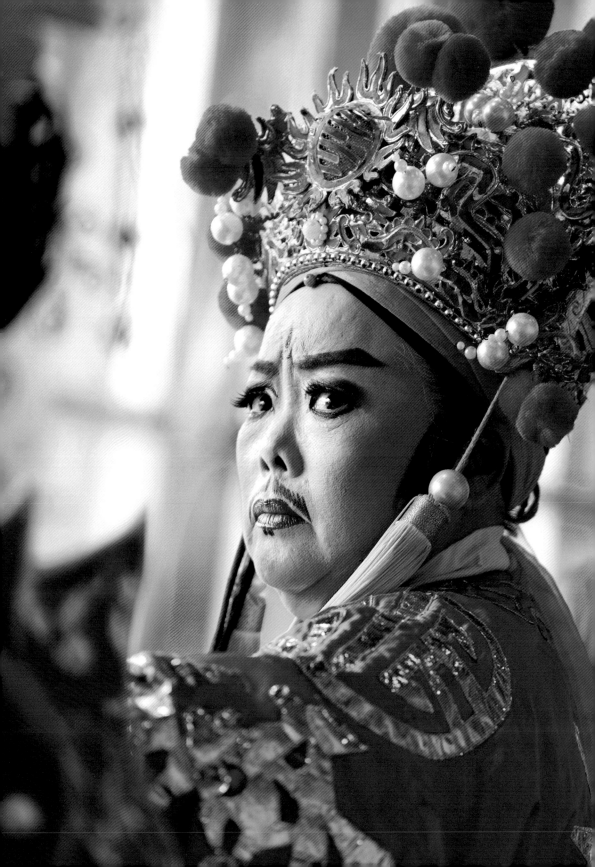

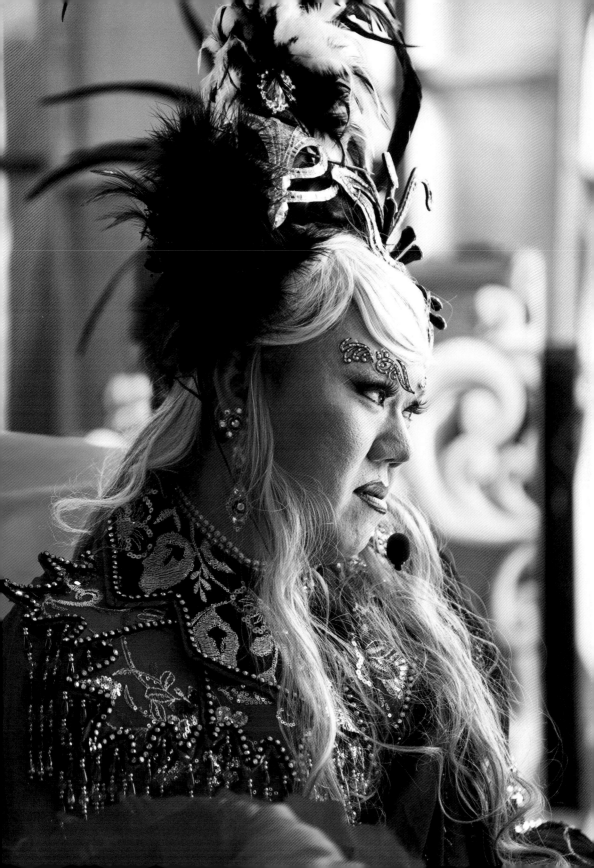

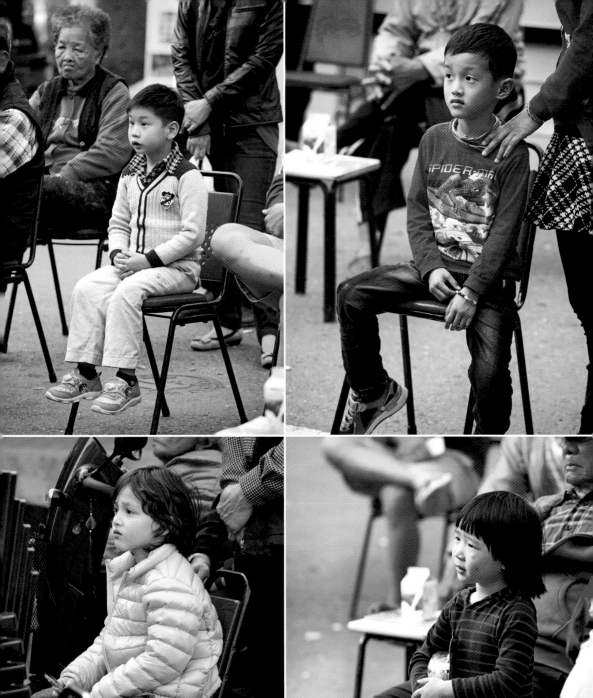
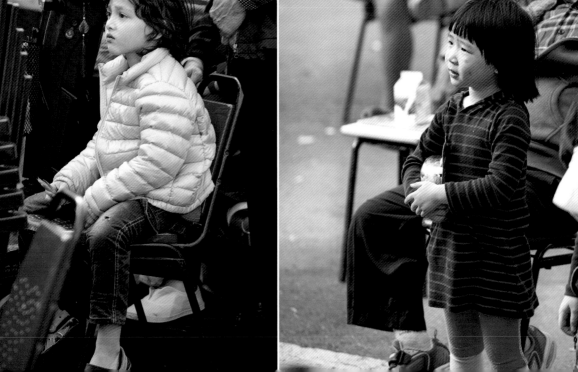

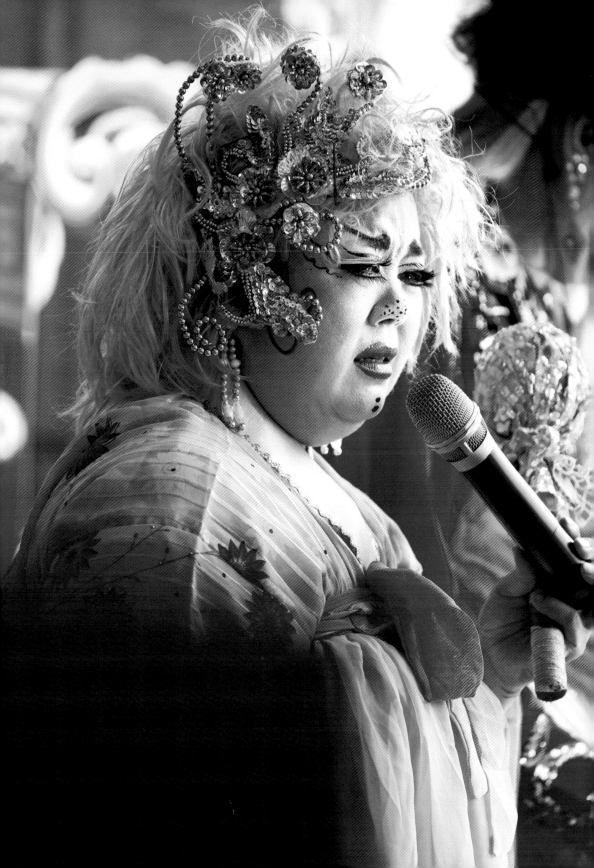

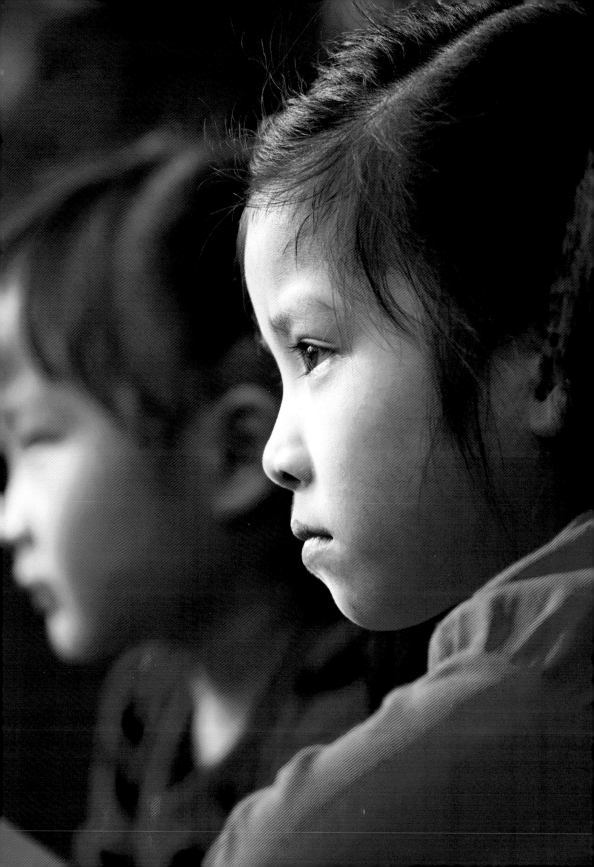

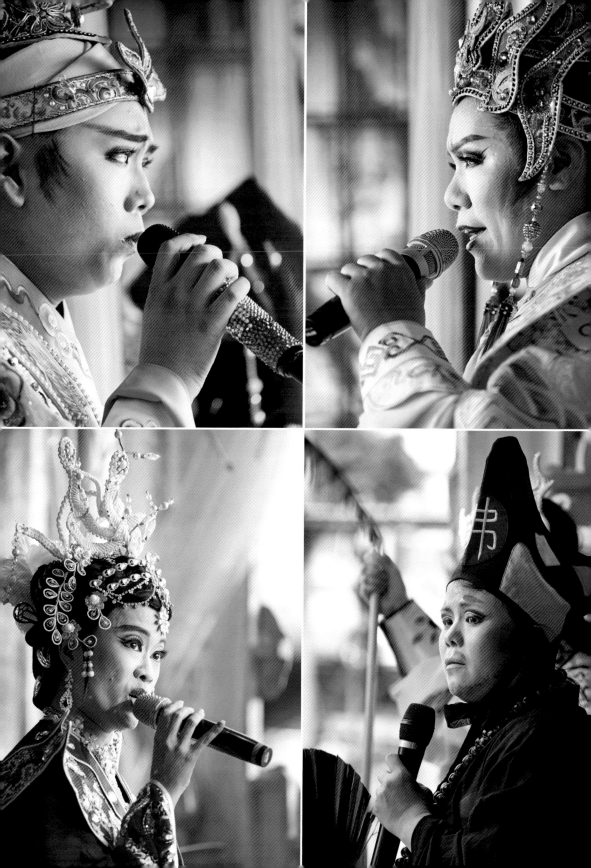

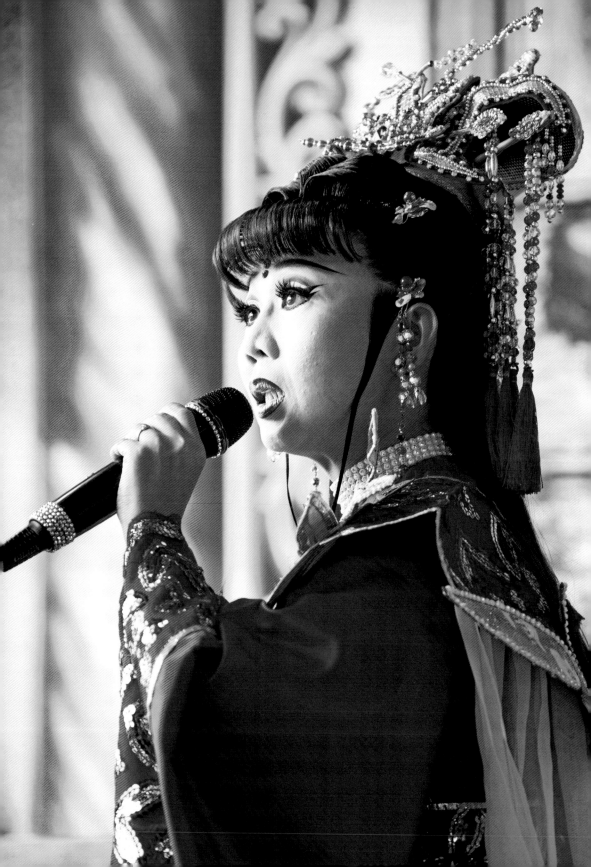

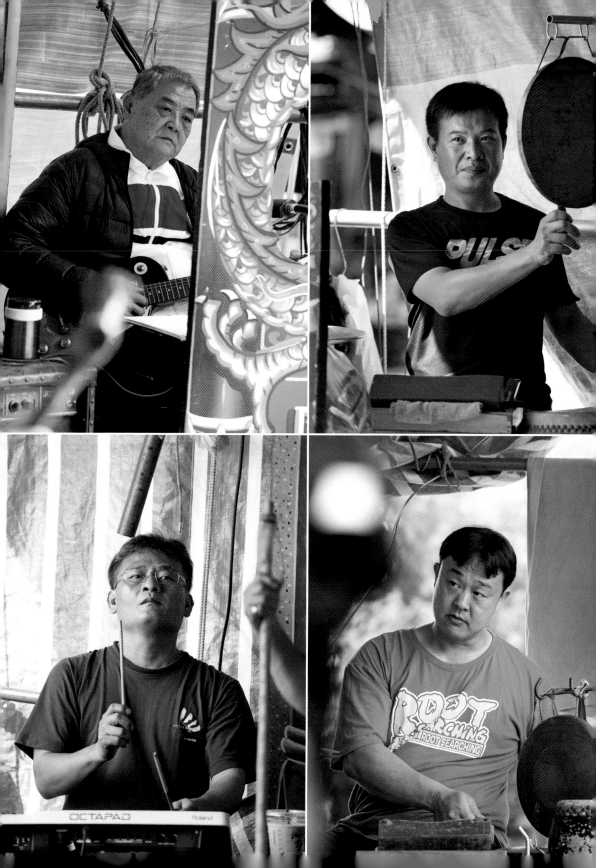

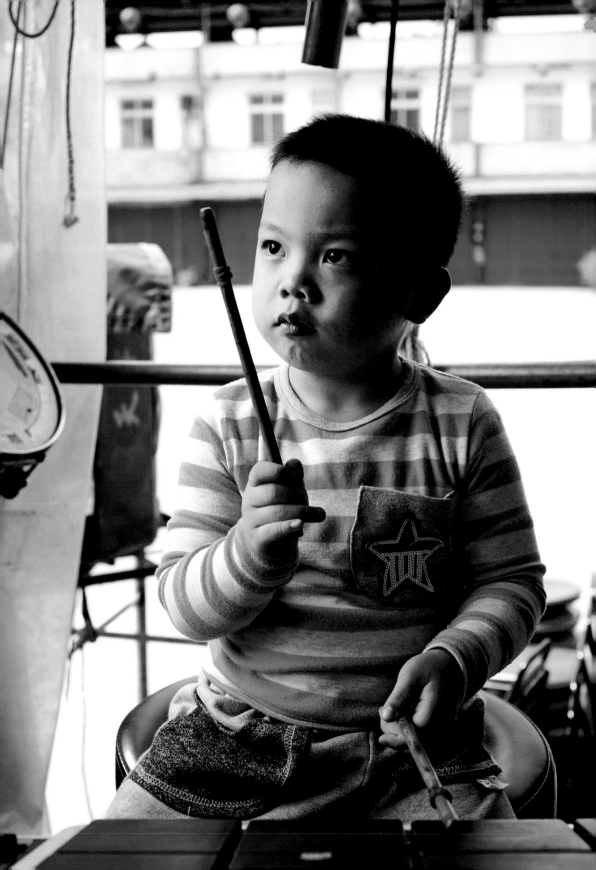

小鼓手劉彥甫是明華園天字團武場師傅劉志忠的兒子。這個今年才四歲的小朋友非常討人喜歡，一有空檔時，坐上爸爸的座椅就開始有模有樣地敲敲打打起來。

野台戲班裡有很多小孩就是在舞台上長大的，不似從前，只有家境不好的小孩才來學戲，為此總有許多關於小孩學戲的心酸故事在戲台邊流傳。由於是家族式劇團，小彥甫從小就在叔叔、阿姨、長輩們的呵護下長大。有時，我反而覺得他們比有機會受高等教育，卻被大人忽視的小孩還來得幸福。

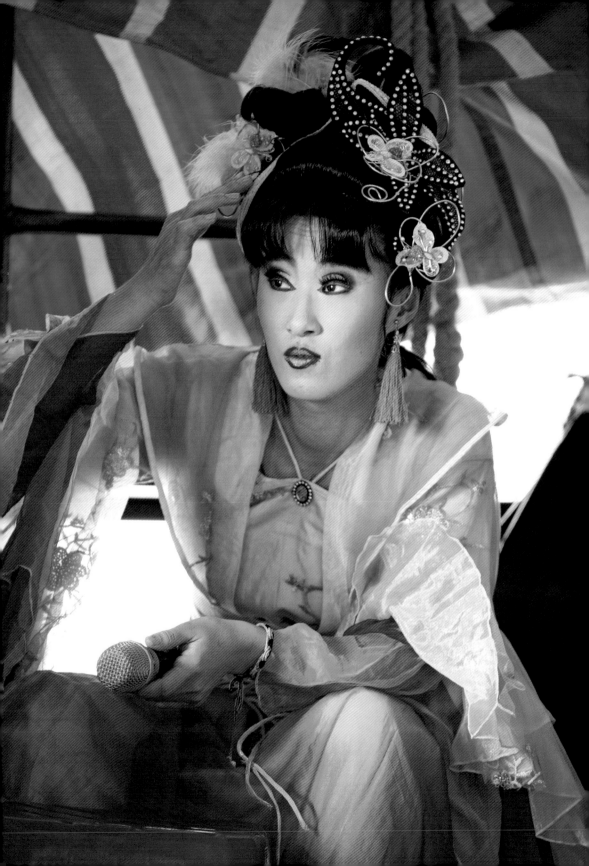

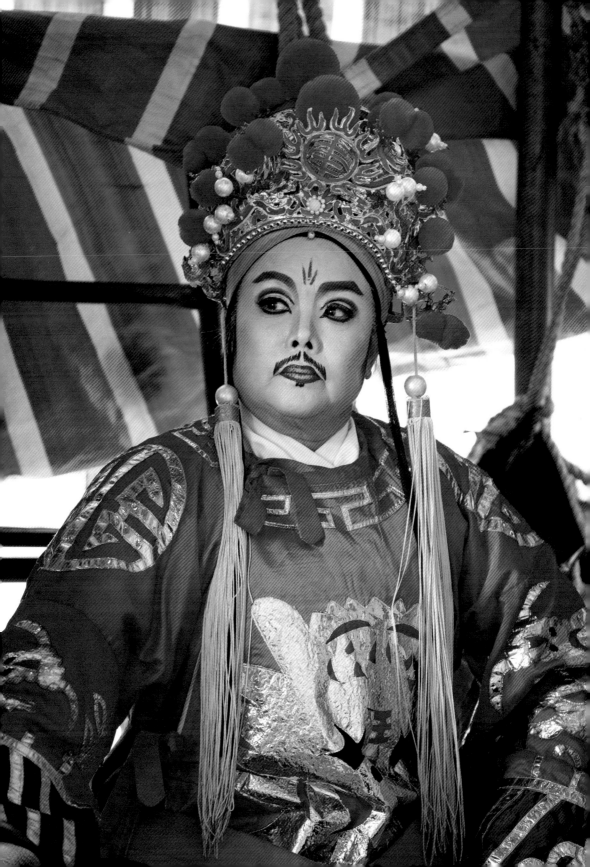

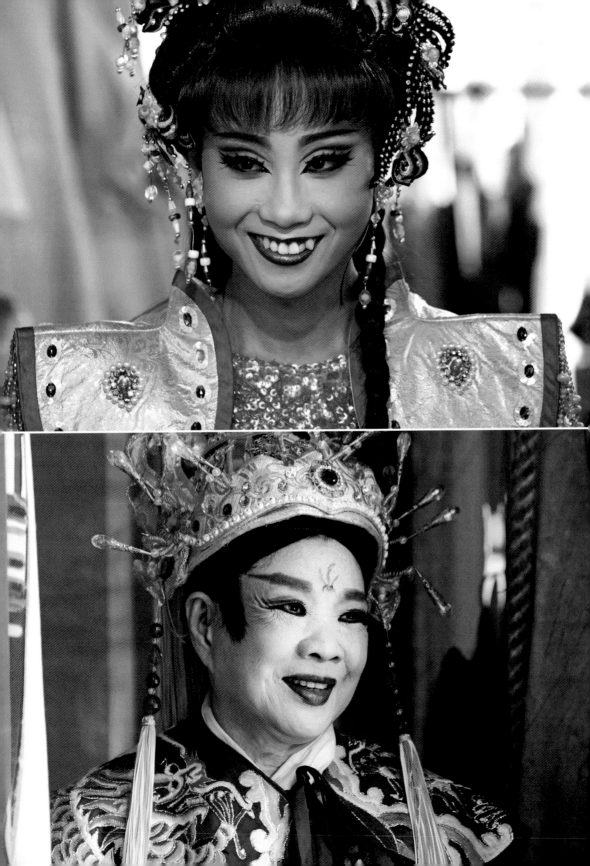

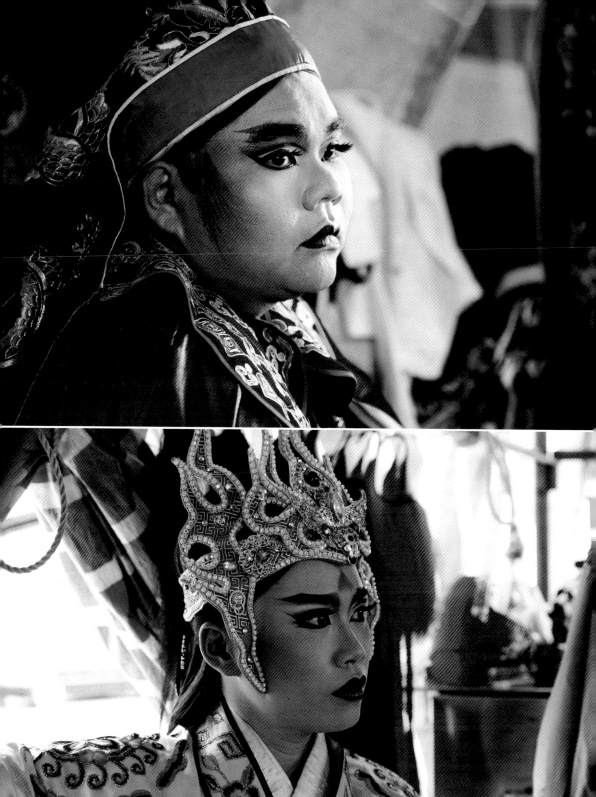

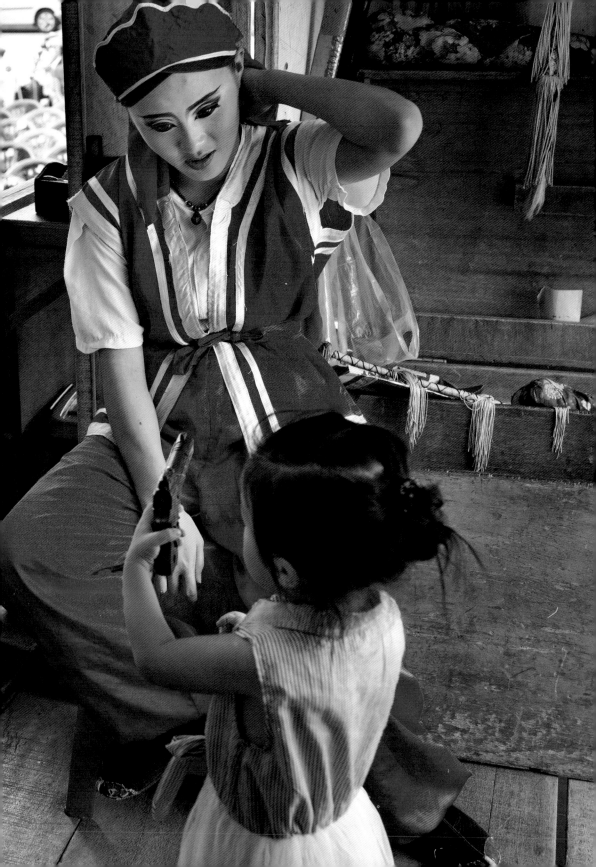

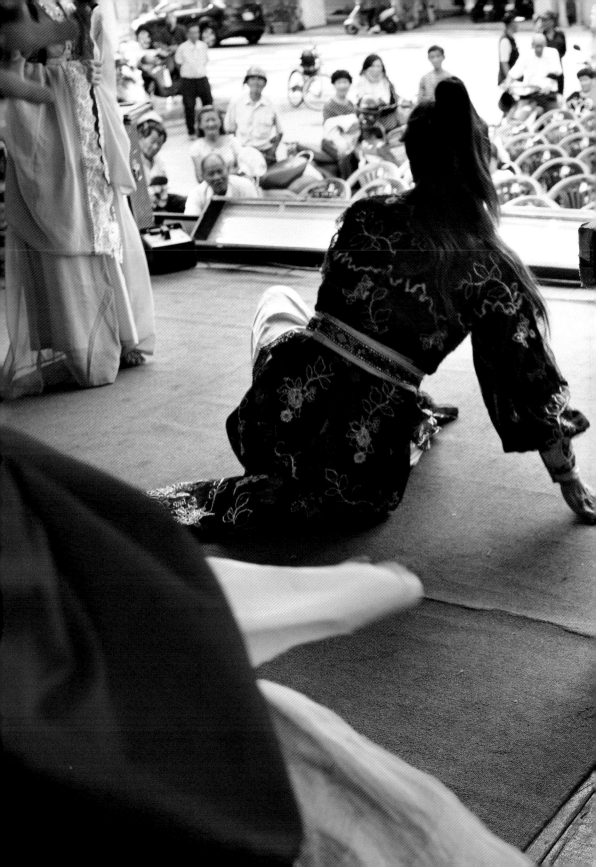

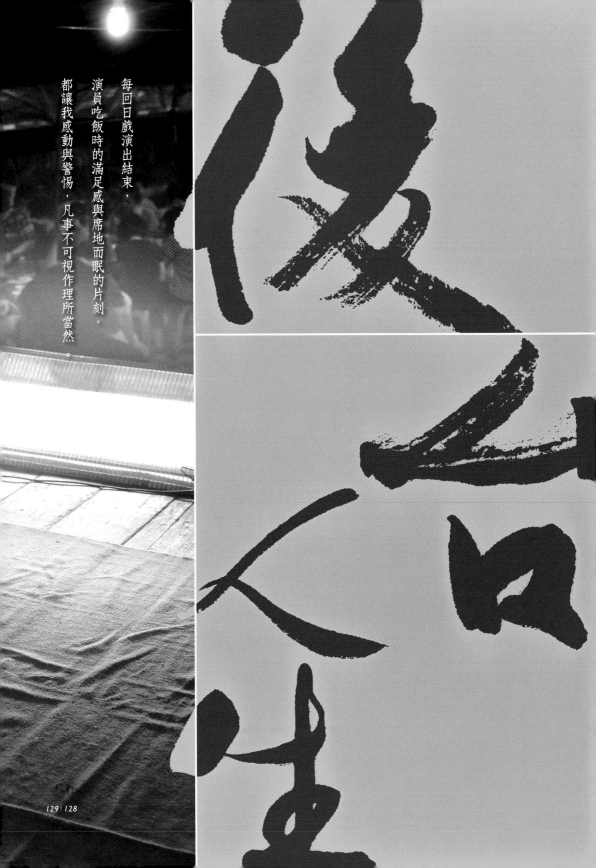

每回日戲演出結束，
演員吃飯時的滿足感與席地而眠的片刻，
都讓我感動與警惕，凡事不可視作理所當然。

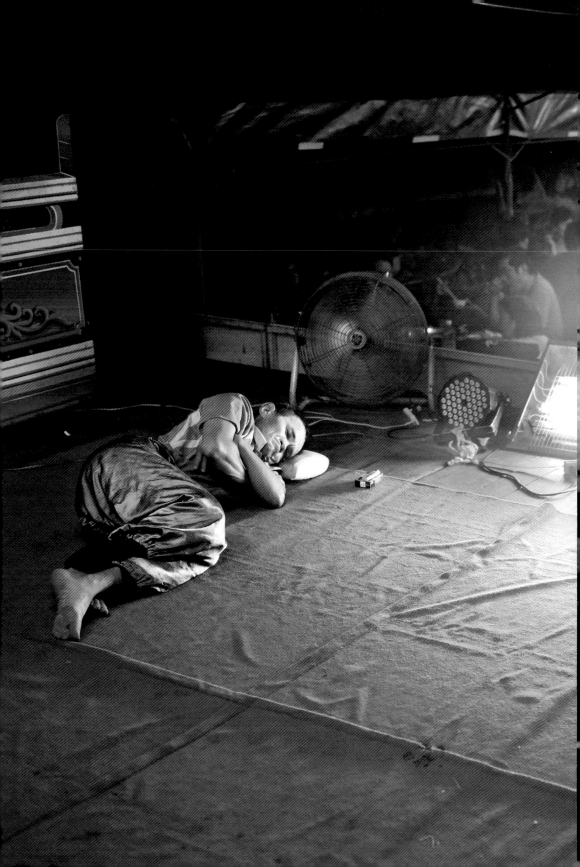

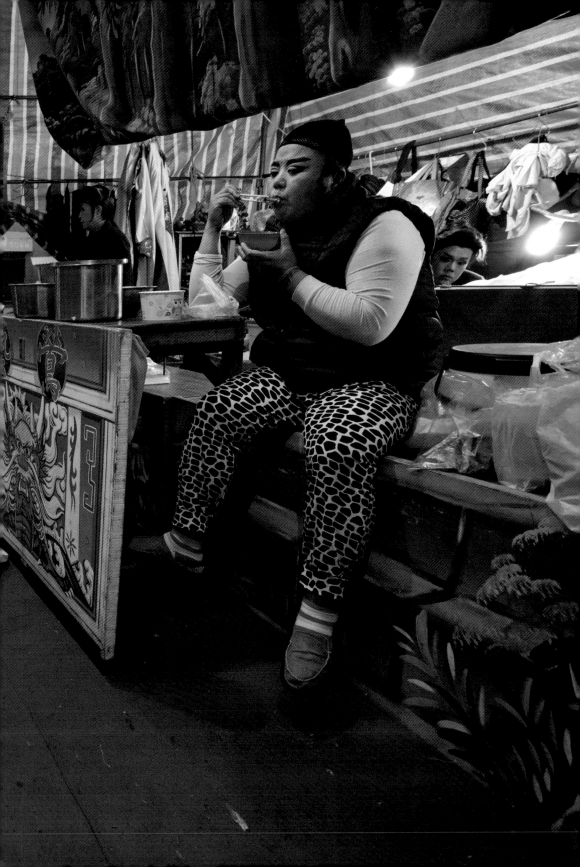

後台人生。

接觸過劇場的人都公認後台要比前台有趣許多，在這得硬塞下十幾位演出工作人員的有限空間裡，往往只能容一人通行。演員在這逼仄的空間化妝、換裝、吃飯、休息。若說一幕之隔的前台是個光鮮亮麗的夢幻之境，後台就恰恰是個真實的人生舞台。

戲團的一天常這樣開始，以來自屏東潮州的明華園天字團為例，嘉義以南的演出一定當天來回，從不外宿。若演出地點在台南，他們通常在早上十點四十五分從潮州坐上裝滿戲籠[註一]的貨車出發（車上沒有供人坐的椅凳，演員不是坐在戲籠上就是得自己找地方坐），若是還要裝台就得更早出發。中午前抵達演出現場後，演員開始化妝、聽導演解說下午演出劇情。用過午餐（通常是便當）就準備扮仙，下午三點扮仙完後，緊接著正戲（日戲）開演。下午五點半，日戲演完，演員多半不卸妝，稍事放鬆，其中負責煮飯的團員，這時就得去張羅晚餐事宜。若在同一地點演出數日，他們大多自己開伙，不是為了省錢，而是長期吃便當早已讓他們倒盡胃

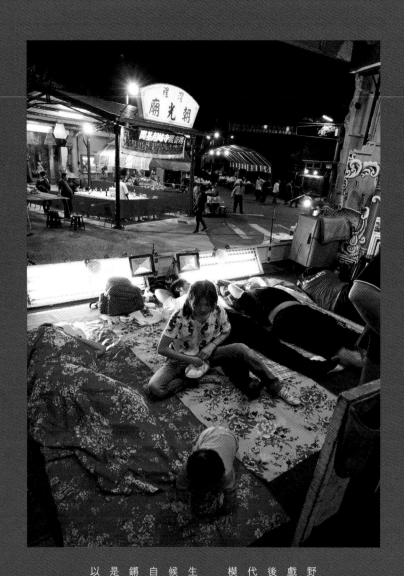

野台戲是一種劇種、更是一種生活方式。「人生如戲，戲如人生」的情節，總在野台戲的每個台前幕後角落上演。在一個所謂工商發達、教育普及的現代社會裡，野台戲演員仍多承繼著傳統戲班的生活模式，哪兒有演出機會就演到哪兒，不輕言退休。

生活用度幾乎全來自演出收入的野台戲班，無論天候如何惡劣，只要有演出機會絕不抱怨，難怪流傳自戲班間的俚語極少反應生活的悲情與無奈，卻鏗鏘有力闡述著與現實搏鬥的認知與認命，這或許正是民間藝人及他們的生活，總讓受過高等教育、愛以學理思考人生的人士最驚異的原因之一吧。

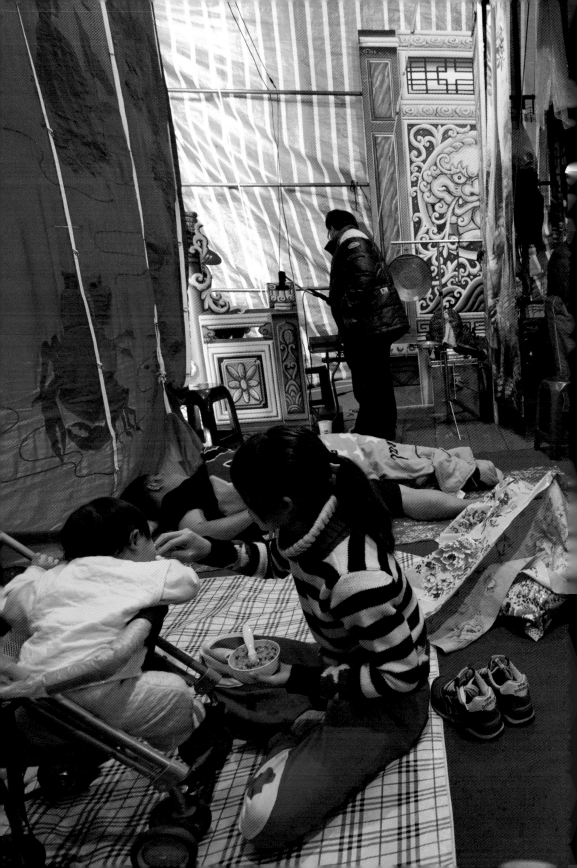

口。

用晚餐時，導演開始解說今晚演出內容。夜戲比日戲長，也更為隆重，為此，同一位演員的同一場演出，從頭到腳換上數套戲服一點也不稀奇。

有些夜戲演出前，應廟方或信眾的要求會再度扮仙後才正式開演。夜戲從七點半開始到九點半一定得結束，若超過十點會被環保局以噪音為由開罰單。演出完畢、卸完妝，稍事整理後，團員們又坐上早上的貨車被載回到屏東潮州，到家時通常都已是晚間十一點過後。若戲團在嘉義以北或更遠的離島演出，往往數日甚至數星期回不了家，在碰上沒有就近旅店或香客房可住的情況下，他們就得屈就，以戲棚為家。當戲約多時，戲團幾乎如長行軍般不得休息。

例如有回天字團在小琉球演出數日，最後一夜九點半演出完畢，他們緊接著拆台，回到旅館已是子夜一點。第二天一早，他們搭上七點鐘的包船，連人帶戲籠從小琉球抵達東港，當天下午，他們竟又在台南裝台演出，晚上十一點多再度坐上貨車趕回潮州……可敬又可愛的天字團團長陳進興（阿興）有回對我說：「五哥，我們那麼喜歡你，你也喜歡我們，何不跟我們一起跑江湖？」我大驚失色地對他說：「哎喲！你太看得起你的小五哥了，這種苦我可吃不起！」

我雖喜歡前台真摯又熱鬧的表演，但更喜歡拍攝後台人生，或許是教徒身分使然，我總覺得身而為人，就該認真度過每一刻鐘，就連吃飯、睡覺這些日常需求都不應馬虎。就是出於對平凡事物的珍惜，後台人生的每一個畫面都讓我猛按快門，尤其是每回日戲演出結束，演員吃飯時的滿足感與席地而眠的片刻，都讓我感動與警惕，凡事不可視作理所當然。更讓我感觸良

多的是，很多演員由於無法將尚未就學的孩子託付給外人，只好親自帶在身邊。

就以台南的鶯藝歌劇團為例，由於是家族式劇團，裡面有位仍在強褓的小孩，就我印象所及，總是在長輩的臂彎裡轉來轉去地從未著過地，每位團員在匆忙進出場之餘，都會注意這小孩的動靜，不是給她餵奶，就是為她添加衣服，甚至換尿布。

我好奇地問劇團的二姐羅文君，這是哪位團員的小孩？她不假思索地說是團中吹嗩吶弟弟（表弟）的小孩，文君說弟弟在這個年紀就在戲台上爬了。原來弟弟的母親在生完他的兩星期後就因疾病過世，他的幾個姊姊、阿姨就在戲棚下把這弟弟帶大，難怪我在劇團總可看到瀰漫在團員間的濃郁情感。

劇團小孩通常不怕生，偶而被抱上台充當臨時演員也絲毫不怯場。在跟拍鶯藝歌劇團時，一到用餐時間，他們一定邀我一起吃，文君還要我不能客氣，她笑著說，小時候只要飯菜一端上桌，就得馬上動筷子，稍微慢一點，好東西就吃不著了。

畢竟是吃過苦的人，我對劇團愛屋及烏的待人之道很感動。有回我在台南濱海地帶順著鑼鼓點的聲音，與鶯藝歌劇團在海口廟不期而遇。仍在戲台上扮仙的文君一看到我，竟透過麥克

〔註〕 早期戲班是用竹篾編成的竹籠裝載演出的一切用具，因此稱為「戲籠」，現在多用木箱、塑膠箱、行李箱代替，但仍沿用戲籠的說法；是戲團所有設備用具的總稱，包括戲棚、服飾、道具、樂器等及其他用具。

風大聲喊出：「范大哥啊！好久不見！」她邊做身段邊見縫插針地說：「我們今天有辦桌，你要留下來讓我們請！」

到了晚上，文君看到一位長年跟隨他們的老戲迷在戲台下瑟瑟地坐著，由於自家有認桌，她急匆匆地對其他人說，弄點東西給對方吃。一位團員將剩一半仍未動過的便當拿來，文君馬上臉色大變地說，不能給人家這種東西。她重新拿碗裝上滿滿的飯菜，又捧著一碗熱湯下台給那人送去。當晚，我本要趕回市區去望主日彌撒，一見到這場景，我知道我已得見最美的福音訊息，就不再推辭地來享受辦桌盛宴。

後台是聆聽故事的好地方，只要開口問，就會聽到令人心為之一緊的故事。昔日，學戲孩子大多來自貧苦人家，現在雖不同於以往，自願從事戲劇的演員仍有聽來甚為蒼涼的心事。明華園天字團的林淑琪從小在明華園學戲，長大嫁了個好丈夫，生了兩個小孩後就在家相夫教子。然而造化弄人，為人老實善良的丈夫好端端地竟罹患絕症而亡，進工廠做工的薪水又低得無法養小孩，無一技之長的小琪回到明華園來，因為阿興的父親陳盛典老團長，生前曾交代他：「『戲棚飯桶咖大，不缺給人一個碗、一雙筷。』有天，小琪若需要幫忙，一定要把人家接回來。」

阿興說，他們從不接花東地區的演出，是因為有一年去花東演出，由於路上有狀況，無法如期歸來，在那個沒有手機的年代，老團長陳盛典坐立難安地一直等到過半夜，他不僅擔心自家小孩，更擔心別人家的孩子。待他終於看到卡車身影，他立下決心，無論對方出價多高，再也不接花東演出。

而現在提起老團長仍是天字團長最大的痛，原來老團長六十一歲那年的中秋節，在潮州家中

等待孩子們自外地演出歸來，他焦急地在家的對面等著演出的大卡車，當他終於看到卡車蹤影，

過馬路準備迎接孩子回家共度中秋時，卻遭一部酒駕車撞上，送醫不治。

楊林桂高中畢業後，二十歲時，因為喜歡歌仔戲而加入明華園天字團，她說台灣有句古諺：

「父母無聲勢，孩子去作戲。」至今未婚的林桂開心地對我說，她很自豪能憑熱愛的歌仔戲薪

水奉養失智的老母親和在家照顧她的哥哥。孫瑩蘭也是在高中畢業後加入了天字團，她們都很

懷念老團長，她記得當年青春正盛，如果與老團長的孩子爭吵，老團長一定先教訓自家小孩。

她開玩笑地說，在老團長家，她們往往比團長自家的小孩還盛氣凌人。

我在跟拍千葉興劇團的一年多後，又到高雄仁武找他們，那回他們應多方邀請而拆棚演出

（一團分為兩團）。我看到同為團長的施世彬，詢問怎麼沒看見去年在小琉球演出的老婦人，

他笑著說那是同為團長的陳貫誌的祖母，原來老太太在家會胡思亂想，為此，貫誌演出時一定

把奶奶帶在身邊，也會分派奶奶一個能勝任的角色，讓她覺得自己有用，然而奶奶畢竟歲數大

了，沒辦法再將她帶到身邊了。

千葉興劇團也有位專門跑龍套的演員謝穎松，從外表上看就知道他有腦性麻痺，這位不多

話的先生總愛獨坐戲台一角，原來他是貫誌多年前邀來演戲的夥伴。世彬說，從前演戲時就發

現穎松有一頓、沒一頓地跟著戲班閒晃，貫誌邀請他來支援演戲，供他吃住，而穎松也很高興

自己的薪水能奉養在雲林麥寮生活的老母親。

拍千葉興時，我曾拍到一張我個人相當喜歡的影像，那天劇團在小琉球港口演出日戲後，一位中年婦女躺在戲棚地板上對團長貫誌訴說年輕時的經歷……我聽到她嫁給一位脾氣不好的老公，那男人動不動就打她，而她隨著他賣野藥。有一天那男人又發酒瘋地把她的腿給打折了

（難怪扮仙時，婦人老是演瘸腿的李鐵拐角色），待她說完時，我實在忍不住前去握她的手，向她表示我的疼惜！

然而直到一年多後，我才知道婦人上回說的不是自己而是她親姊姊的故事。這位婦人便是石美玲女士，原來她是世彬的姑姑，我跟著喊聲姑姑，她親切地告訴我她自己的故事。

美玲女士出身於高雄鳳山歌仔戲世家，她當年很氣父親把她嫁給比她大十二歲、在鳳山當兵的外省老芋仔，在她的眼裡，當年只有一等一的人才會嫁給外省老兵，她很不服氣姊姊們都能嫁給本省郎，相形之下自己好像活活矮了一截。然而事實上，最後是她嫁得最好，她的先生朱圍彰，十六歲那年隨軍由貴州山區來到台灣，舉目無親的朱先生娶了美玲後，除了將岳父母視為自己的親爹媽奉養，更對美玲的姊姊、姊夫們畢恭畢敬，縱然朱先生的年紀比她姊姊年紀都大，朱先生仍以大姊、二姊稱呼，絕不直呼其名。在有了幾個孩子後，朱先生希望美玲在家帶小孩，不要再那麼辛苦地隨自家父母出外演戲。對此，美玲總說，那你去對我父母親講去，

美玲的父母也講道理，每當與朱先生拌嘴，她的父母一定先教訓美玲：「你到哪去找這樣的囝婿？」她還曾陪朱先生回偏遠的貴州探親。高齡的丈夫逝世前曾表達落葉歸根的心願，美先生便不敢再吭氣。

玲深情地對他說：「你的老家都沒人了，而你的孩子們都在這兒，逢年過節時起碼有人祭拜你。」

朱先生後來釋懷了，過世後就安息於南台灣。

七十二歲的美玲女士說，朱先生寫得一手好字，早年當她在外島演出，每收到丈夫以毛筆書寫的家書，她總拿到廟裡託識字的廟公唸給她聽。每回廟公一打開信，都為這娟秀的書法字嘖嘖稱奇，這彷彿出自名家之手的書信，總讓石姑姑得意許久。

一個場域的生活周遭往往可見文化的縮影，在一個快被現代擠壓到邊緣的野台戲場域，仍可見到傳統文化中的敦厚特質。就在我不停反芻這文化道統的特質與份量時，我到學甲慈濟宮拍野台戲，意外碰上了三年一度的學甲上白礁，這已有數百年歷史的偉大慶典，迄今仍保有全台唯一以人力扛負遶境的蜈蚣陣。傍晚一輛輛大型遊覽車在廟前停了下來，我看到不同於本地的人下車進香，原來他們都是由這裡分香火出去的異鄉華人，趁此機會前來謁祖。這群不是從本地外移出的華人，穿著繡有來自不同地區的團服，只見他們虔誠進得廟來，當廟方人員殷勤以台語探詢來祭祖的團員「甘無通」時，他們誠懇地回答：「通，攏ㄟ通！」頓時鐘鼓齊鳴，廟方禮官在一旁對著保生大帝神像高聲朗讀子弟們打從何處來的疏文。原來他們有的來自新加坡、馬來西亞、菲律賓、香港……在他們舉香三叩首後，這群異鄉人竟不約而同地對著保生大帝神像鼓起掌來高聲歡呼：「回來了！回來了！……」

我眼中泛著淚光，猛然想起就學期間，總被我嫌棄像陳腔濫調的「源遠流長」四個字，竟是如此深刻與教人感動。

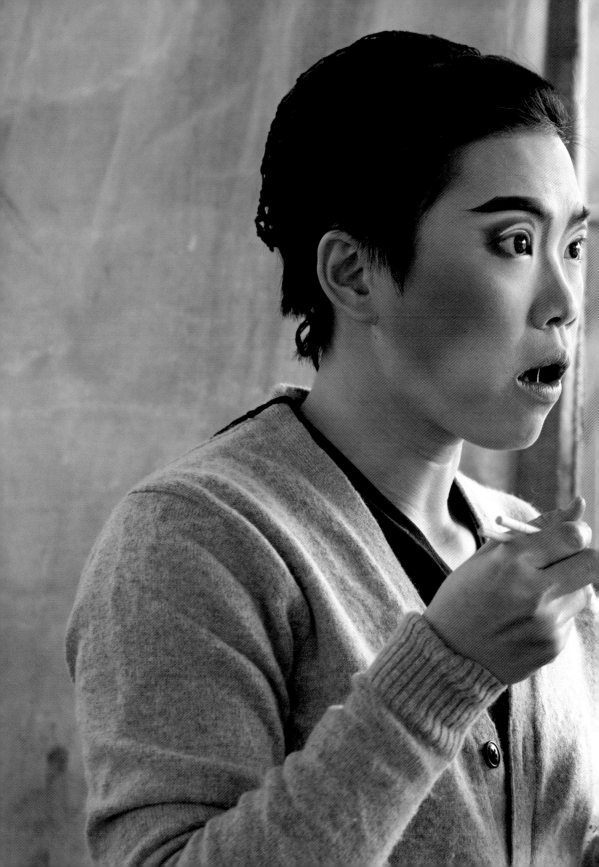

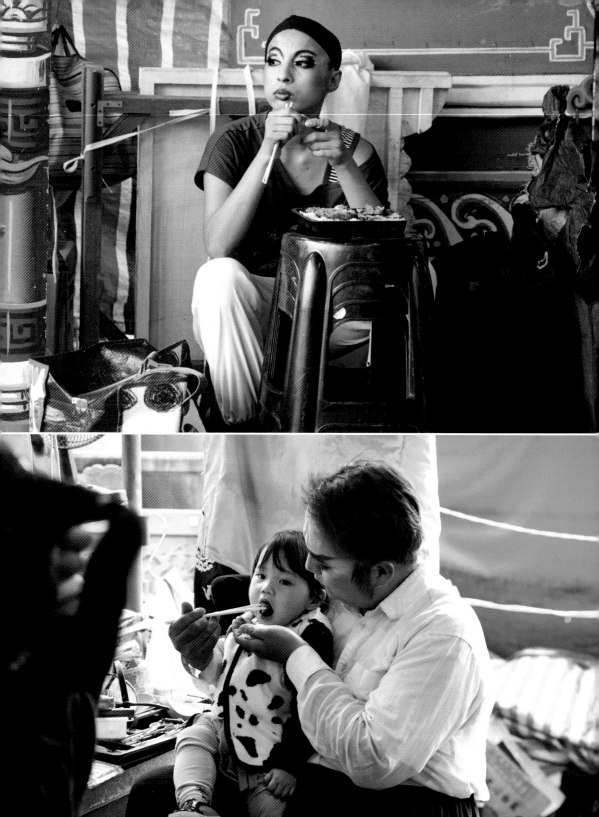

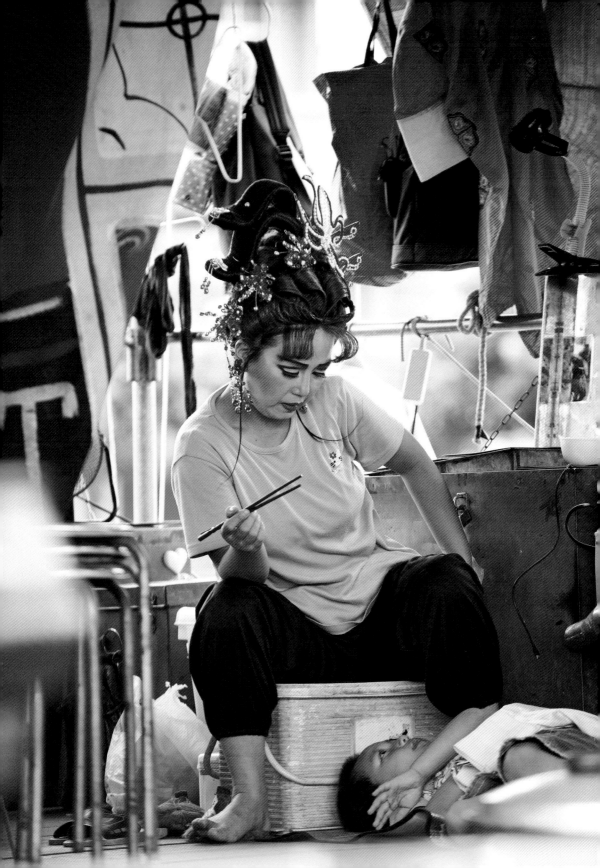

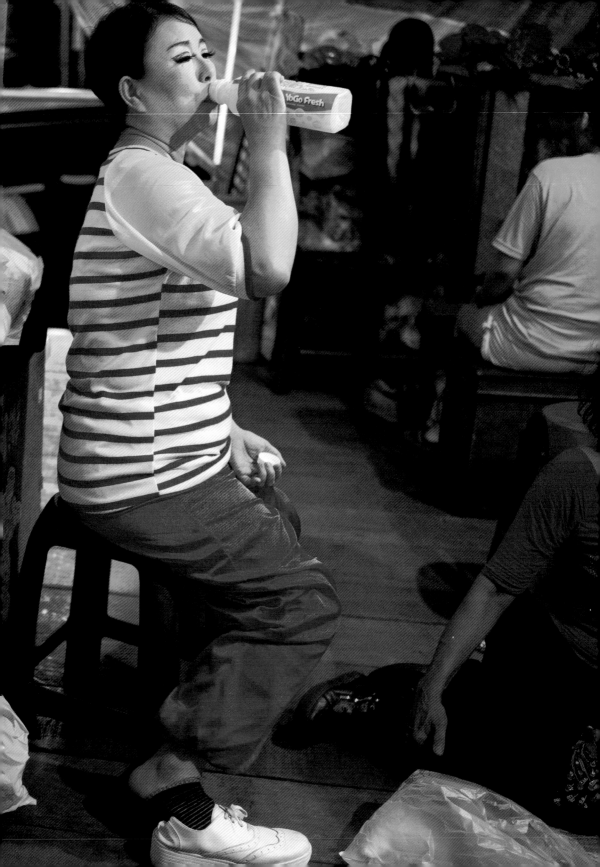

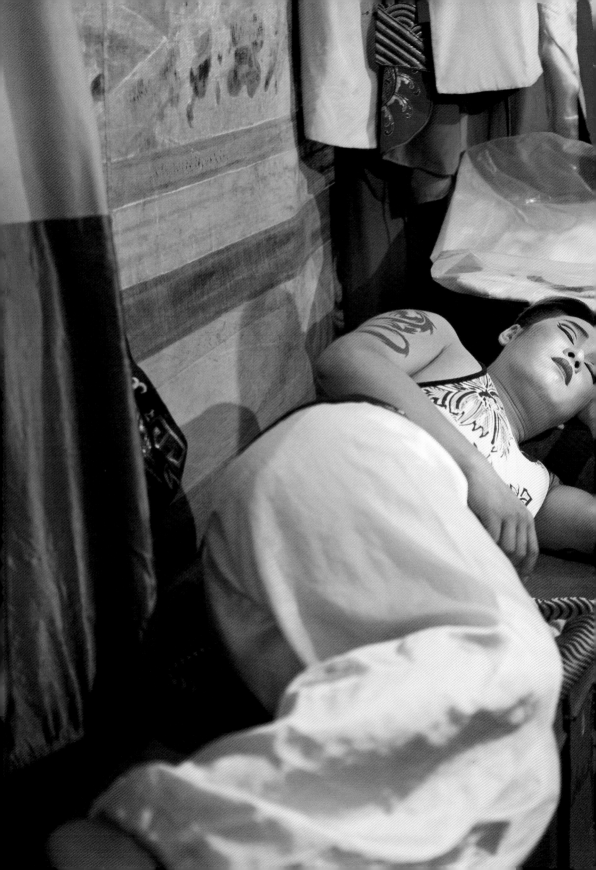

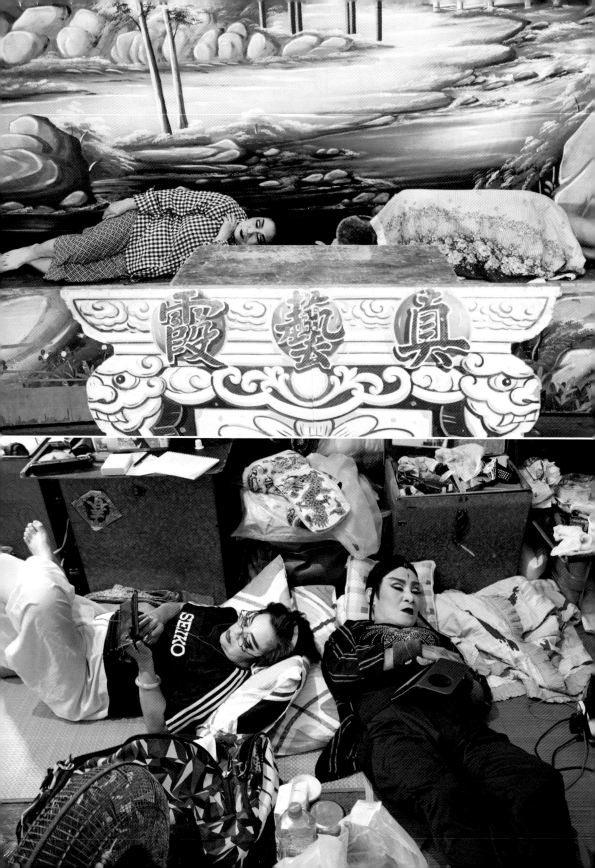

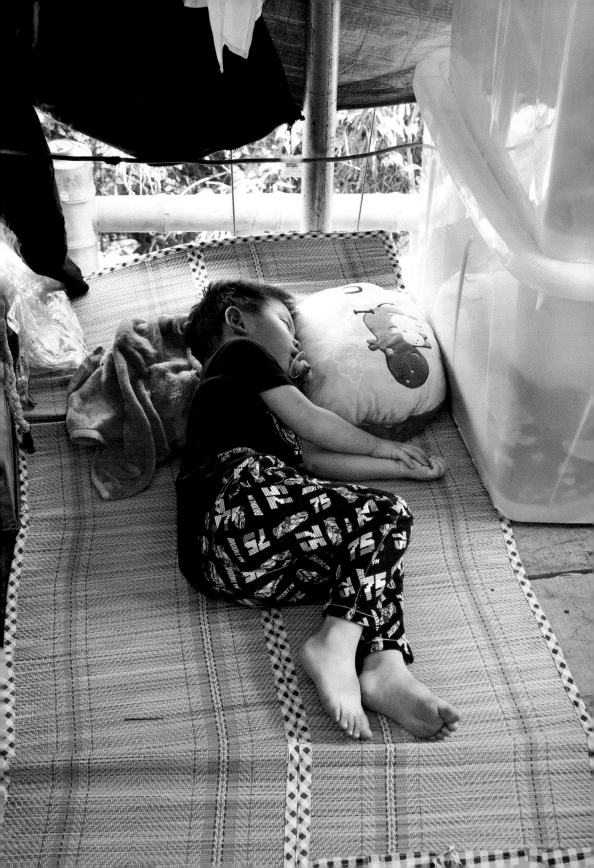

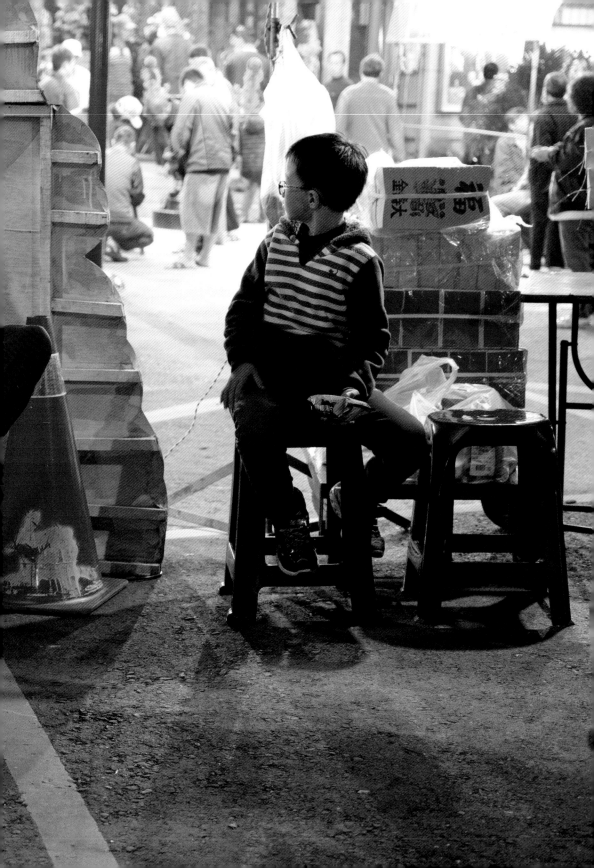

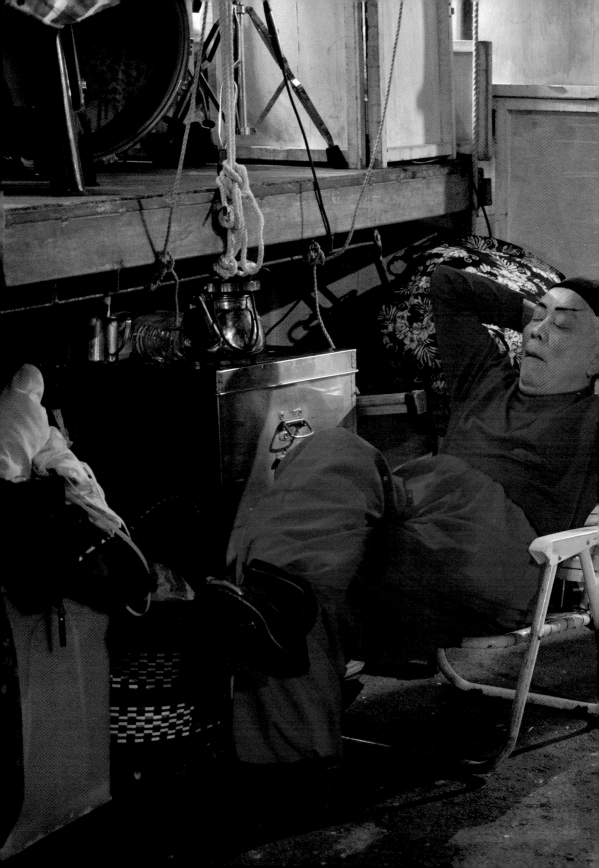

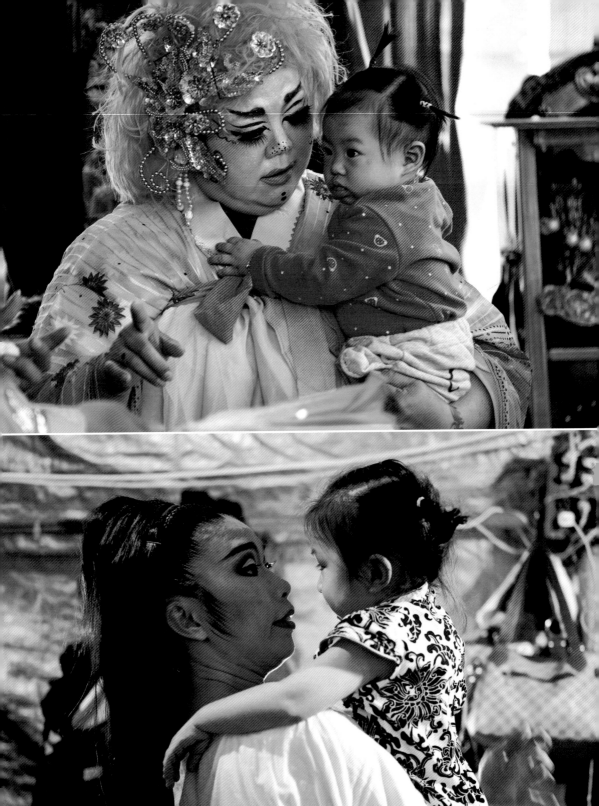

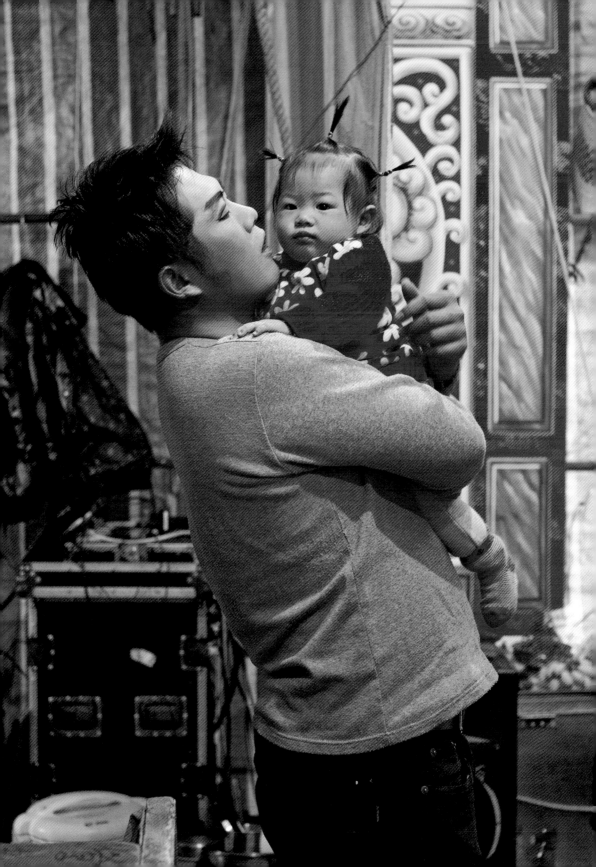

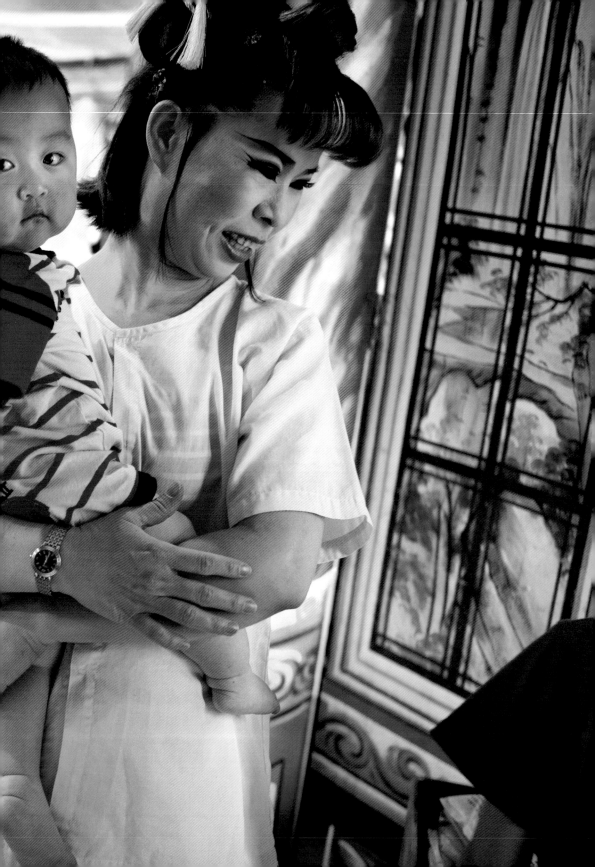

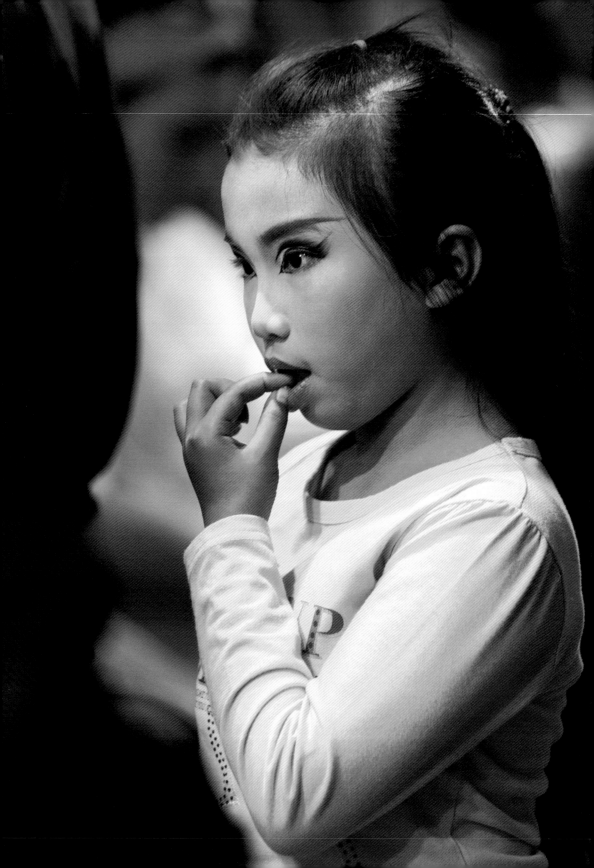

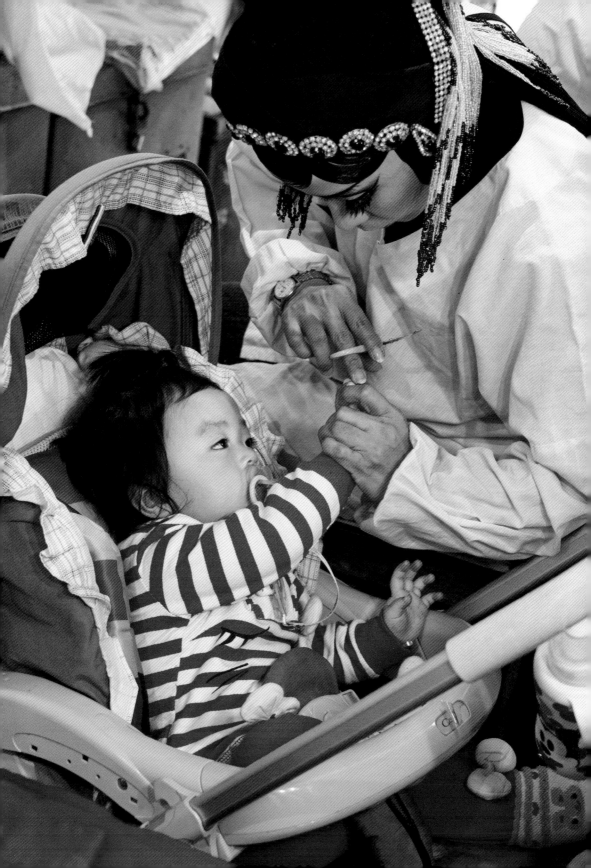

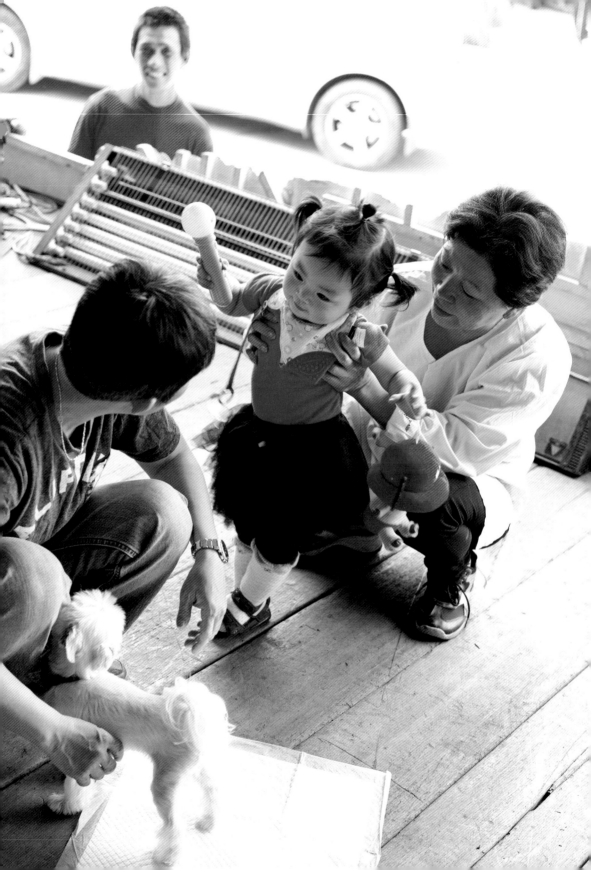

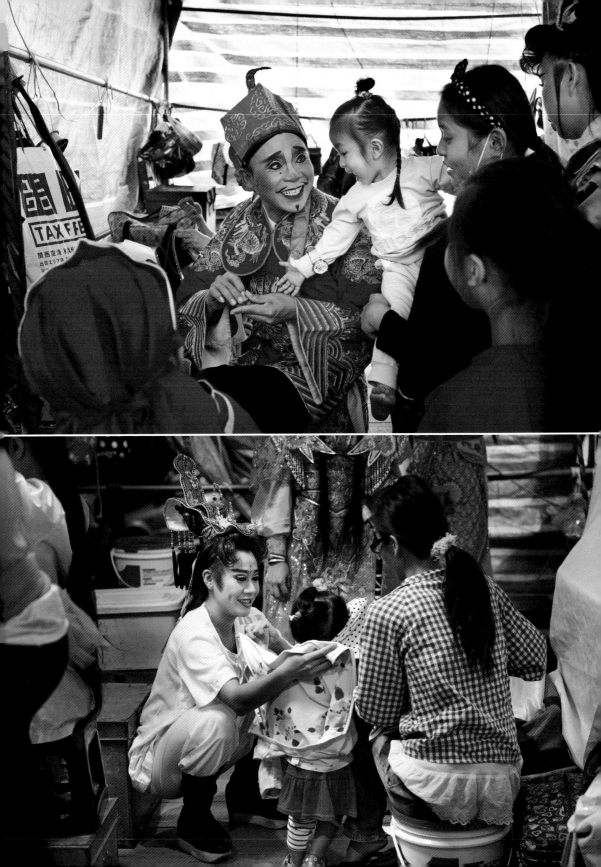

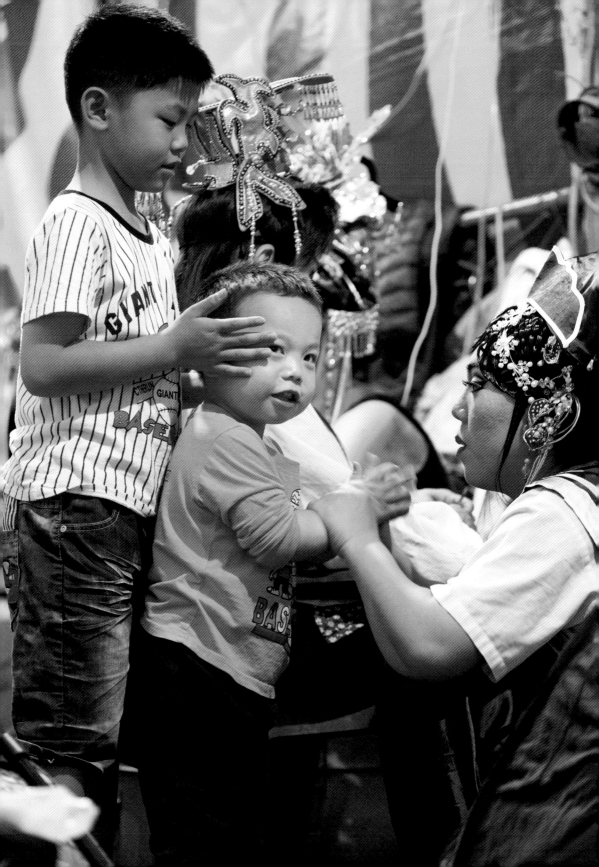

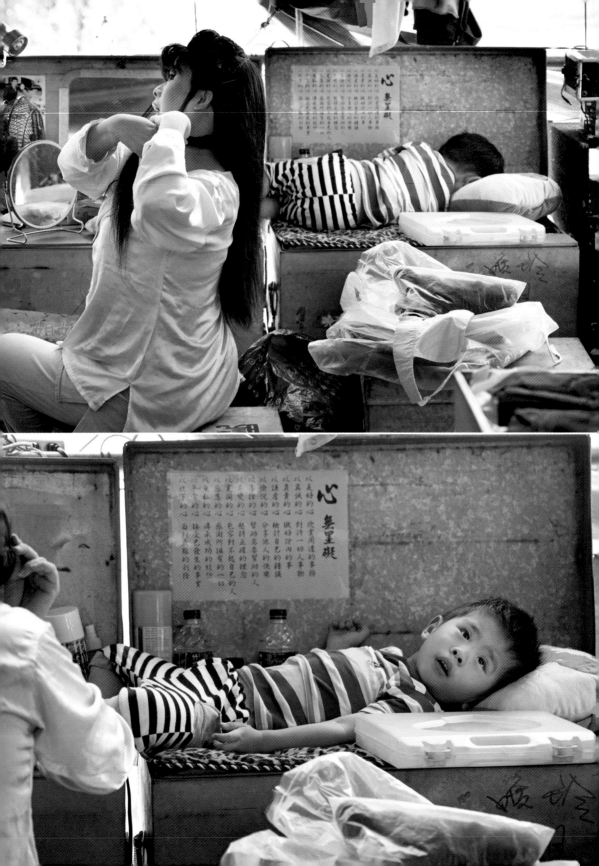

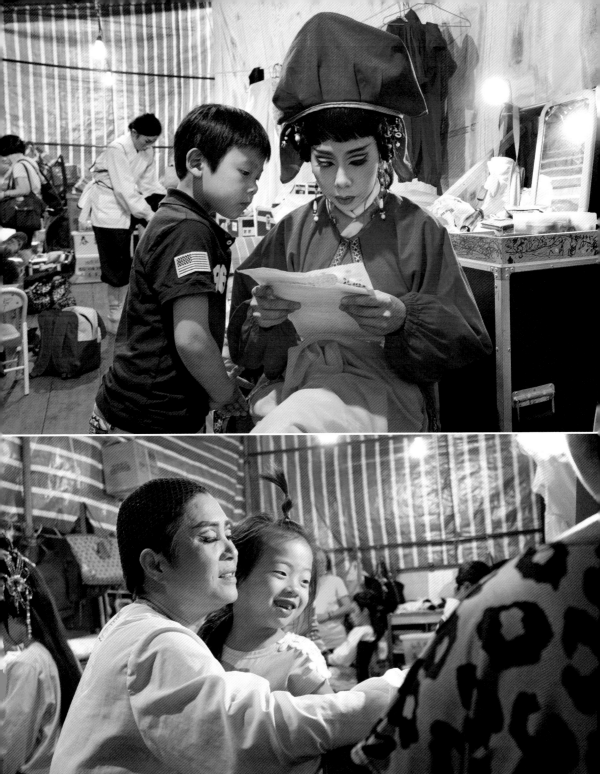

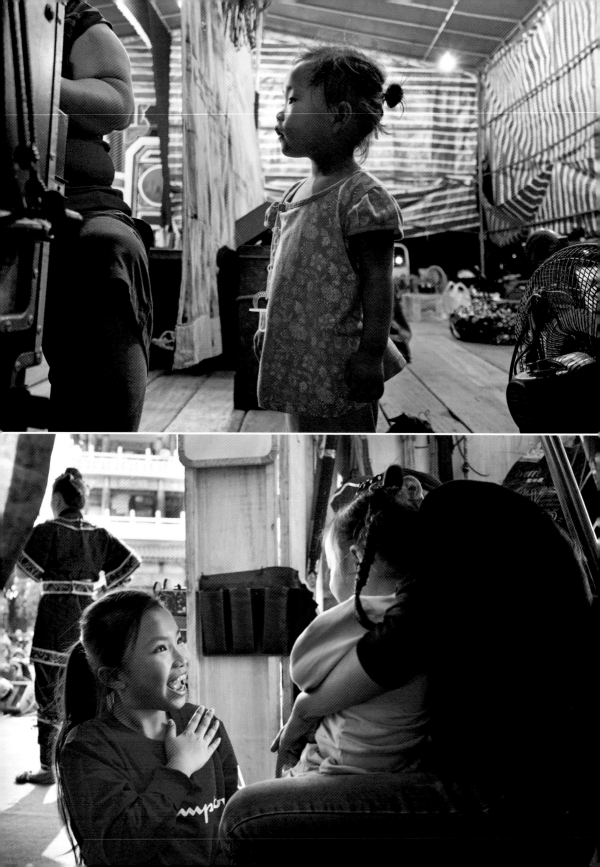

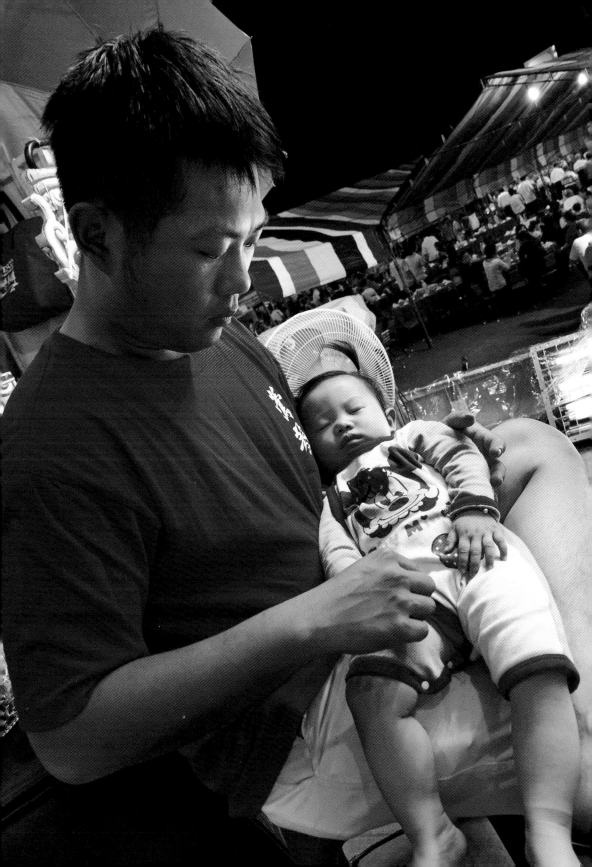

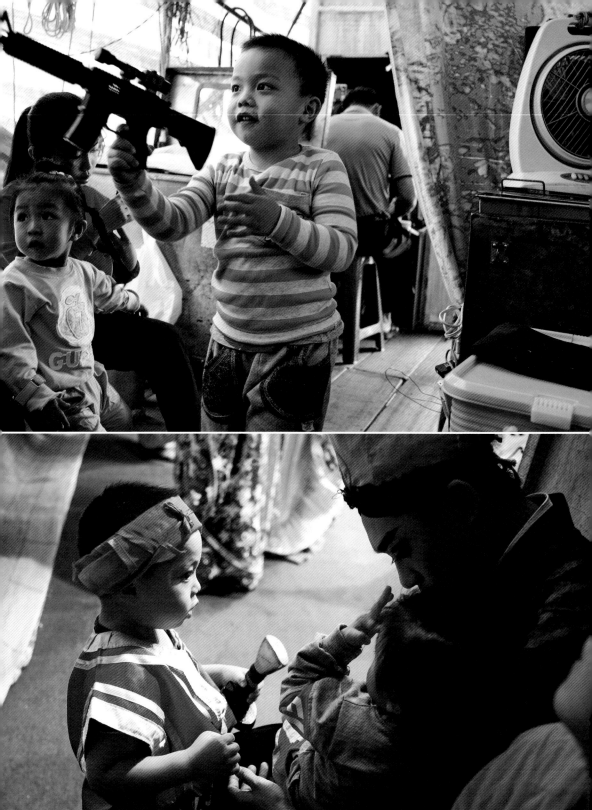

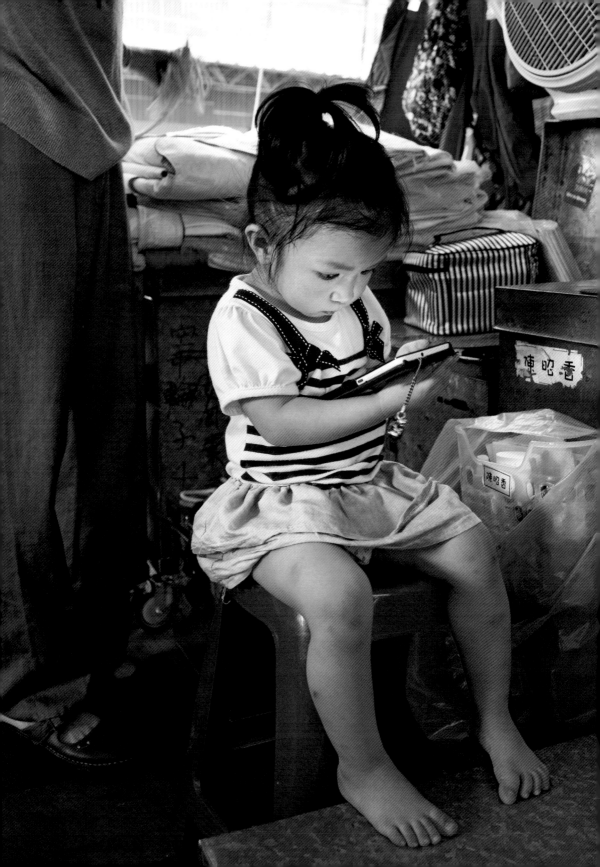

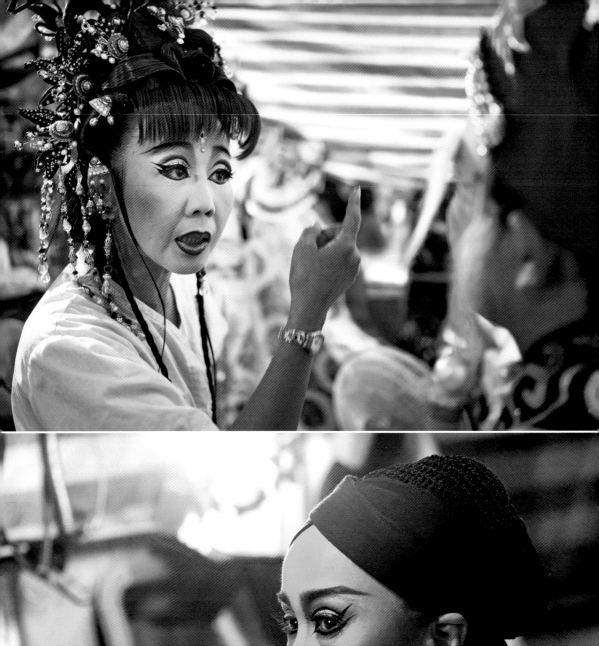
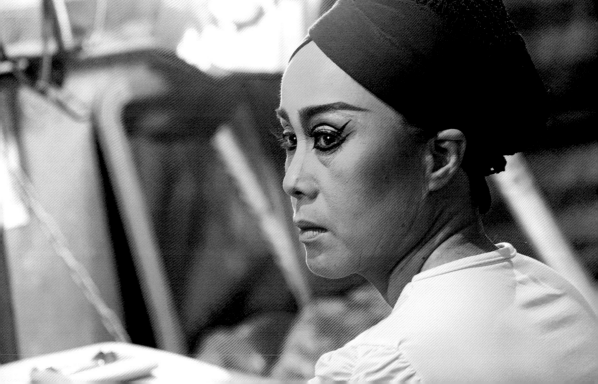

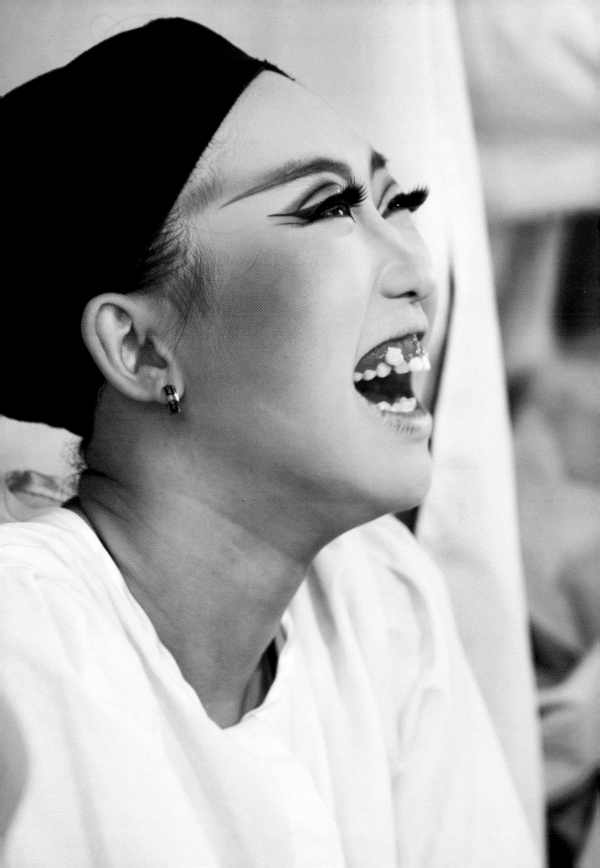

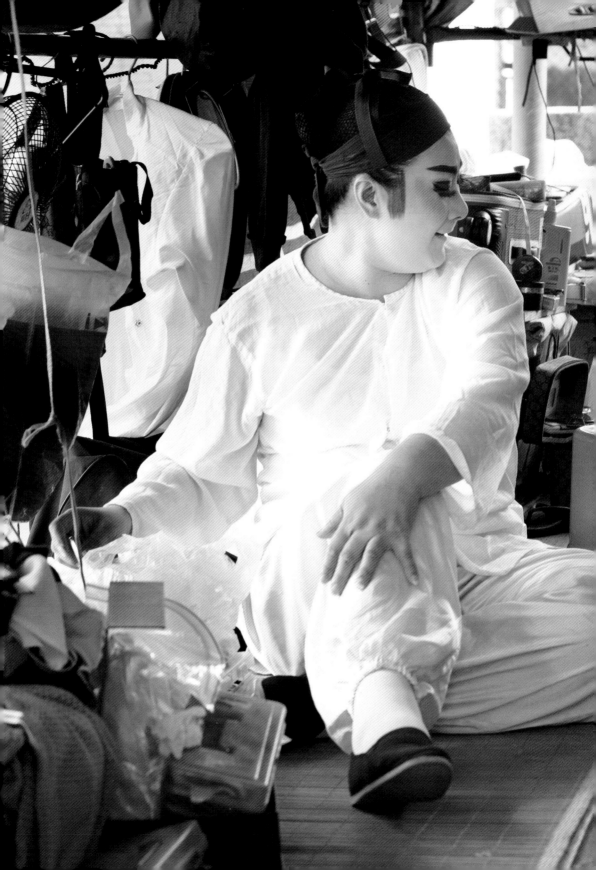

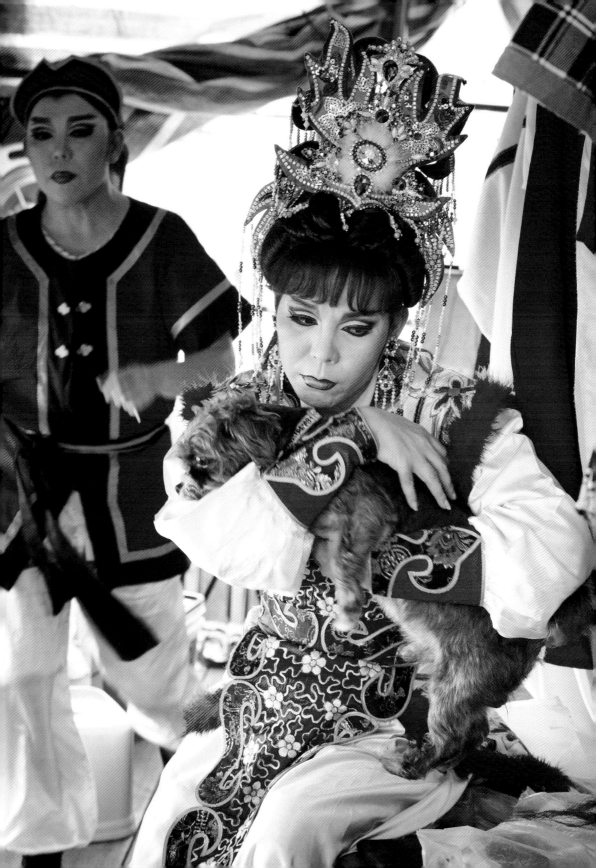

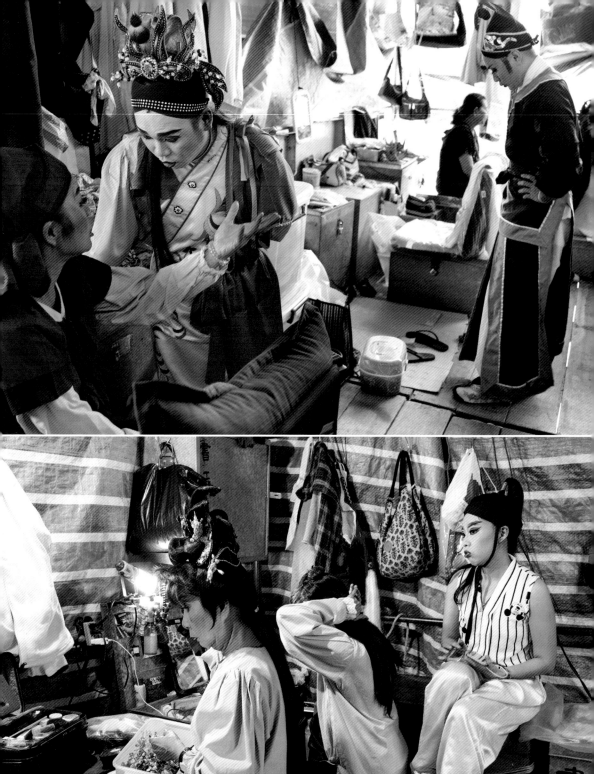

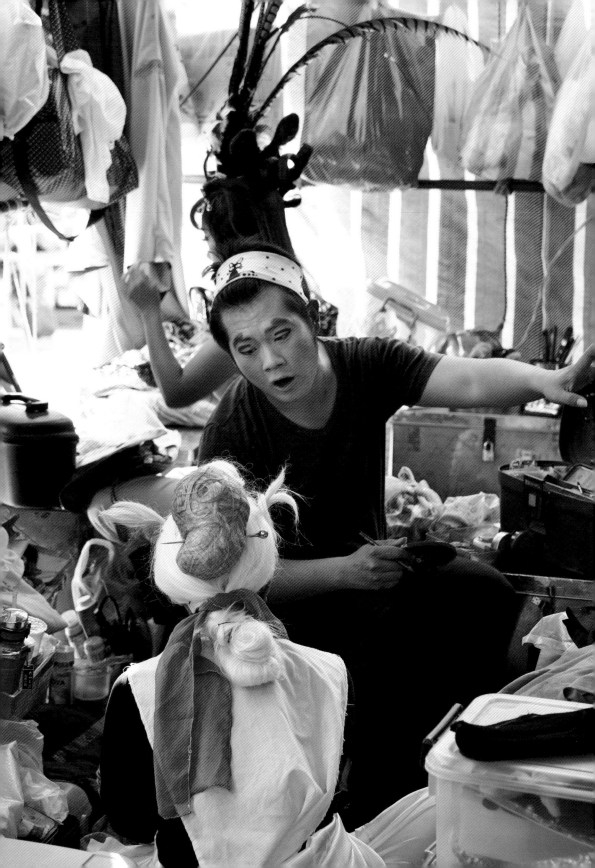

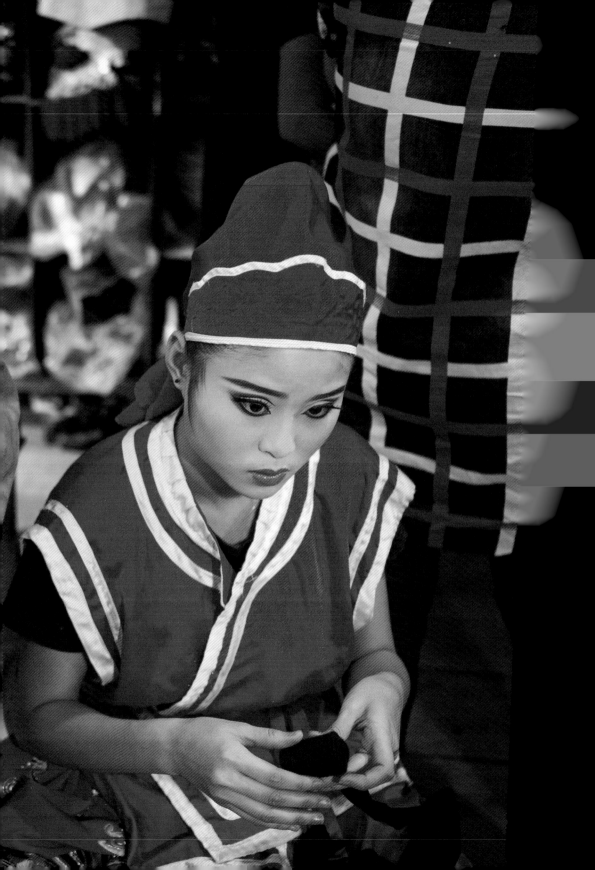

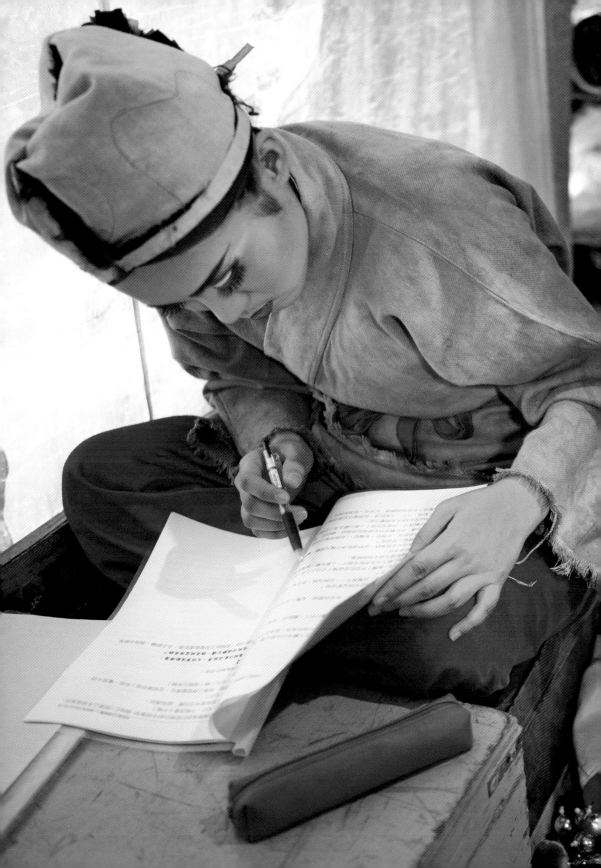

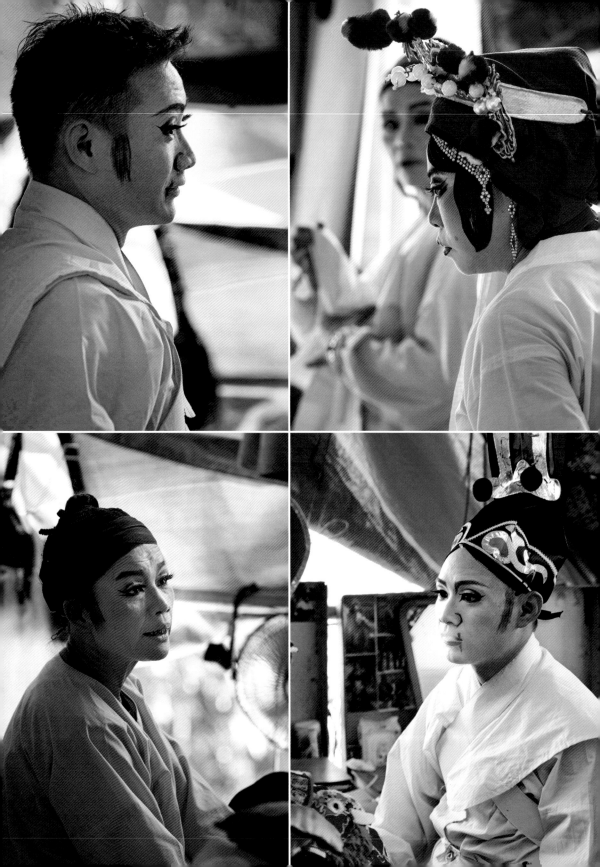

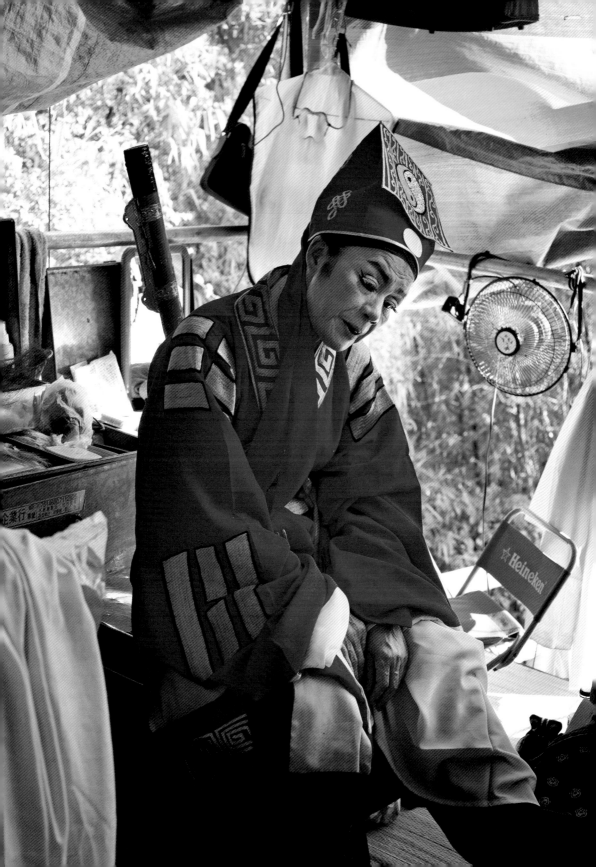

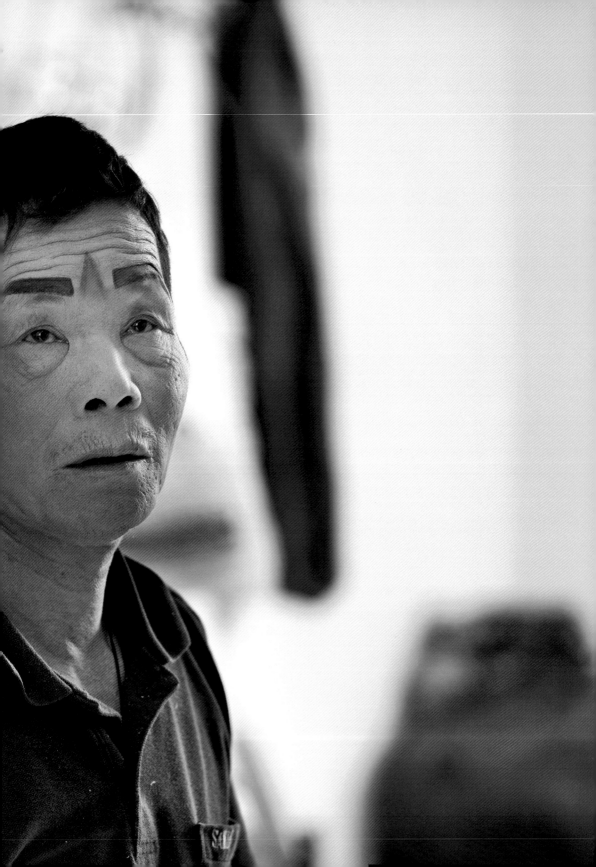

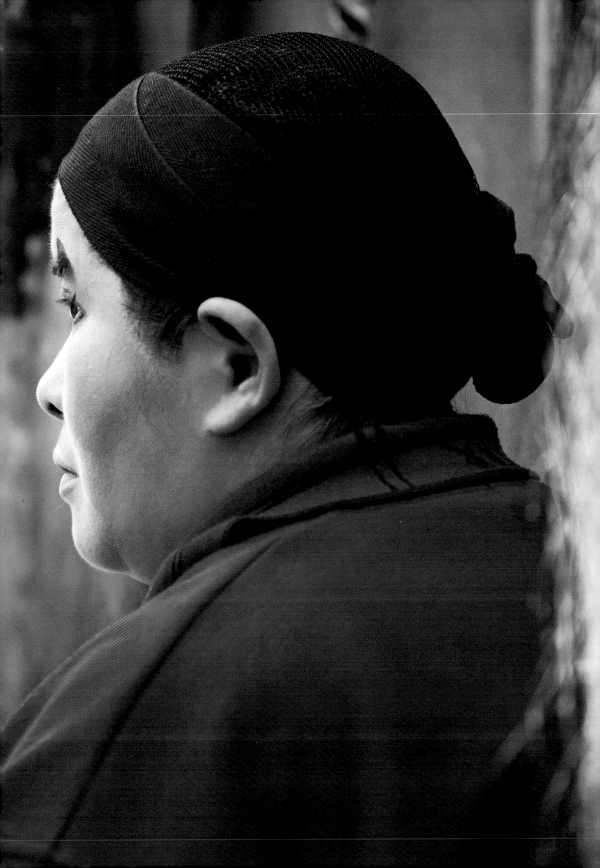

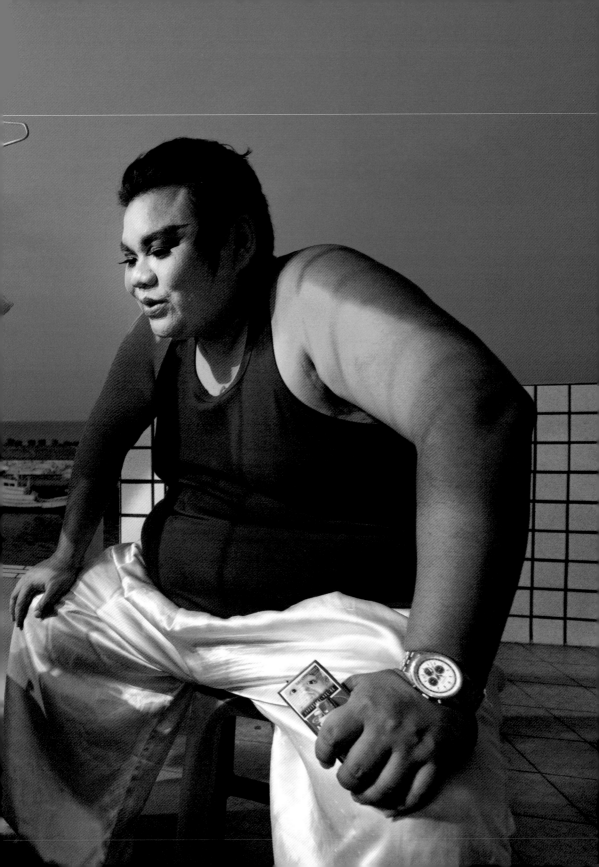

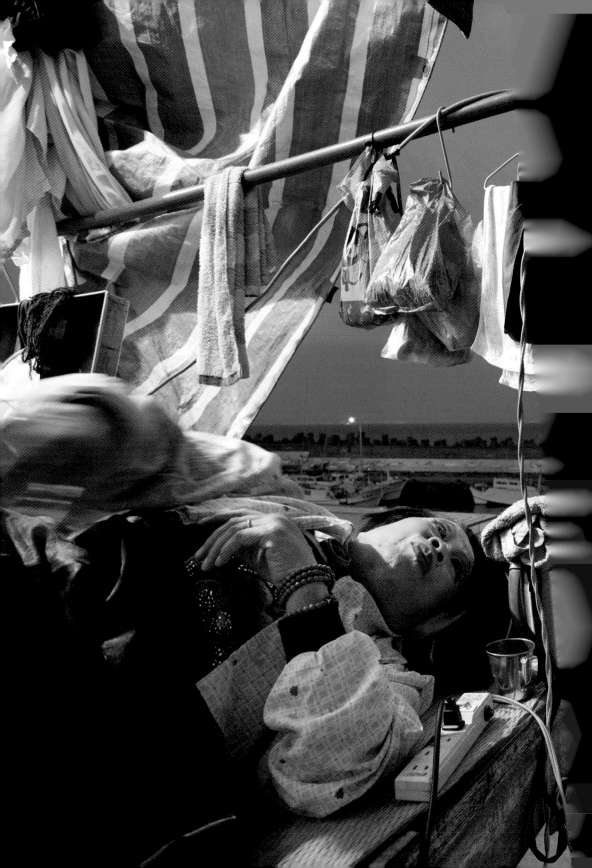

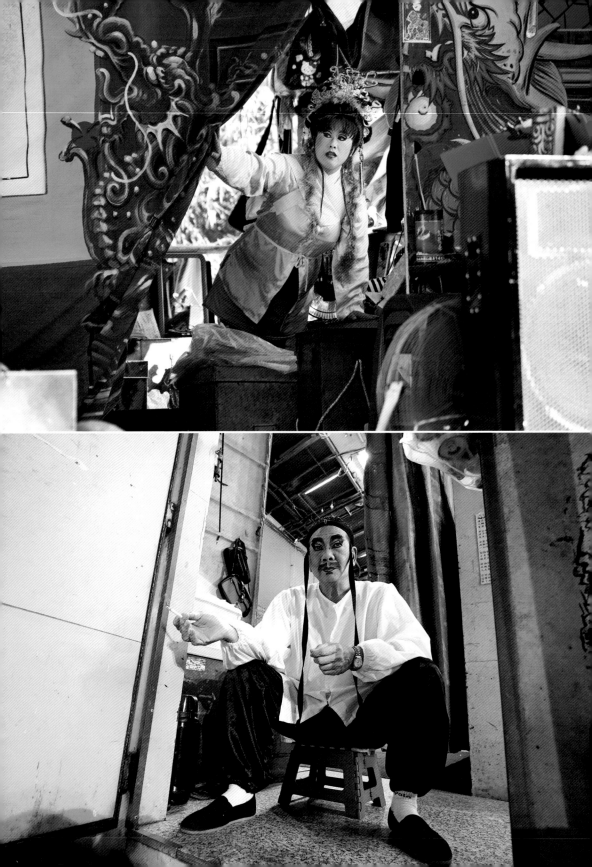

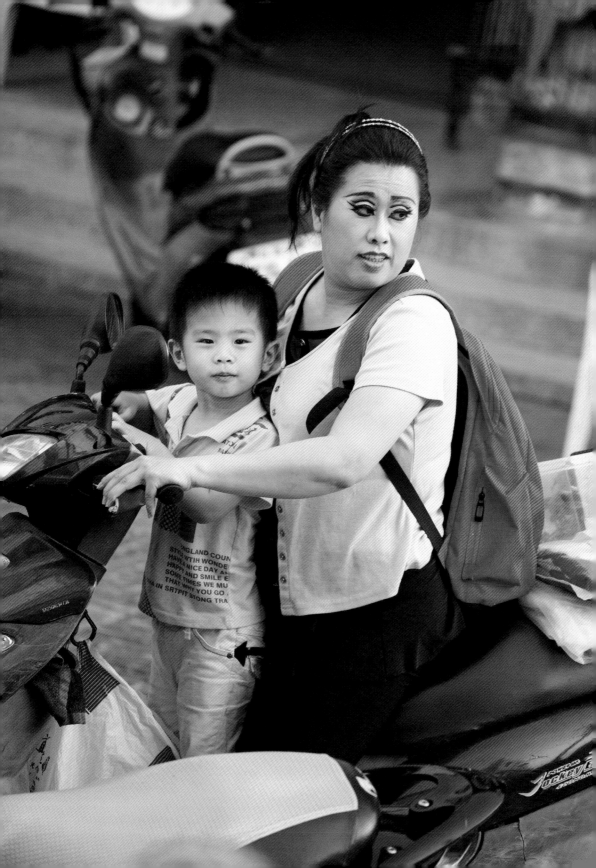

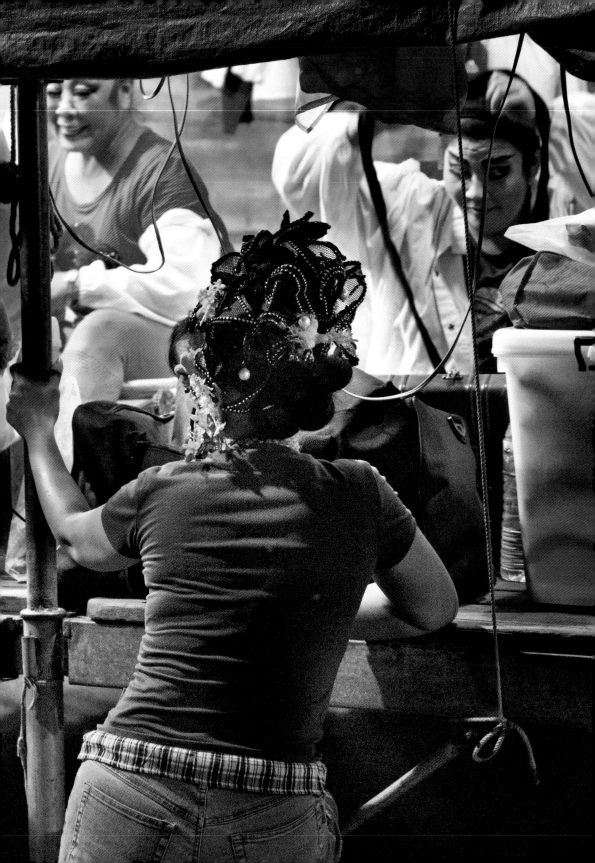

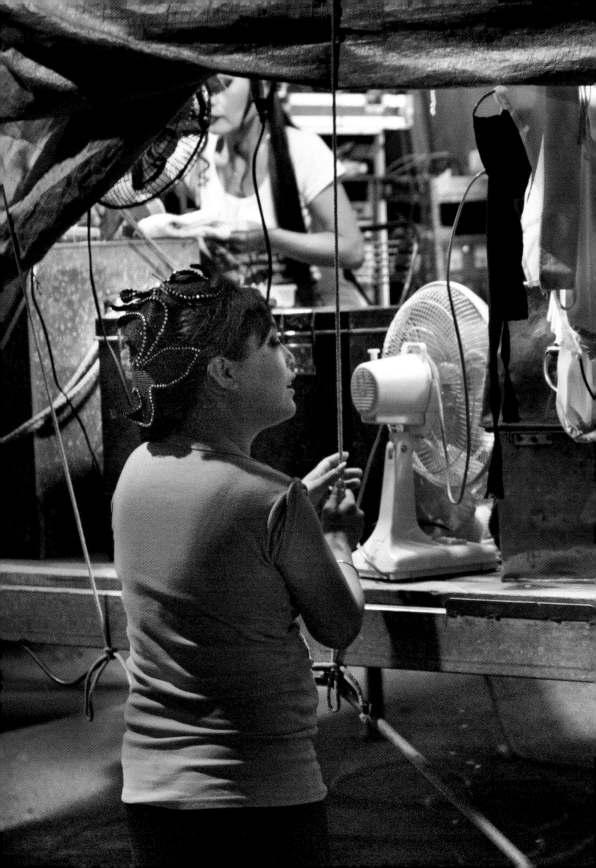

我在這個結合著宗教、庶民信仰、傳統文化的特殊場域裡、

有種說不出的安全感、

那為生活甚至生存的付出、

仍彰顯在戲棚內外和它周遭的場域裡。

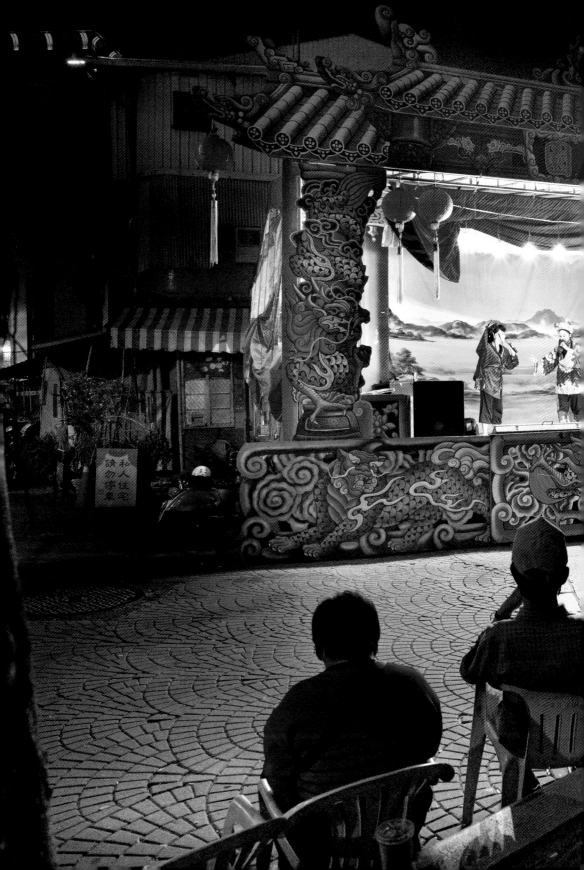

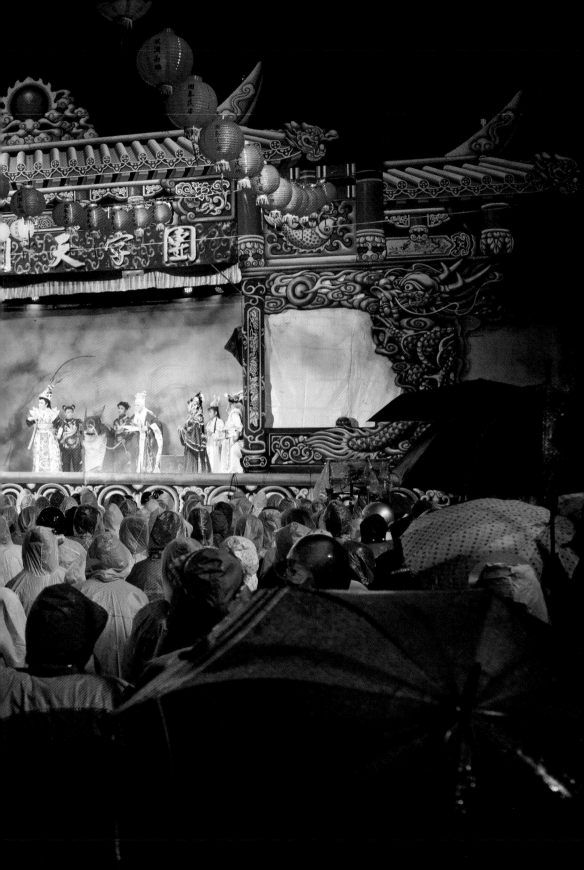

夜戲。

在日戲結束，近兩小時多的休息後，野台夜戲正式上場。不像下午的演出，夜戲往往吸引不少人潮，尤其是幾個著名劇團，都有基本觀眾群，若碰上大型公演，現場數百張椅子更是一座難求。

夜戲因更能表現聲光效果，往往比日戲更為豐富與講究。若戲團在同一個地點演出多日，更常以連續劇的方式來表演，《楚漢相爭》就是個熱門劇目，戲班通常可從《蕭何月下追韓信》一直演到《霸王別姬》、《成敗蕭何》。每一個獨立卻又連貫的故事，讓戲迷看得大呼過癮。《孫臏與龐涓》的故事也是熱門戲碼，有規模的戲班要以一整個星期來搬演這齣戲，根本不是問題；至於《瘋癲濟公》也是受歡迎可連演多日的劇目。

除了傳統歷史及新編故事，野台戲最特殊的是有種俗稱「胡撇仔」的胡謅戲，這種胡撇仔也通常在夜戲上演。胡撇仔由來是日本殖民時代，為加強統治，嚴禁地方戲劇上演傳統歷史劇，

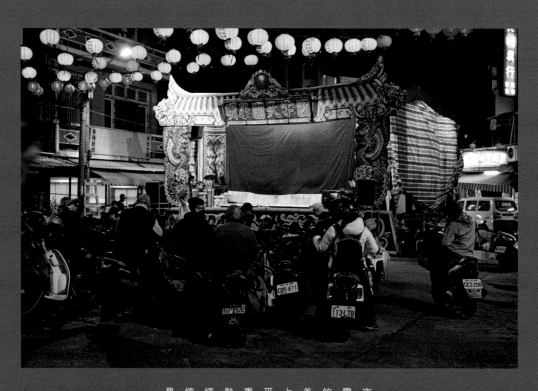

夜幕低垂，小戲棚燈火通明，吉時一到，戲台幕後震耳麥克風傳出了恭賀神明聖誕千秋與向觀眾問好的吉祥話語，夜戲隨即上場。歷史演義、仙人傳奇、善人得道故事，數百年如一日地在每一個夜戲舞台上演。古典小說所描繪的台上、台下融為一體的昇平景象，依舊在台灣每一處大城小鎮甚至偏鄉僻野重現，無論世代如何交替、局勢如何變化，每一個熱鬧或冷清的夜戲現場，仍展現著台灣獨有的生命情調。這一個結合了庶民信仰、傳統文化、世間人情，以廟宇為背景、燈火通明的夜戲現場，是台灣最道地與最歷久彌新的人文風景。

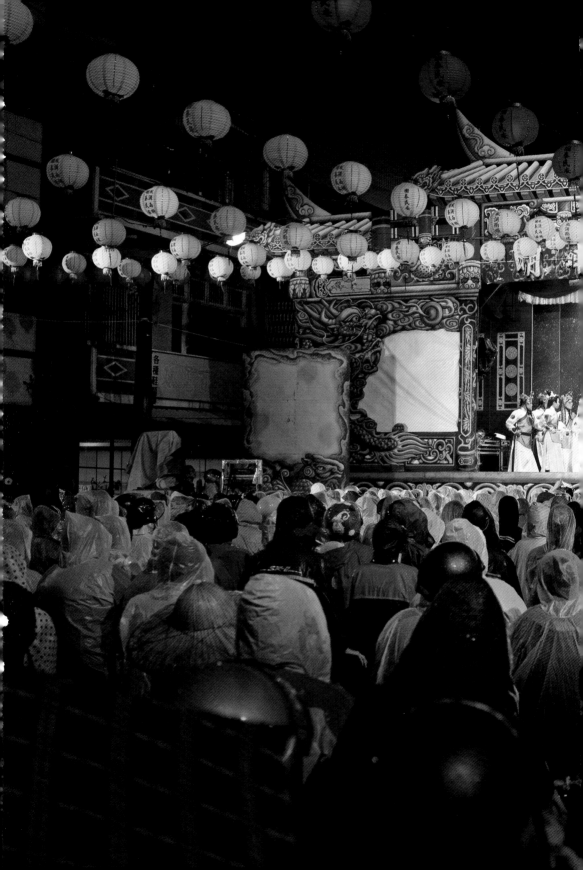

然而為迎合百姓，劇團仍在劇場內偷偷演出，每當日本警察進戲院巡查時，把風的人只要大喊「警察來了」，演員就會很有默契地開始胡謅亂演，好躲避日本警察耳目，久而久之也形成胡撇仔戲的類型。

民間戲曲有相當強悍的生命力，我仍記得小時候風靡全台的黃俊雄布袋戲，裡面所用的音樂從黑人靈歌，到好萊塢電影配樂、日本流行歌曲，甚至古典南管都派上用場，不同音樂類型共聚一堂卻一點也不突兀。至於黃俊雄所創立的幾個角色，至今仍是很多現象的最好代名詞，例如「藏鏡人」這字眼，到今天仍是背後暗中使壞者的同義字。

就我個人而言，我頗難領教胡撇仔劇種。有回我觀賞一個著名戲團演胡撇仔戲，我為他們天馬行空的化妝、造型感到驚異，那俚俗的誇張表演方式更是前所未見。我在戲台下從頭看到尾，只為了看這戲能俗到什麼程度？那夜台上台下都很嗨！我不禁莞爾，若能放下矜持，胡撇仔戲雖俗，卻也俗得可愛，它有種超現實的趣味美感。就像昔日的黃俊雄布袋戲一樣，胡撇仔戲什麼音樂都可用，除了傳統曲調外，還可演唱流行歌曲。

我相當喜歡夜戲的場域，尤其在一些著名的古廟前面，那亮麗的戲棚、台上台下連成一片的情景，像極了一幅漂亮的圖畫，一張最道地的台灣風景，若遇上大型公演，那盛況更是驚人！

有回明華園天字團在台南鹽埕北極殿公演大戲《蓬萊大仙》，大雨傾盆中仍坐滿了穿雨衣欣賞的觀眾，他們隨著恃寵而驕的華山美男子李玄，一路變為又醜又瘸李鐵拐的劇情起伏，從頭到尾除了沒有人離開，更在謝幕時報以熱烈掌聲。

「剛者必折、驕必敗，一拐一拐上蓬萊。」這齣大戲不但「寓教於樂」，也藉著表演，把做人處事的道理詮釋得淋漓盡致，民間戲曲在這發揮了懾人力量！而它竟是在廟前演出，同樣由野台戲演員來擔綱。能在廟埕一角免費觀賞到一場這樣精緻的大戲，實在難忘。

文化傳遞有自己的渠道，台灣幾個著名的野台戲班，幾乎都會應邀出國演出，例如明華園、天字團、秀琴歌劇團，每年都得到新加坡、馬來西亞、昔日的南洋地帶公演，而且一去就是一個月。鶯藝歌劇團的幾位主角更常像明星般地被當地戲迷延請去登台。我的野台戲拍攝只限在本土，尤其集中在南台灣地區，我不禁幻想，若隨他們到國外，不知又是何種勝景？

夜戲演畢，大幕落下後，廟方都會遵循古禮燃燒金紙，一場為神明慶典的演出在燒金儀式後圓滿告一段落。

隨著台下群眾散去，戲台上的演員仍無法休息，他們開始裝箱、拆台，為明天甚至接下來的每一個明天繼續換台演出。

拍攝秀琴歌劇團在十二佃的演出時，戲散、微風細雨、冷颼颼的氣氛中，我與沈介文遇見了一位老婦人，我曾在秀琴歌劇團演出的場合，多次見到這位雙腳極度扭曲的太太，由於閩南語極差，我從不敢與這位婦人攀談。未料，在人群散去的清冷廟埕上，她竟主動問好，說我們很辛苦，一直在拍照。我好奇地問她，戲都散了，怎麼還待在這兒？她慢吞吞地回答，在等她女兒。我不解地問夜都這麼深了，怎麼還不見女兒蹤影？「她還在台上收拾東西。」我馬上明白，原來老婦人的女兒是秀琴歌劇團的演員。

第二天我在另一處演出現場，與打十四歲起就開始演戲的李雅裕小姐攀談，我對她說昨夜見到了伯母，她說家在台北三重，此刻怎麼會在台南？我很不好意思地問她，媽媽的雙腿怎麼回事？李小姐回答說，小時候仍住三重時，她媽媽的腿被撞，由於沒有認真治療，就變成現今的模樣；李小姐還說，我能想像到的苦，她媽媽都吃過了。至於媽媽為什麼會搬到台南，李小姐說她雖有兄長，但難免有婆媳問題，於是乾脆就把媽媽接到台南跟她住，「我自己也有公婆。」為此，在台南地區演出時，李小姐就把母親帶到身邊，晚上散戲後再把母親載回家。「我媽長年在洗腎，她不會再好了，我就是一天天盡本分地去做，不去想太多。」李小姐誠懇地對我說。

我終於明白，為什麼我會樂此不疲地拍攝野台戲，我在這一個結合著宗教、庶民信仰、傳統文化的特殊場域裡，有種說不出的安全感，那為生活甚至生存所付出的動力，仍不時彰顯在戲棚的裡外和它周遭的場域裡。它也許有一天會被時代的腳步擠壓到不見蹤影，但那小小光棚所散發出的光與熱，以及迴盪於其間的人與事，卻永遠會是最美、最無法磨滅的台灣文化。

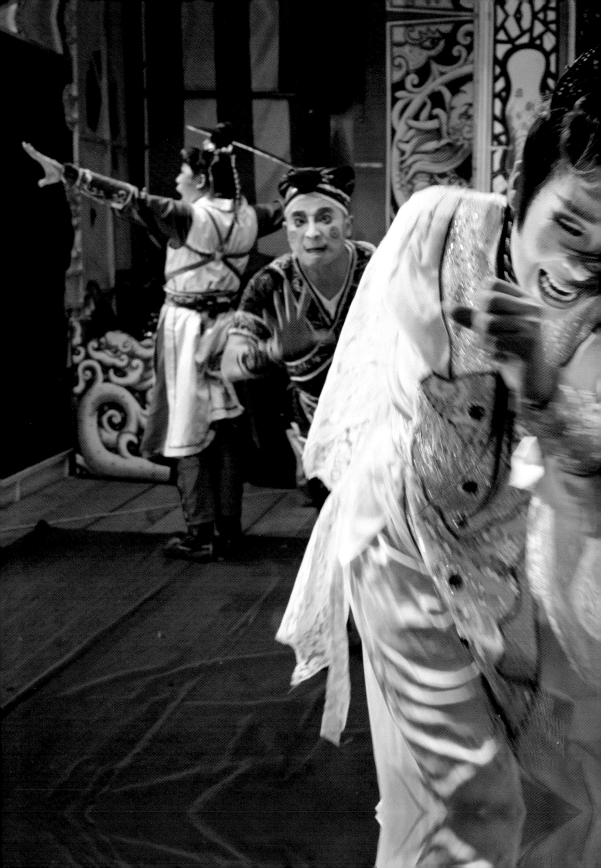

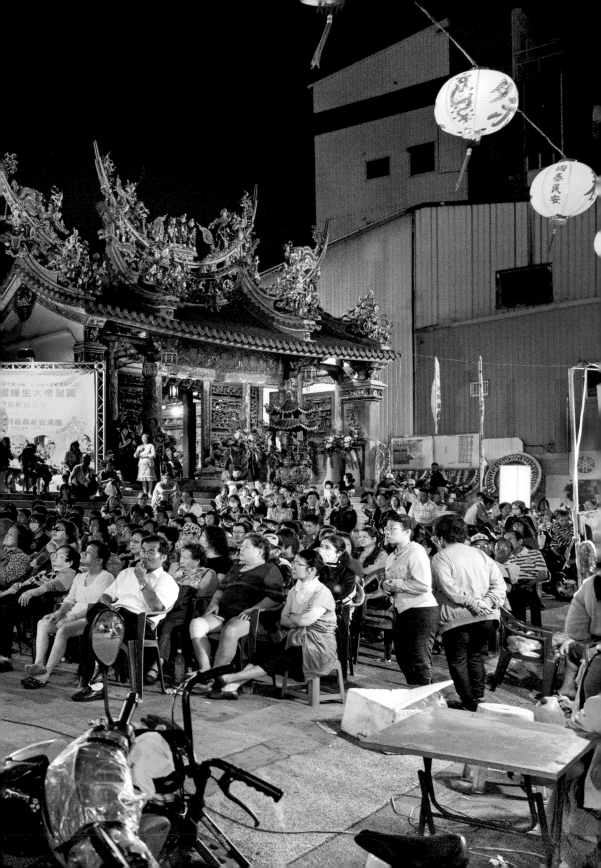

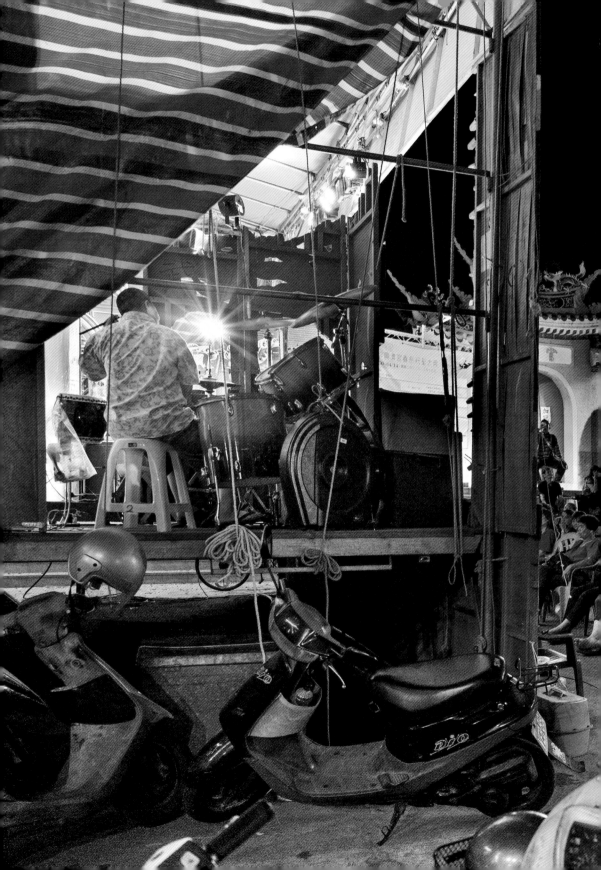

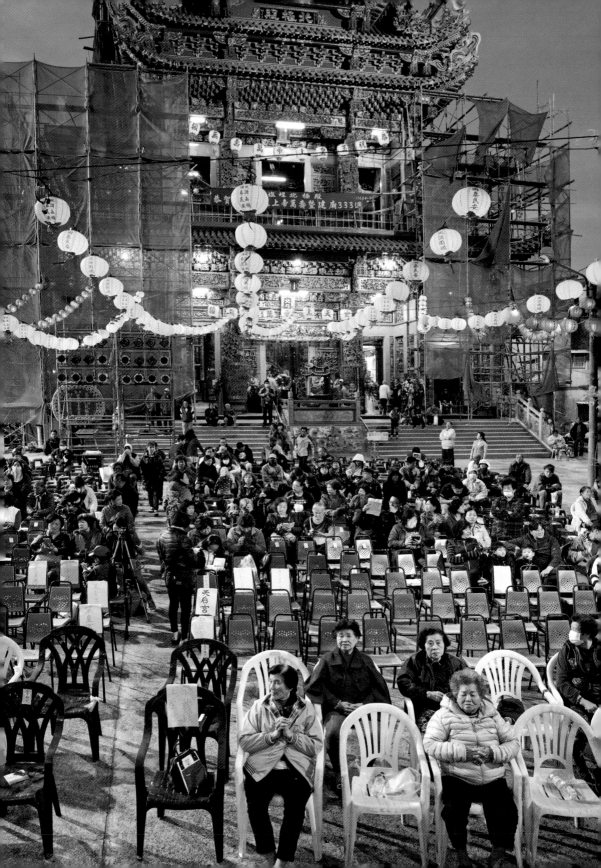

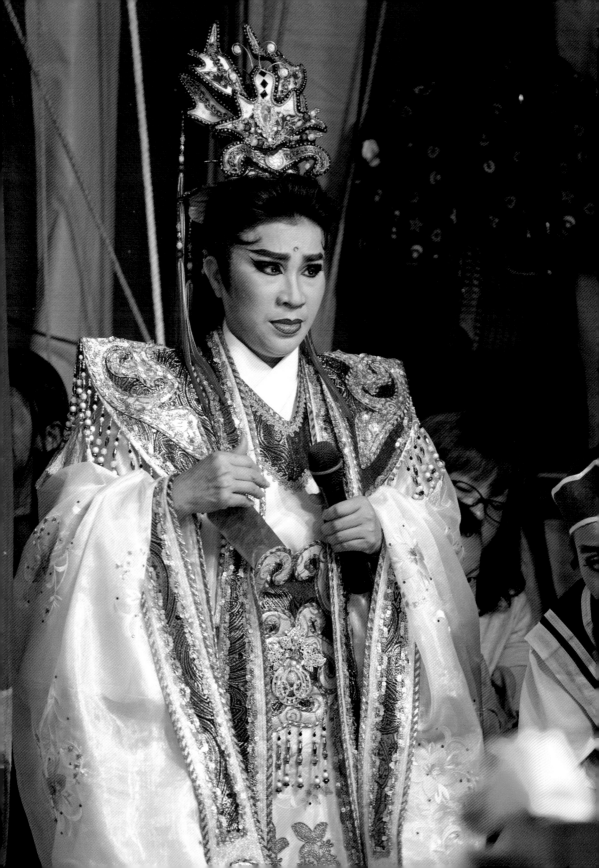

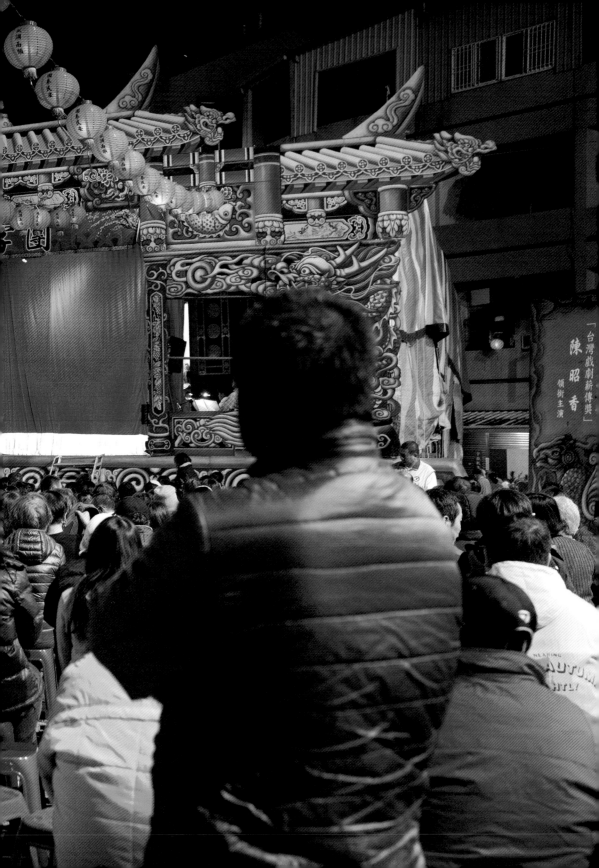

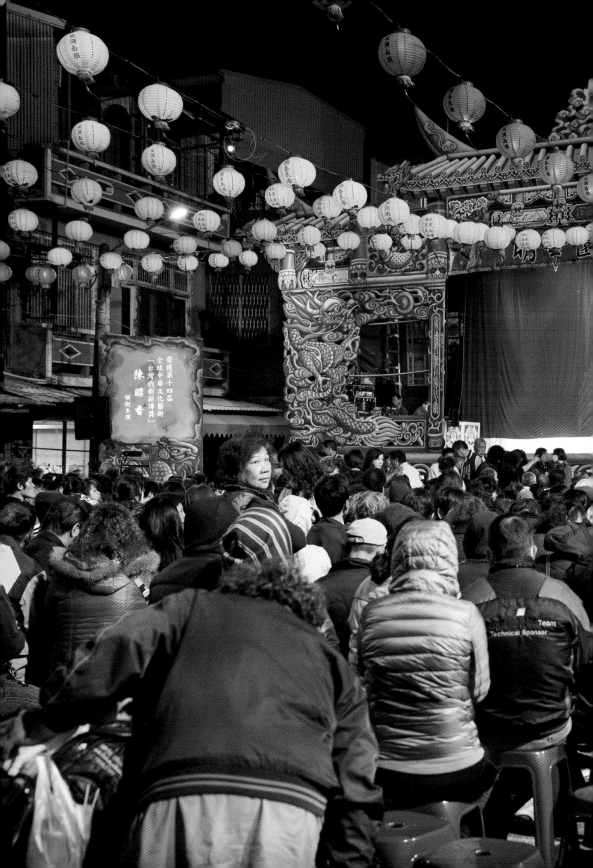

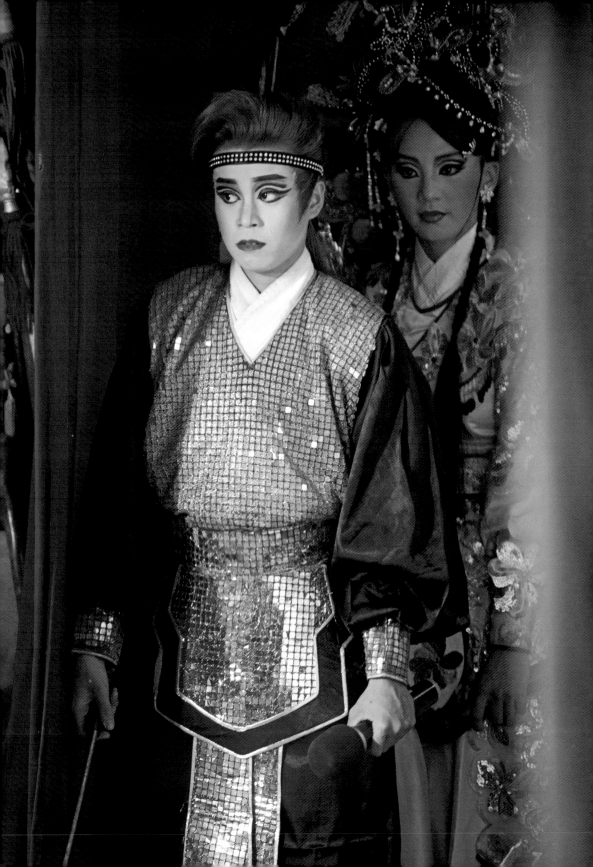

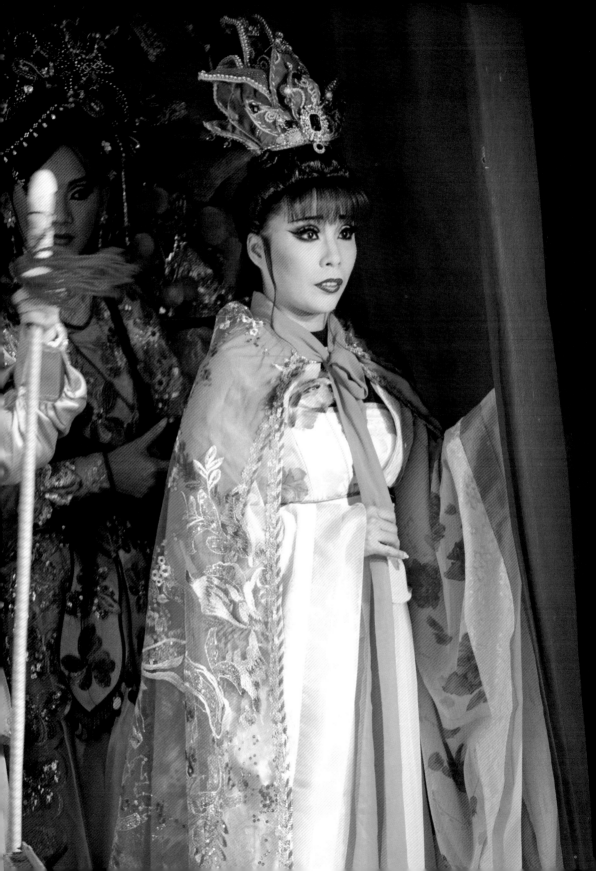

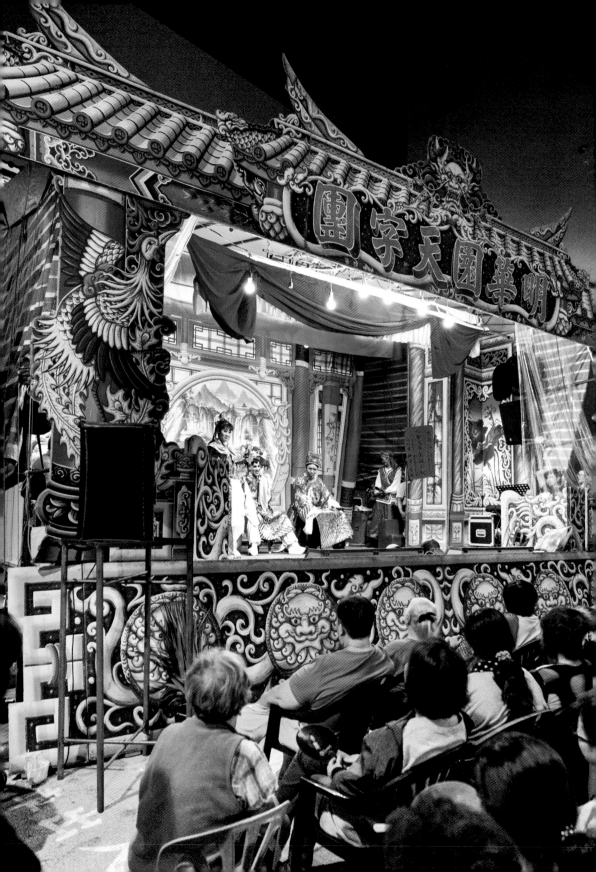

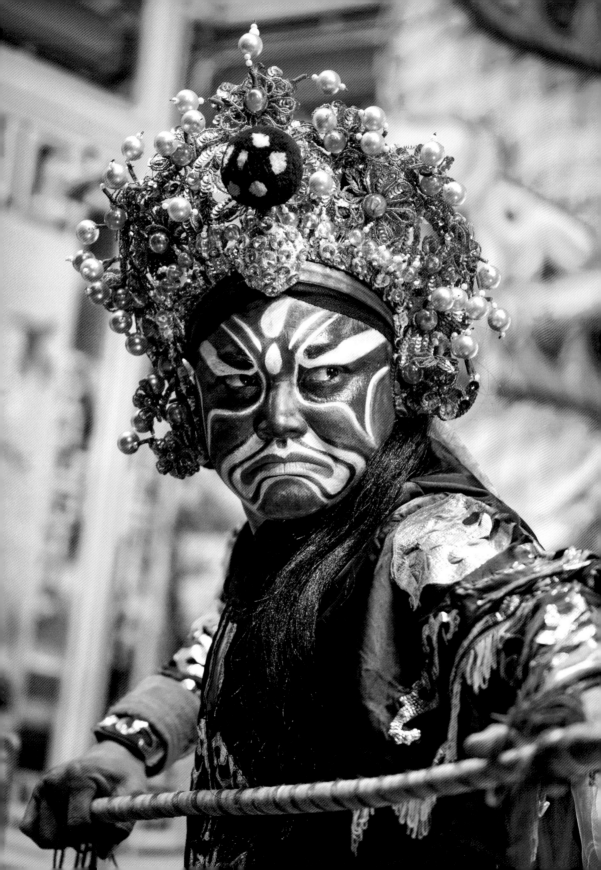

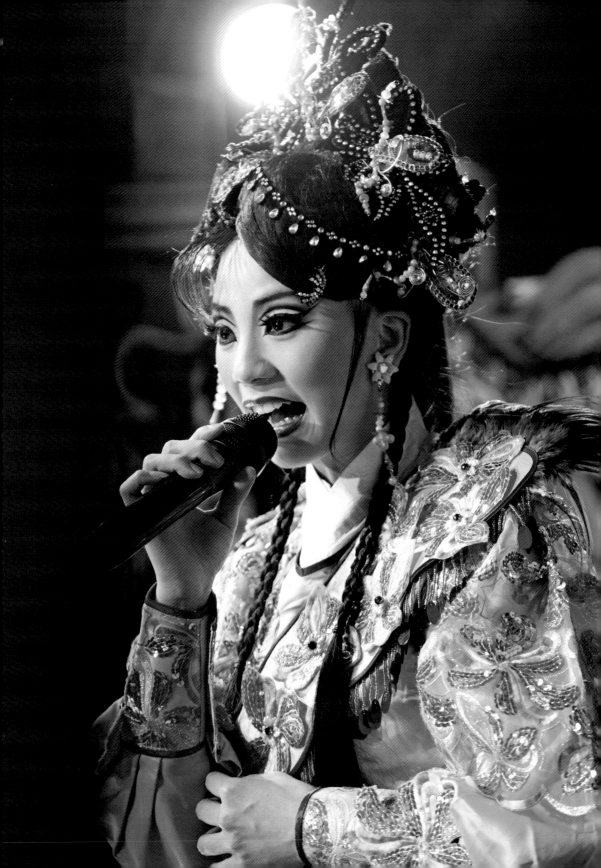

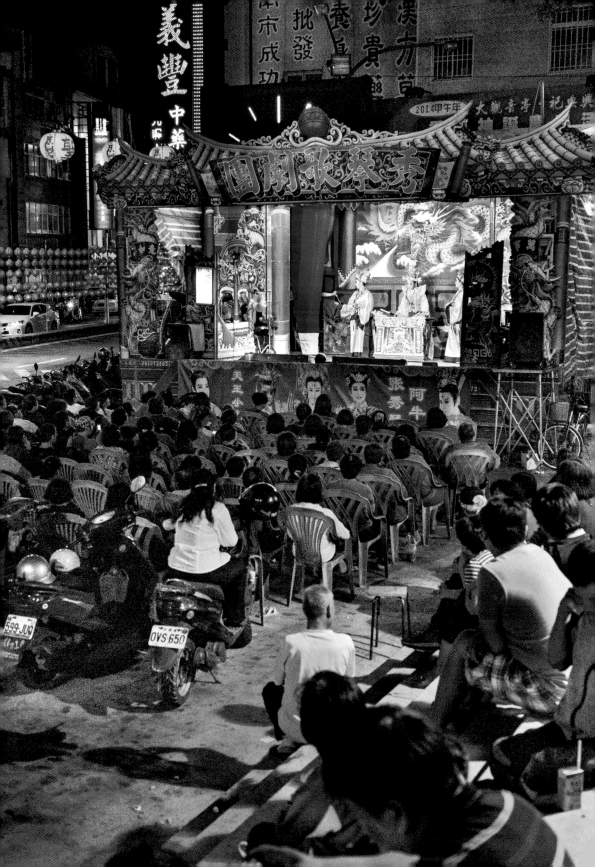

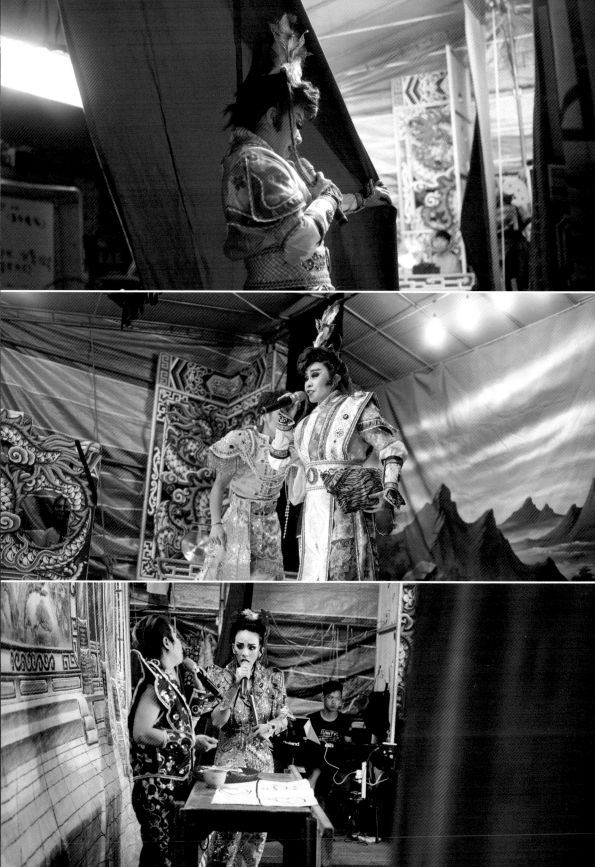

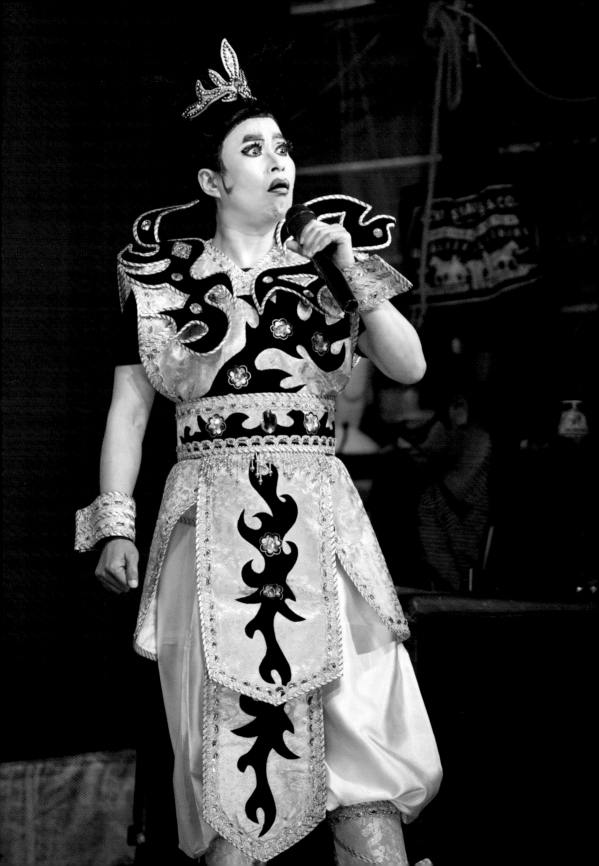

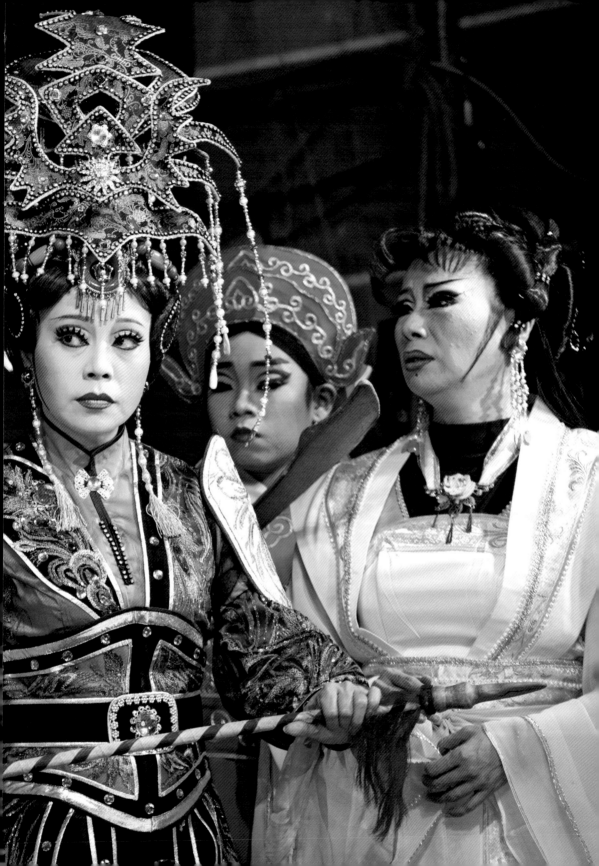

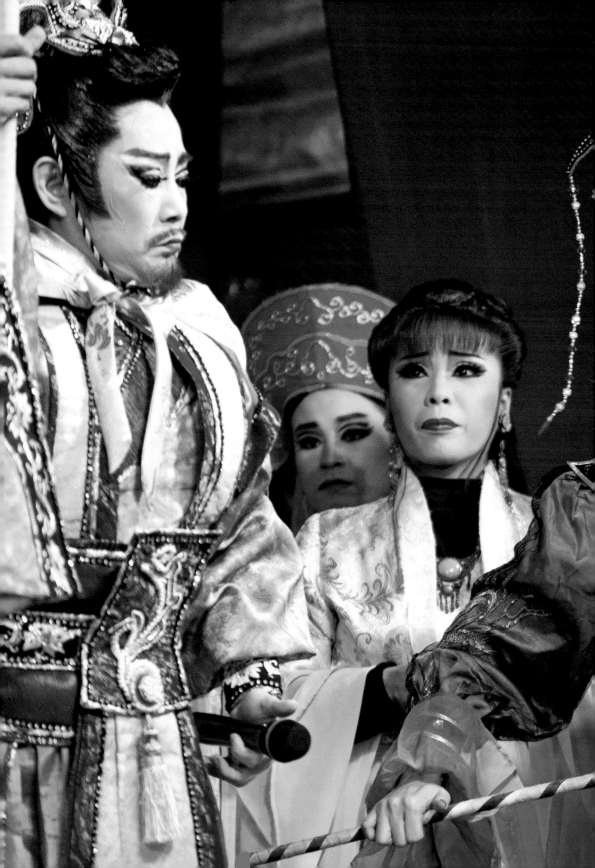

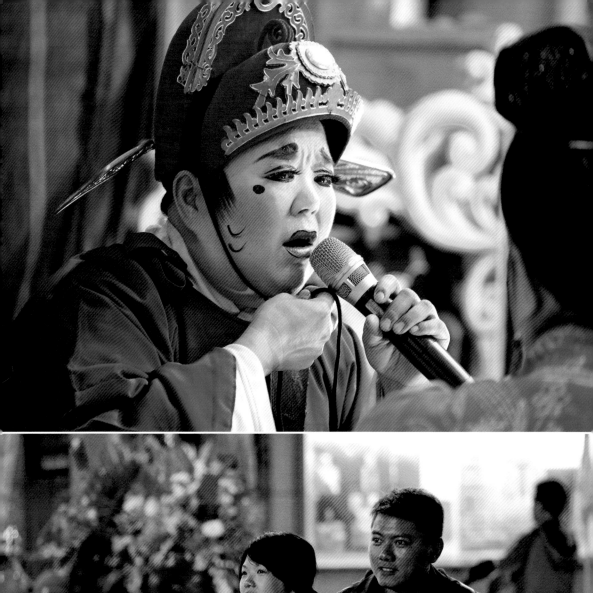

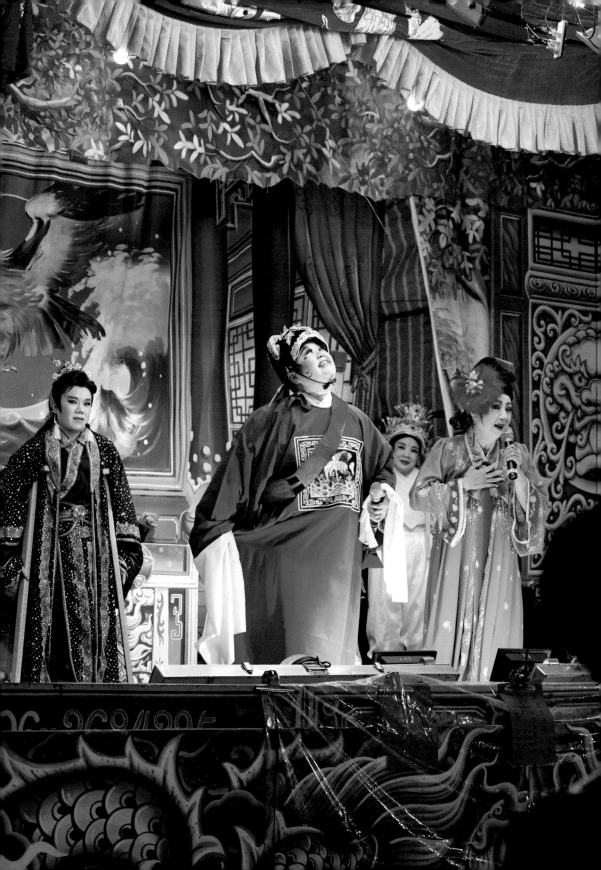

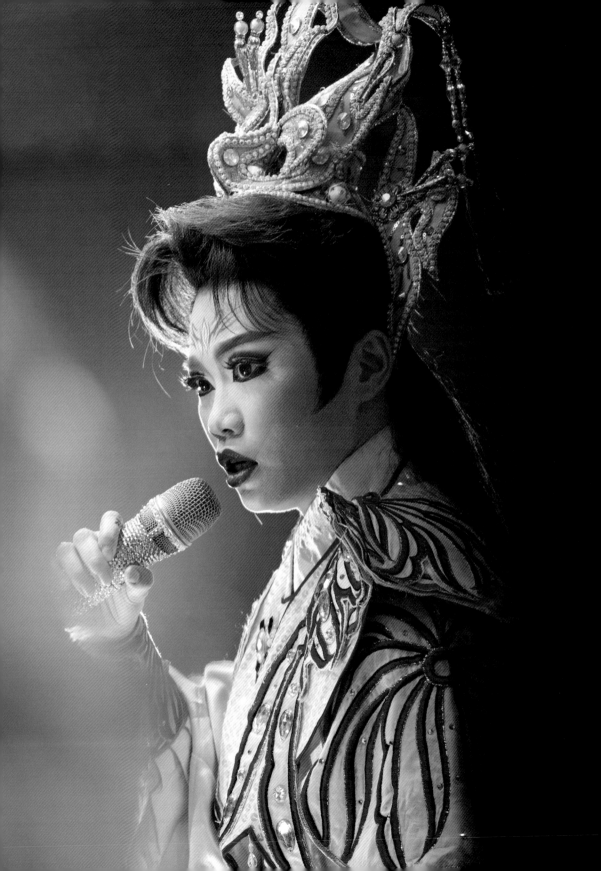

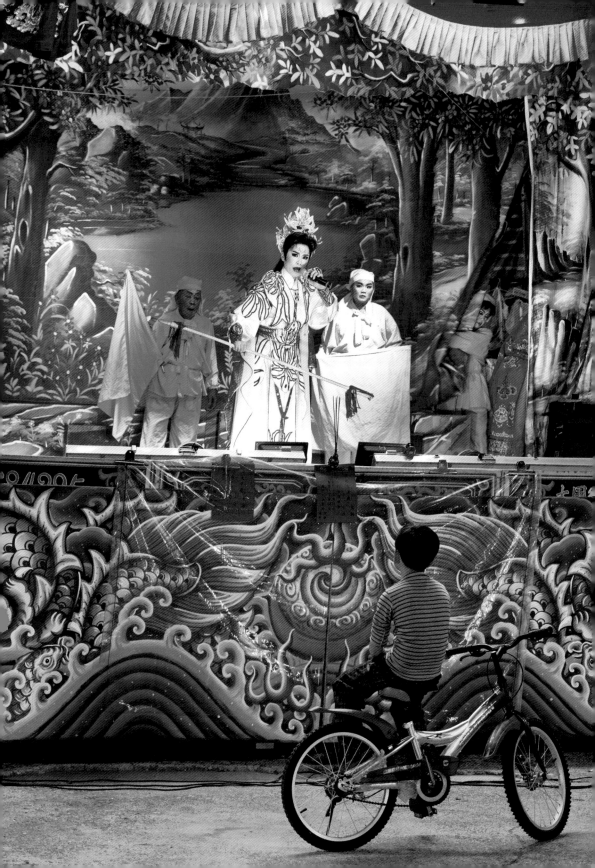

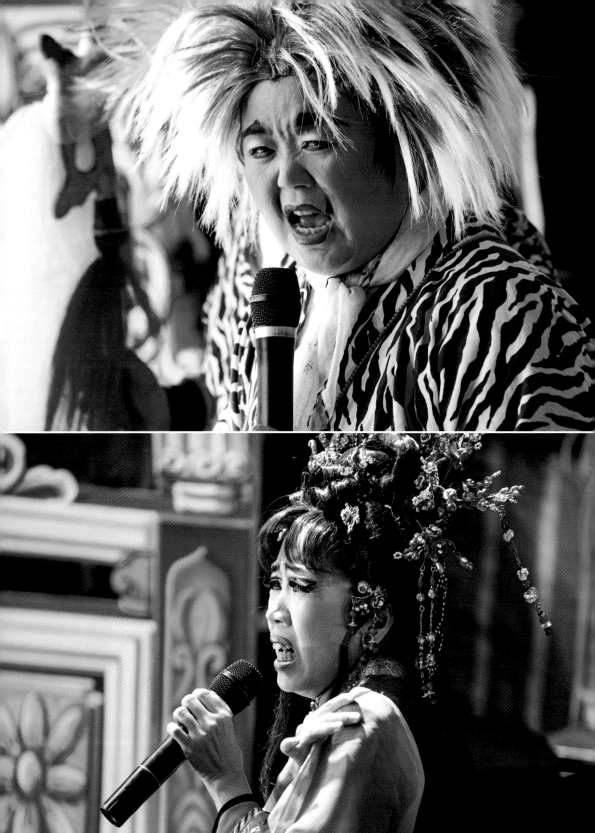

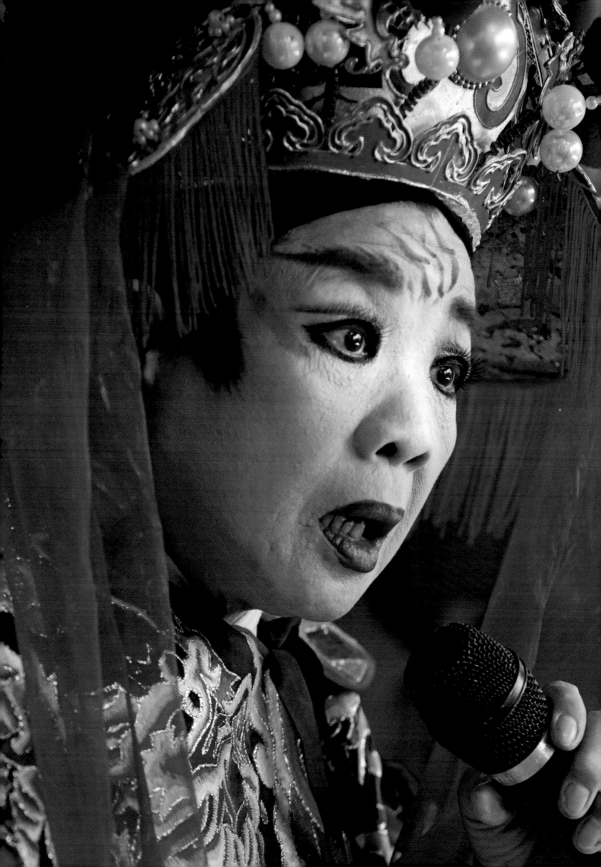

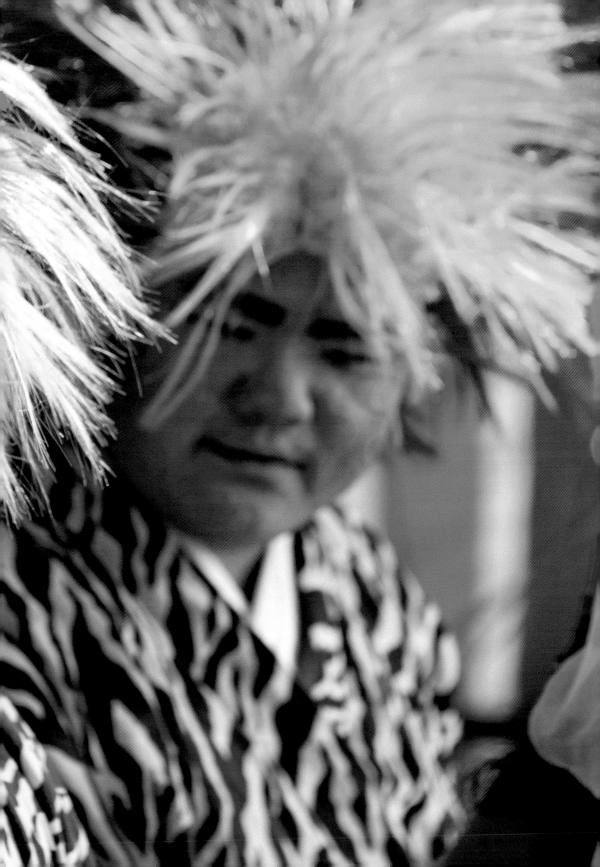

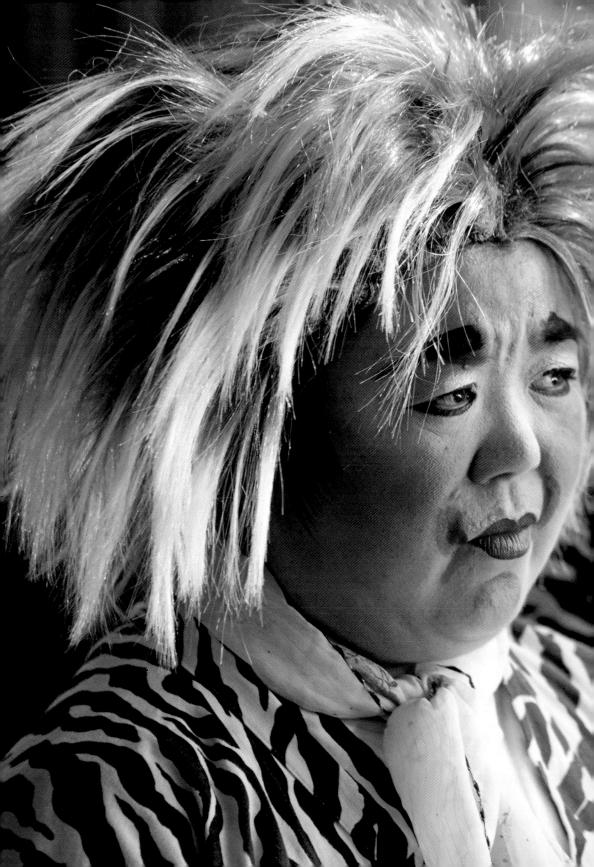

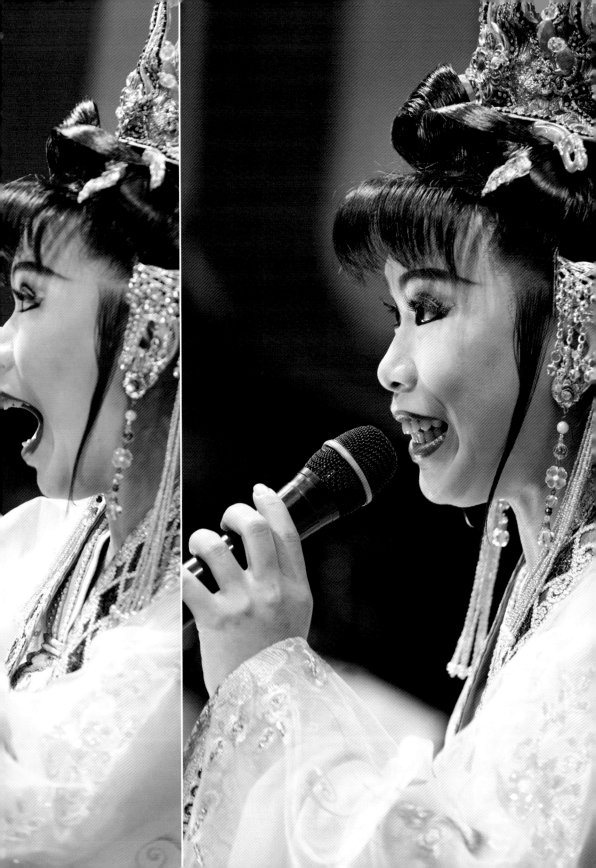

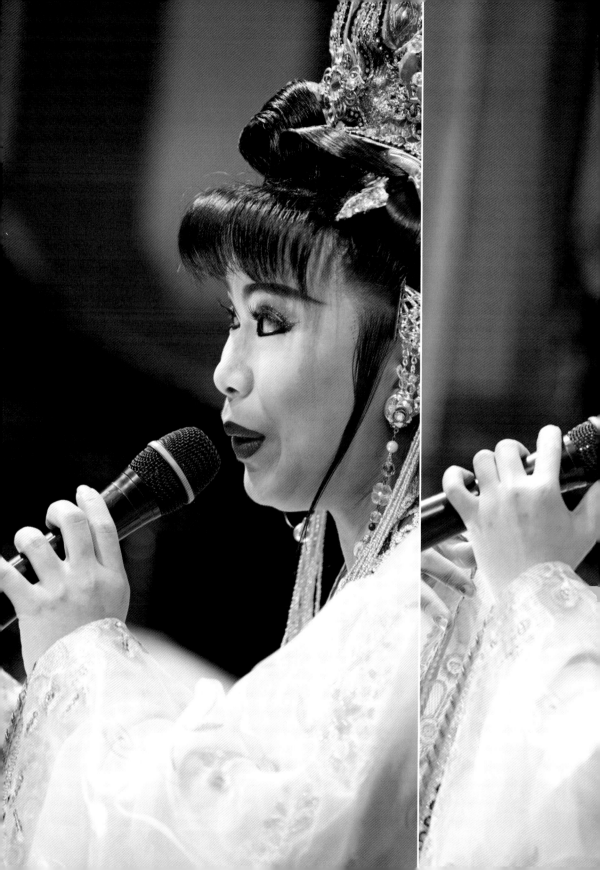

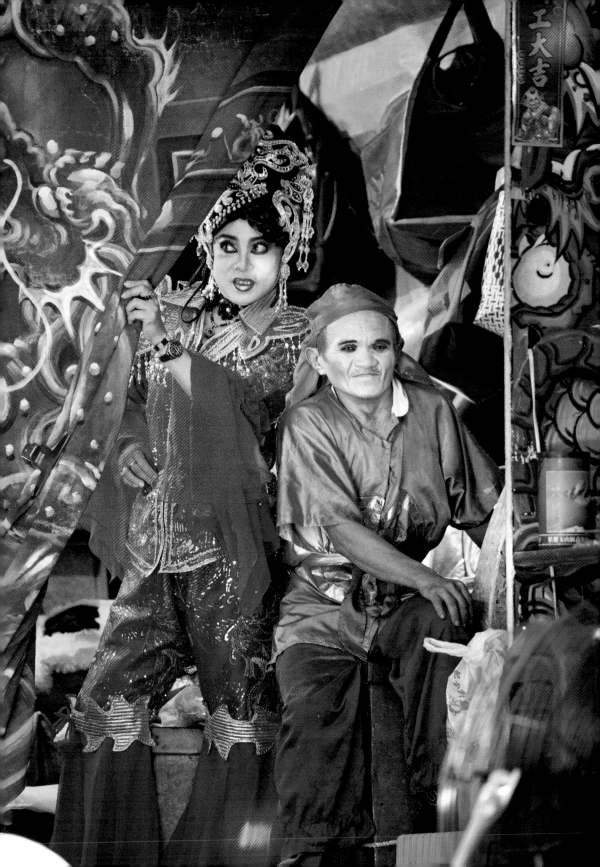

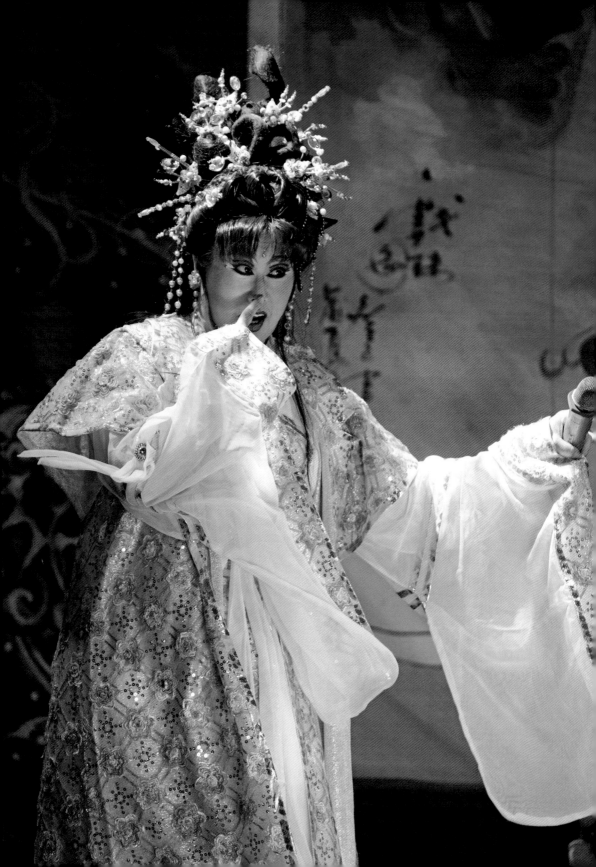

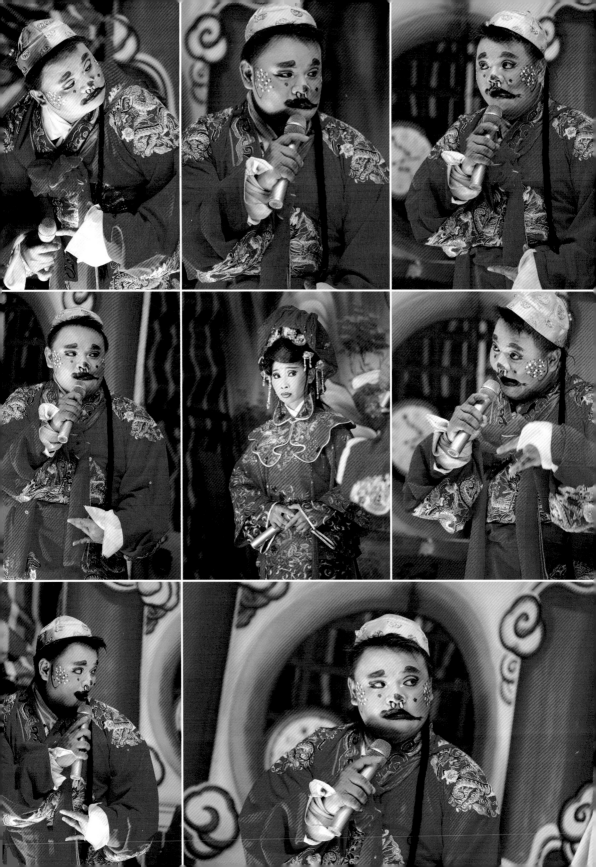

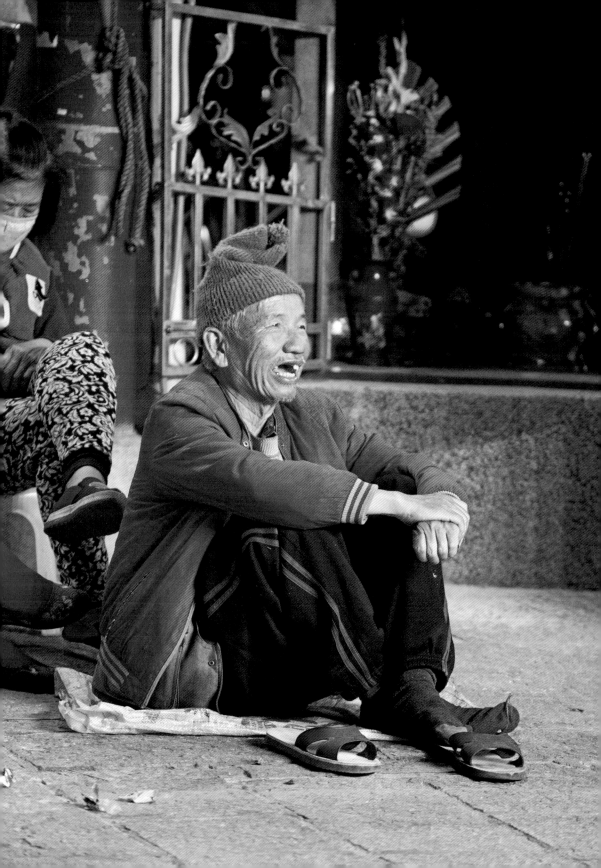

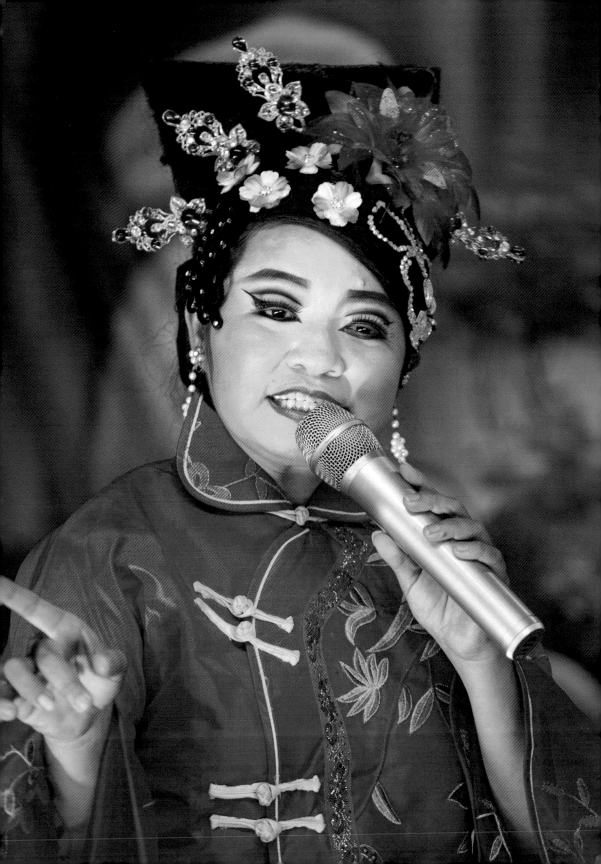

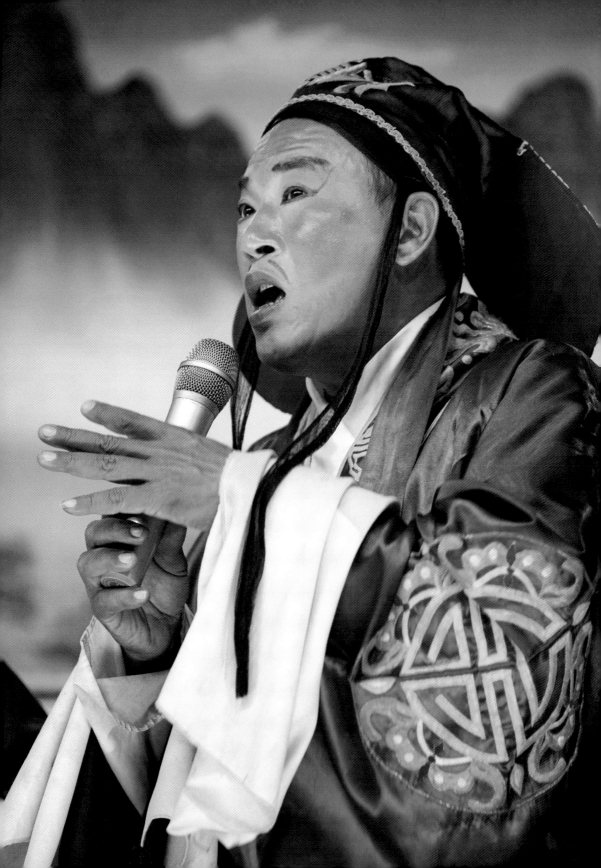

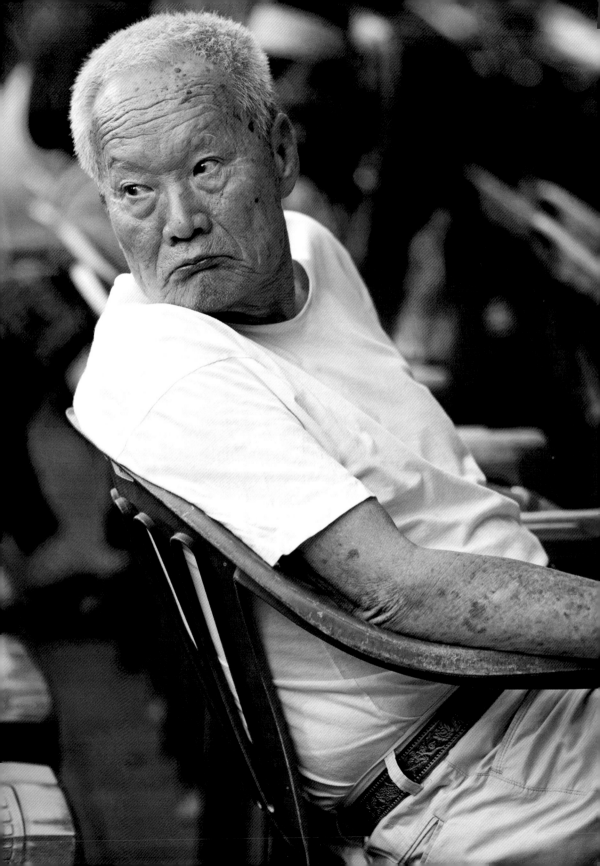

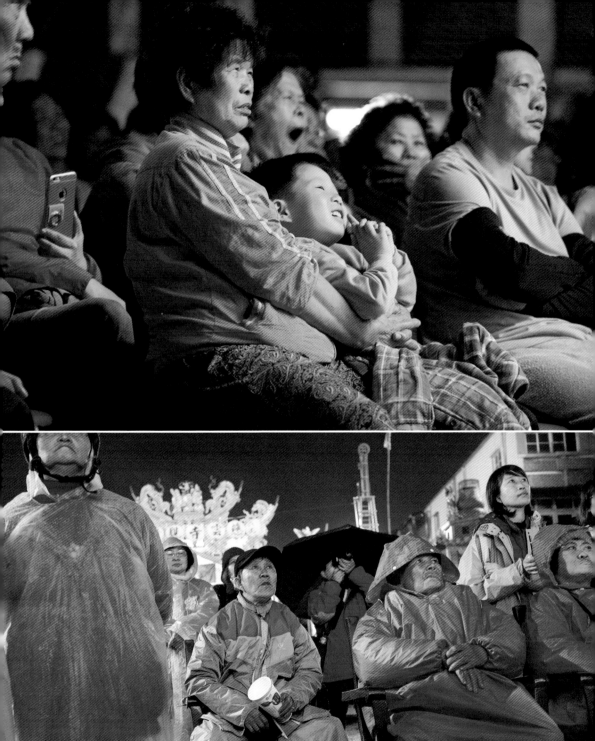

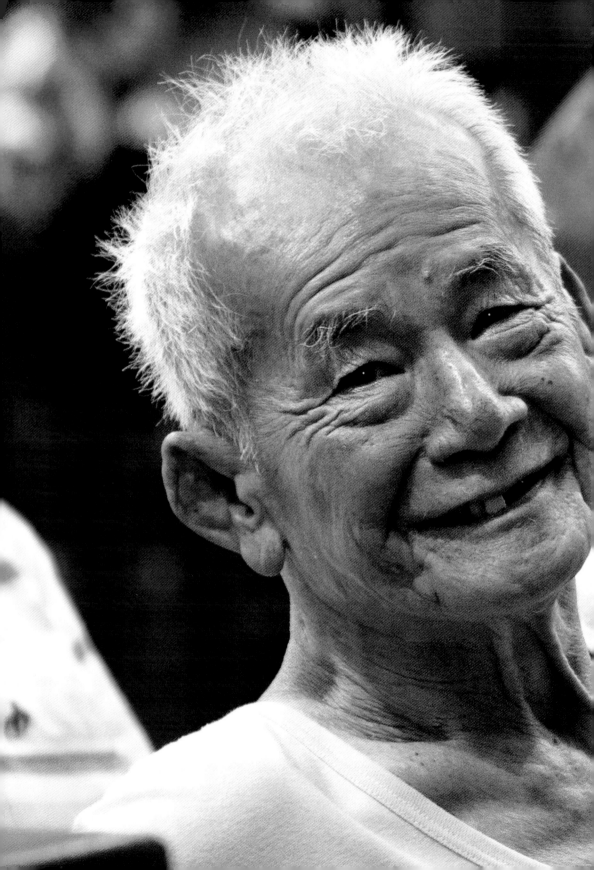

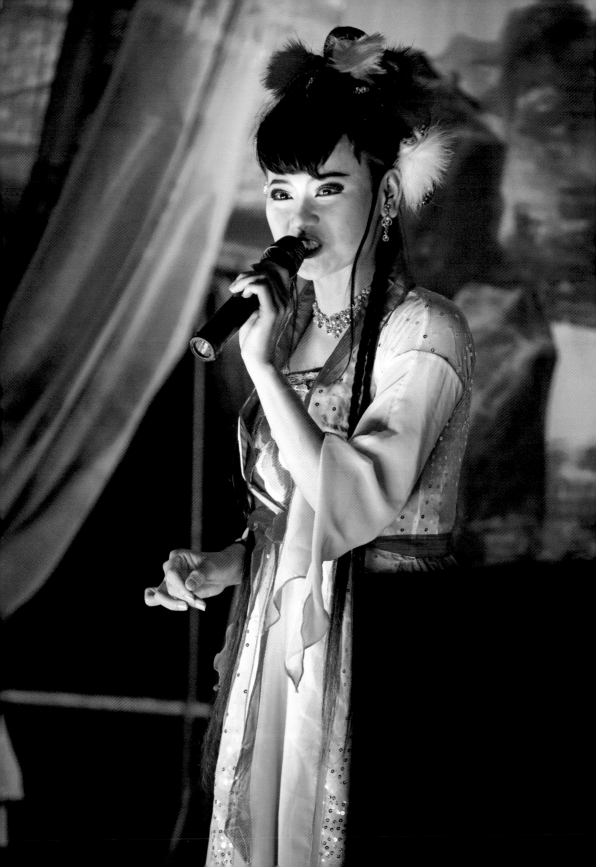

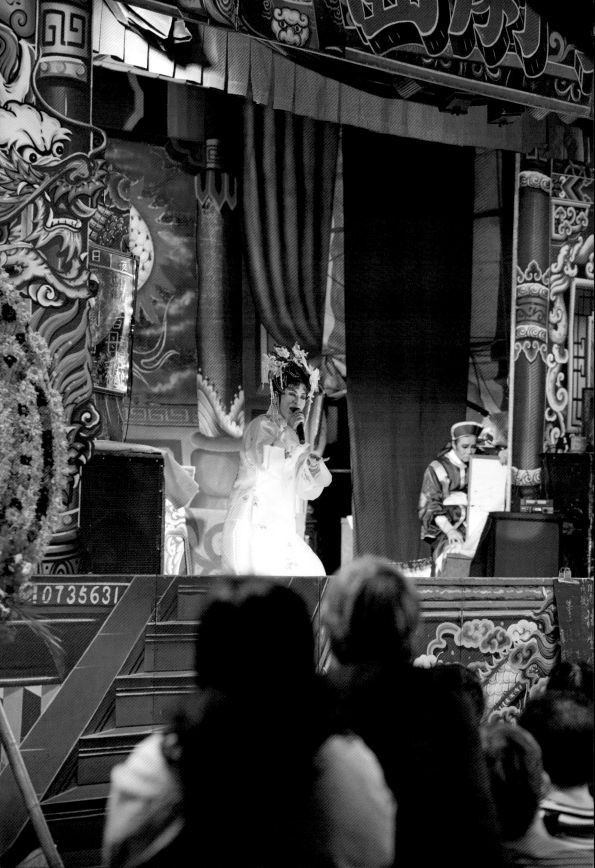

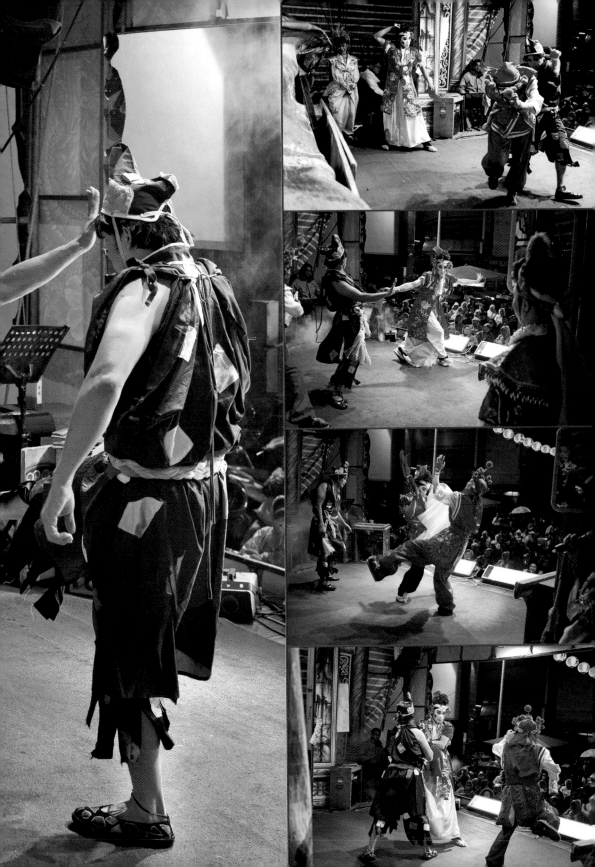

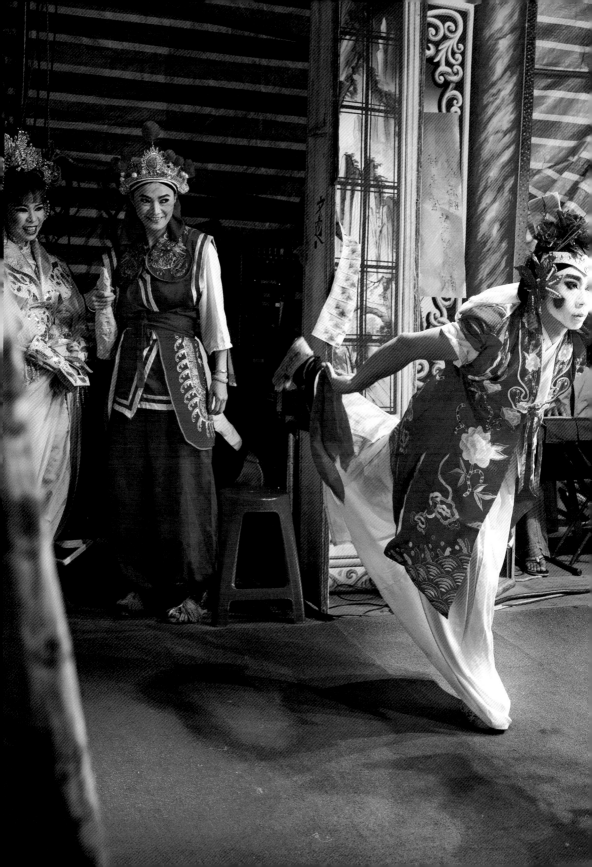

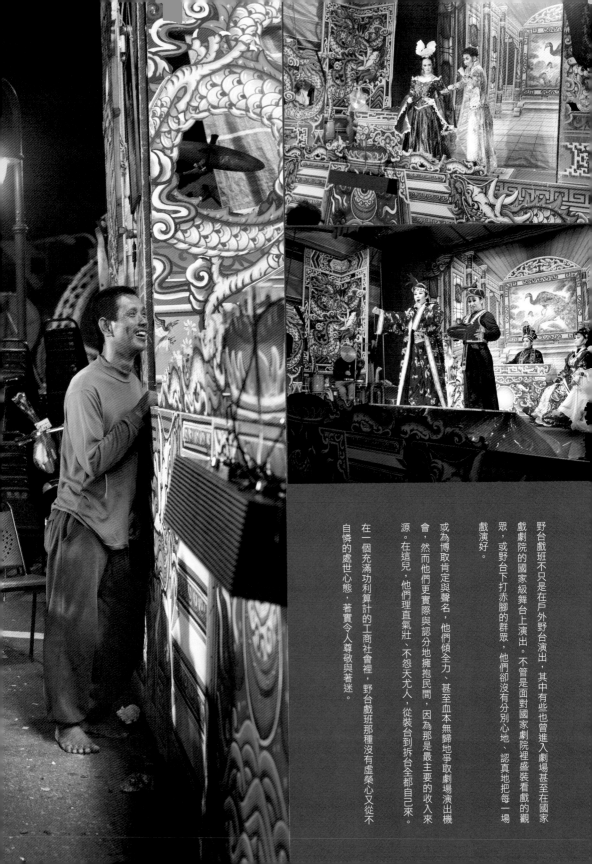

野台戲班不只是在戶外野台演出，其中有些也曾進入劇場甚至在國家戲劇院的國家級舞台上演出。不管是面對國家劇院裡盛裝看戲的觀眾，或野台下打赤腳的群眾，他們卻沒有分別心地、認真地把每一場戲演好。

或為博取肯定與聲名，他們傾全力、甚至血本無歸地爭取劇場演出機會，然而他們更實際與認分地擁抱民間，因為那是最主要的收入來源。在這兒，他們理直氣壯、不怨天尤人，從裝台到拆台全都自己來。

在一個充滿功利算計的工商社會裡，野台戲班那種沒有虛榮心又從不自憐的處世心態，著實令人尊敬與著迷。

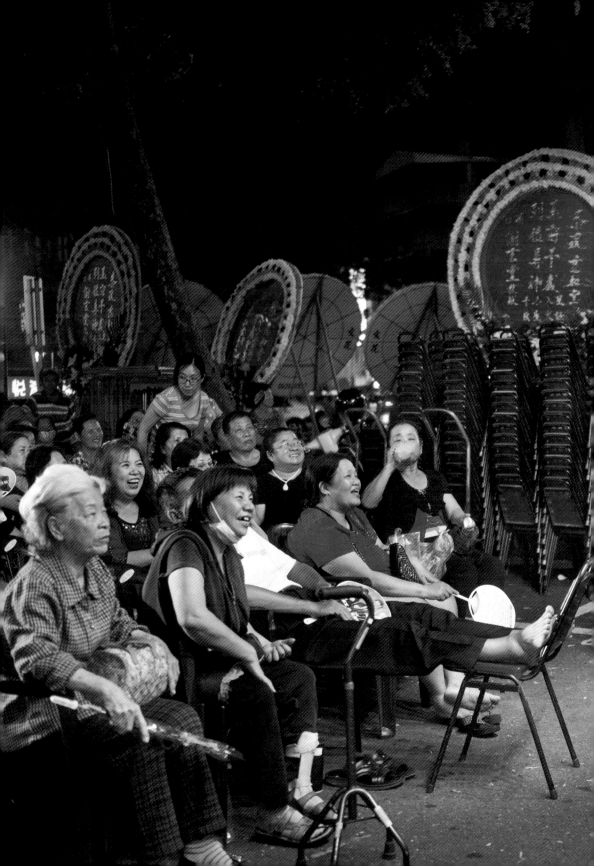

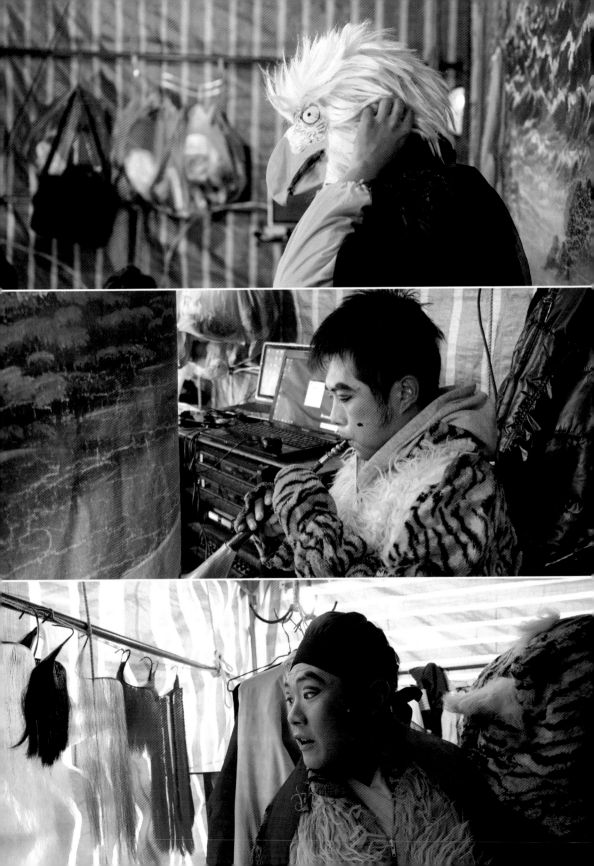

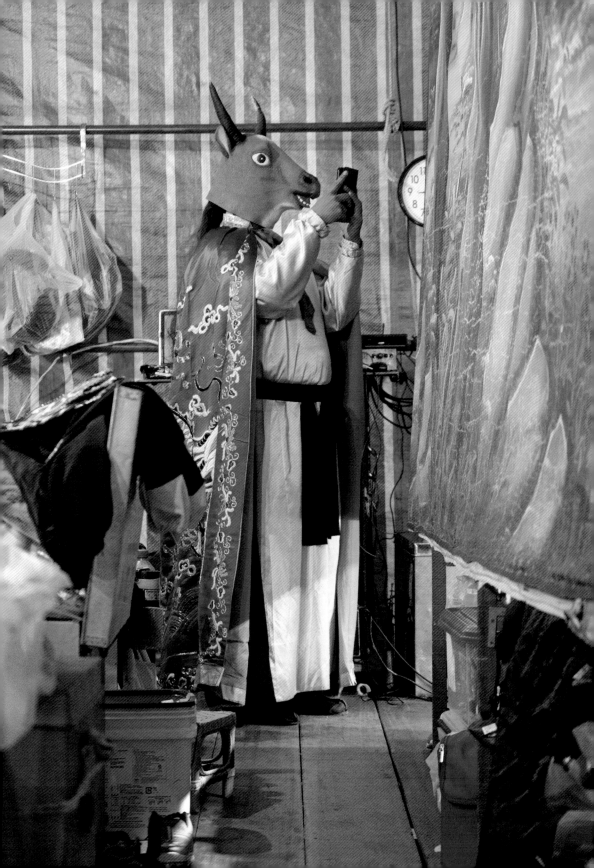

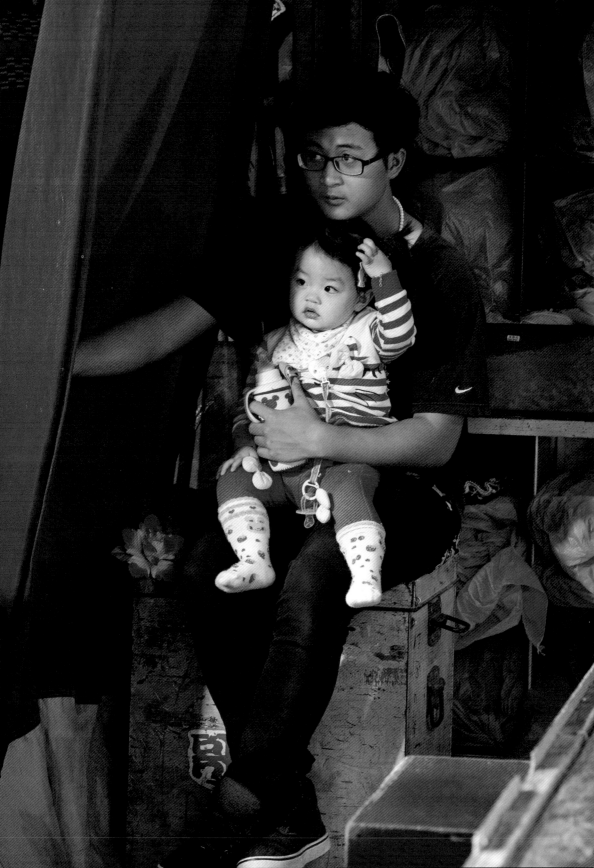

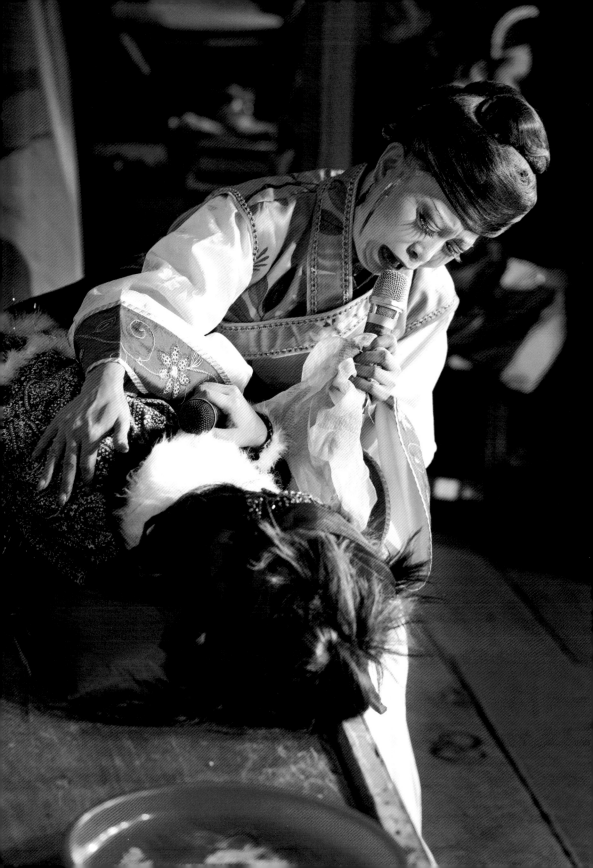

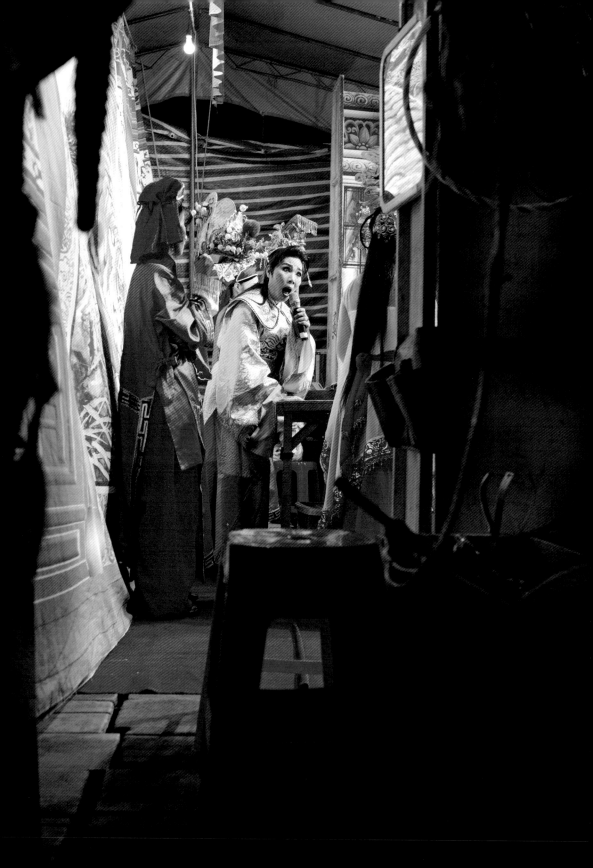

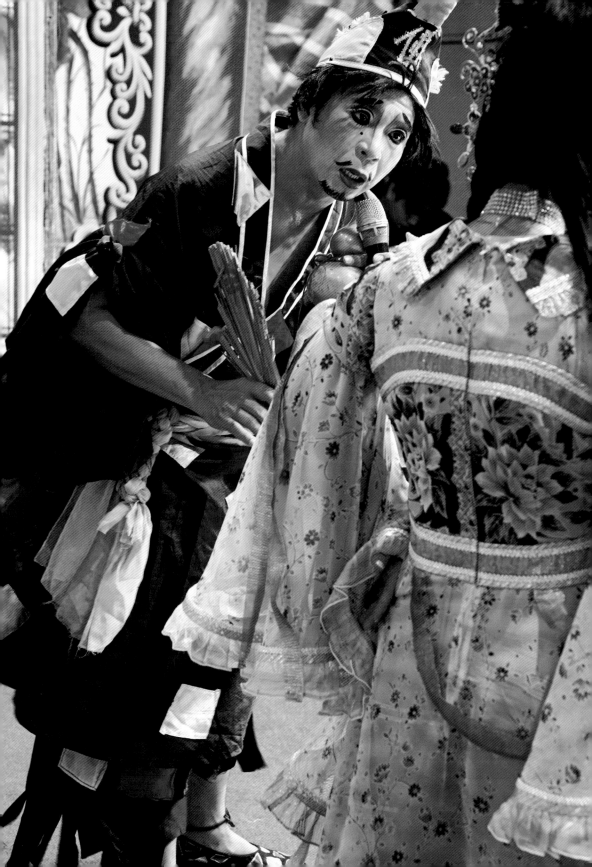

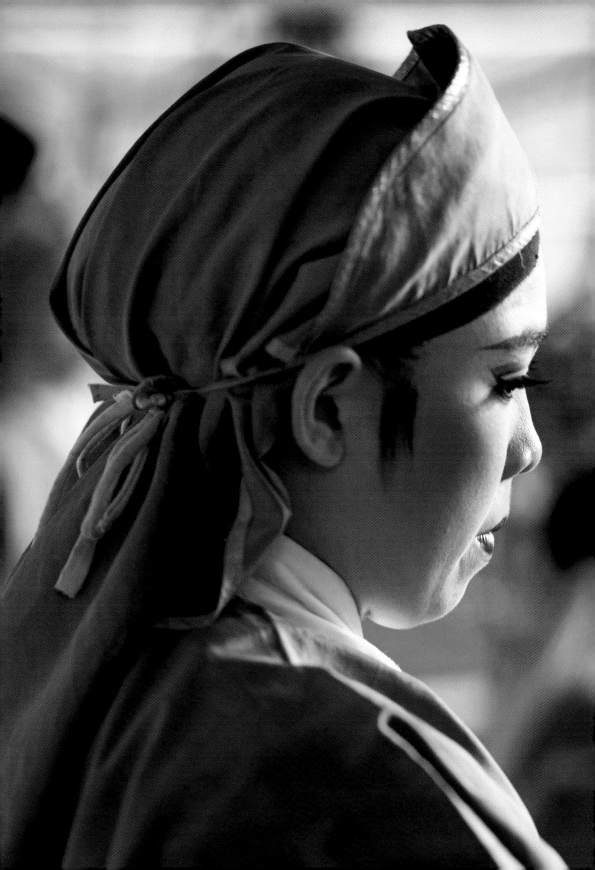

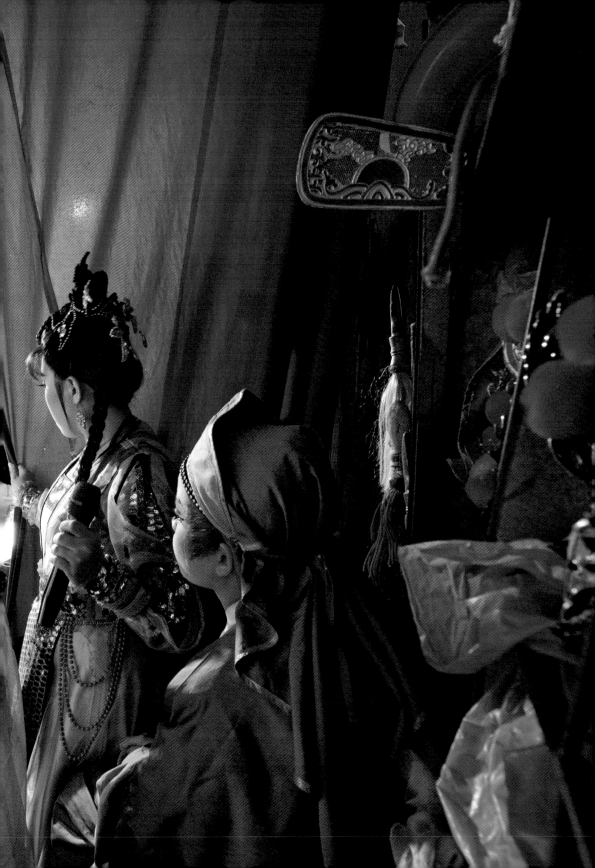

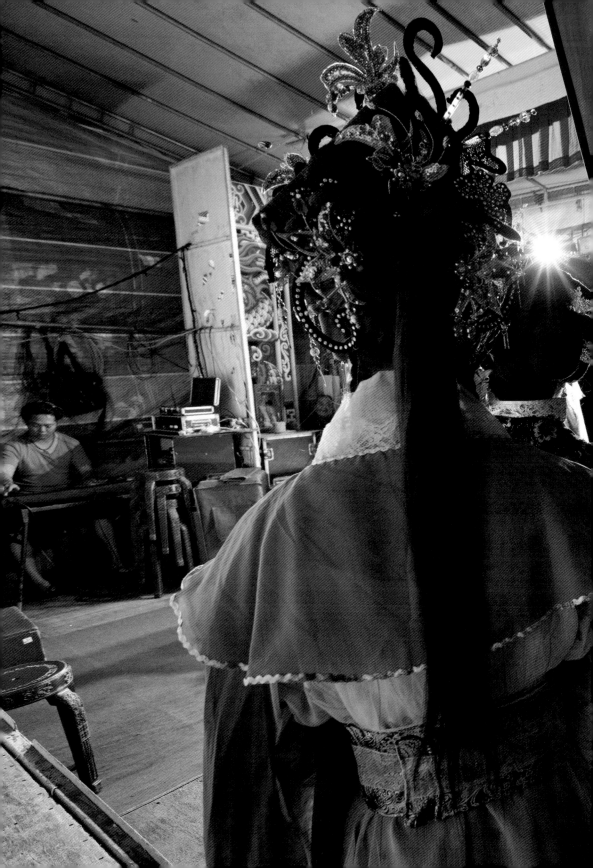

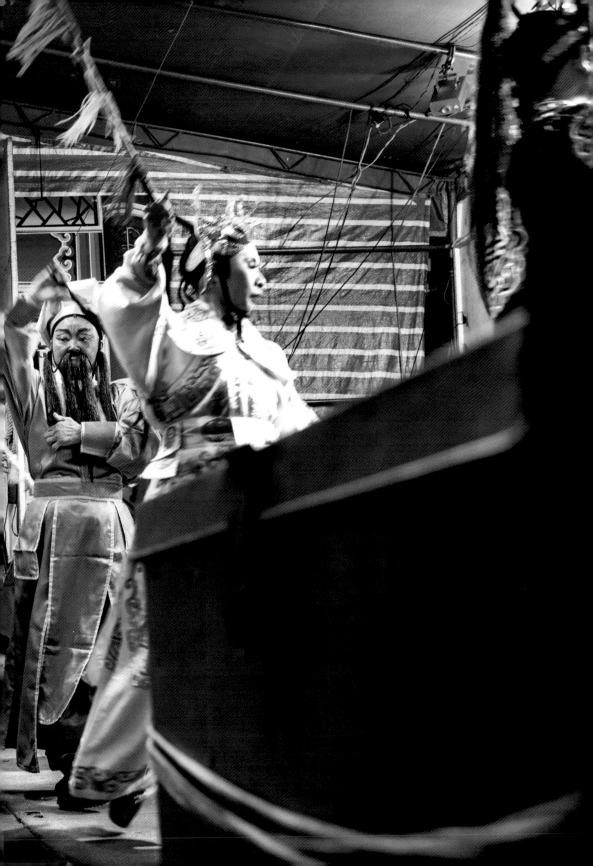

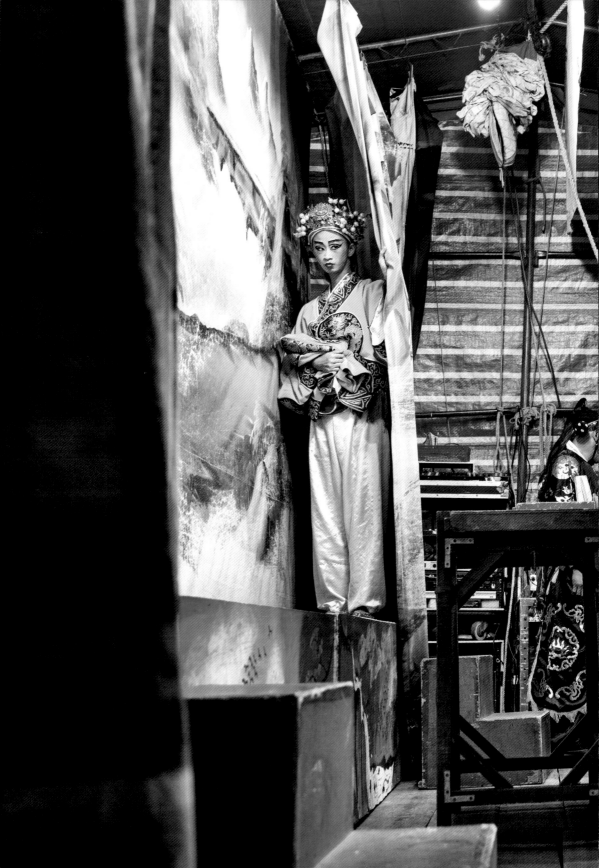

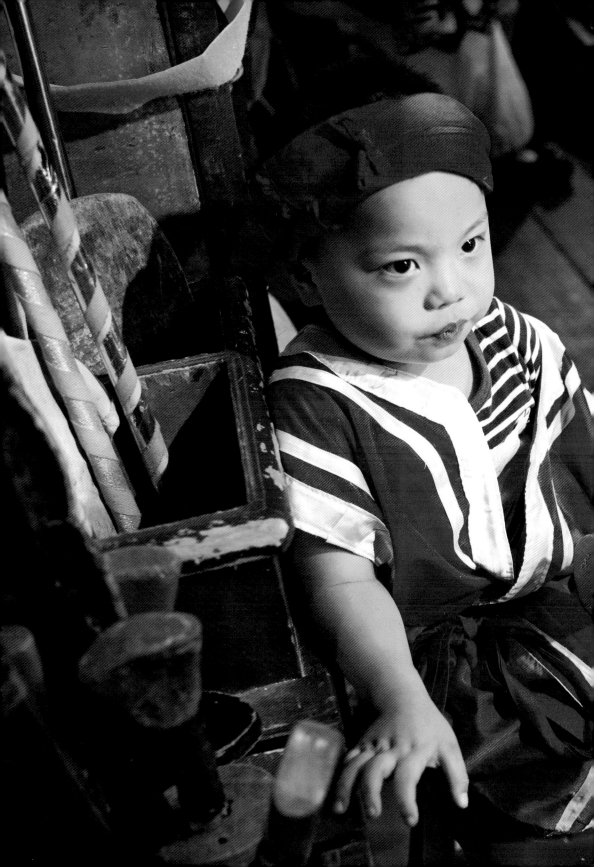

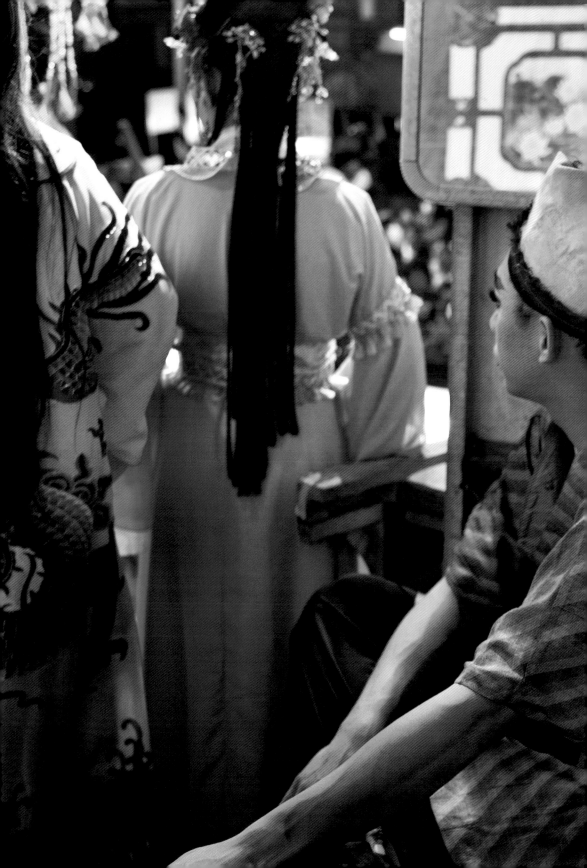

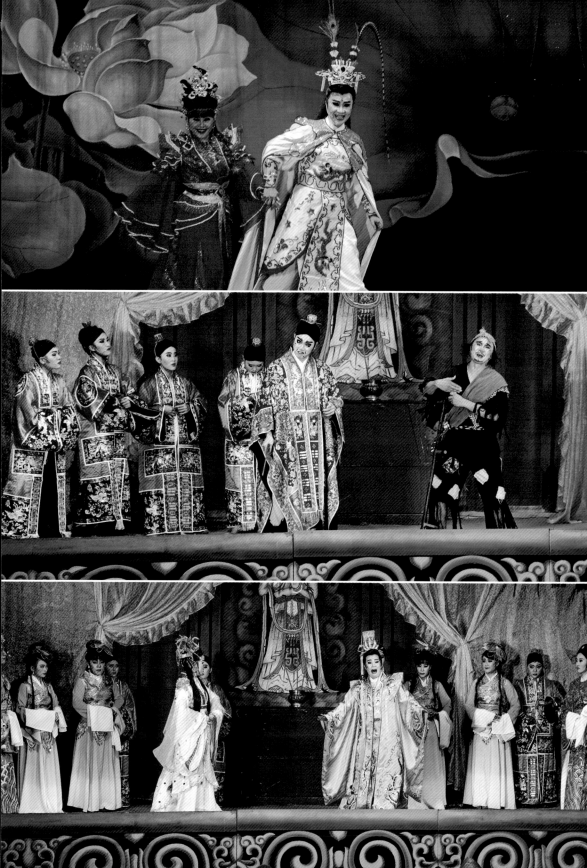

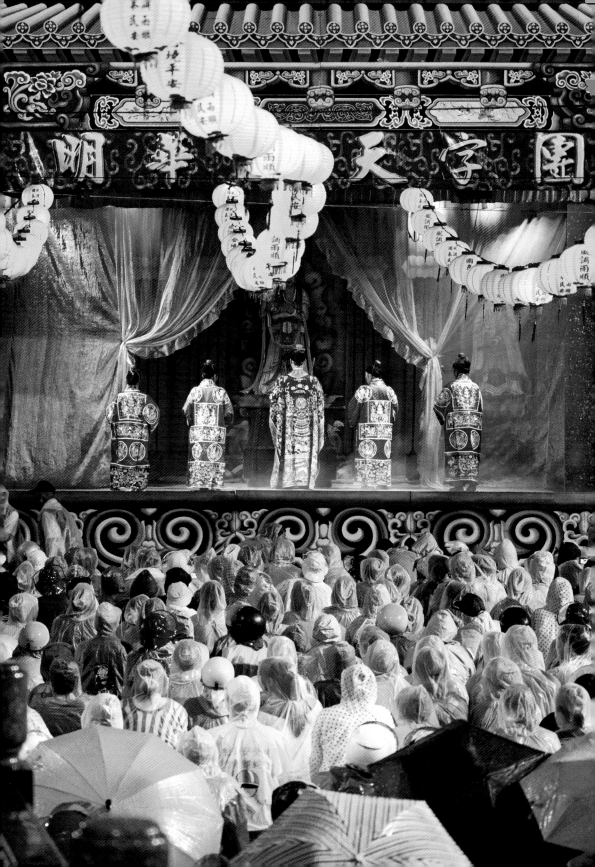

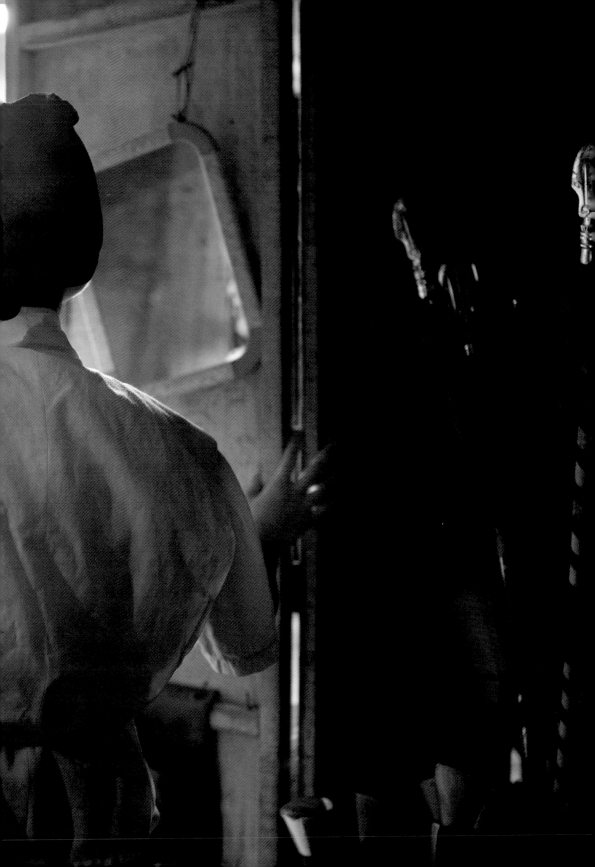

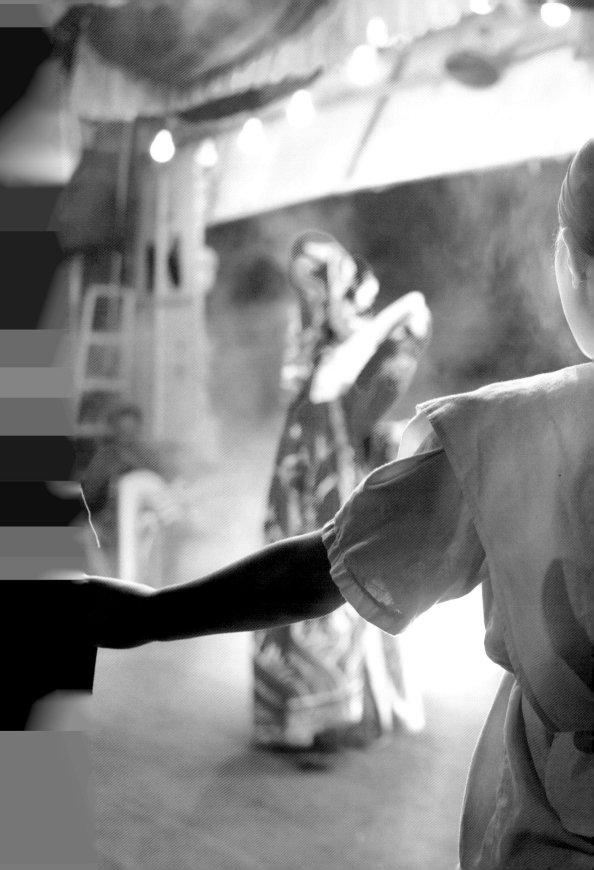

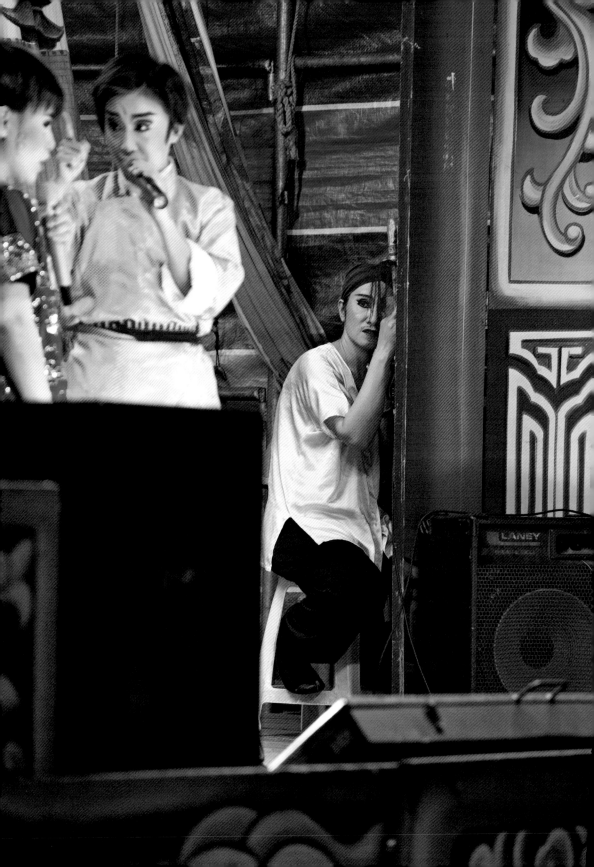

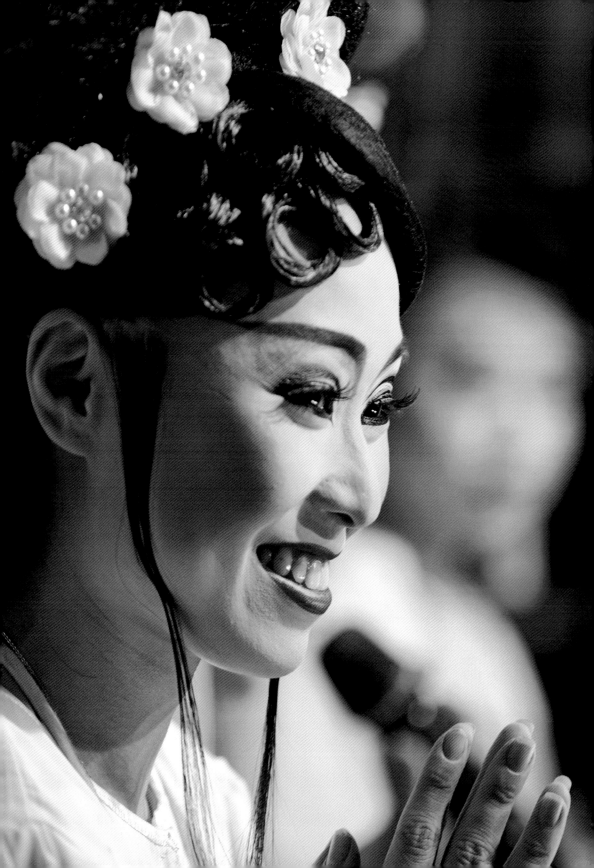

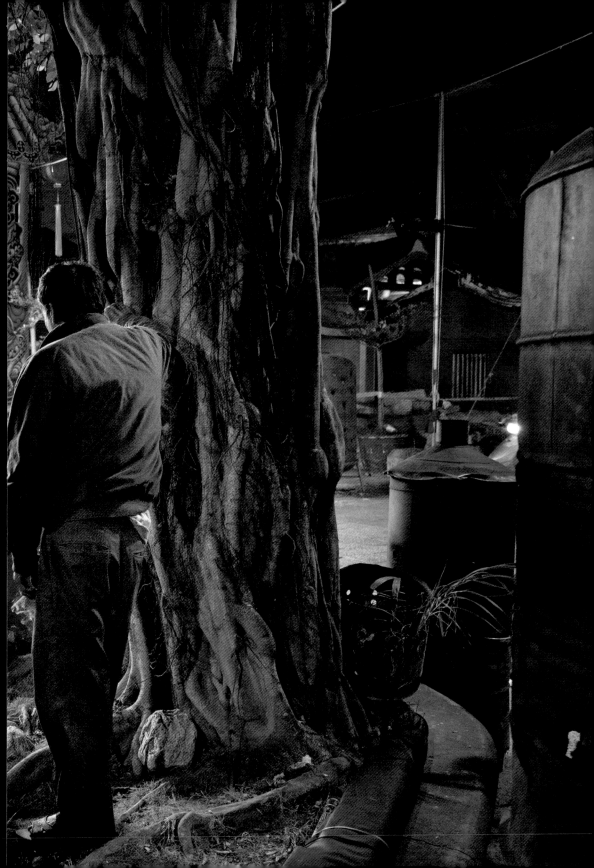

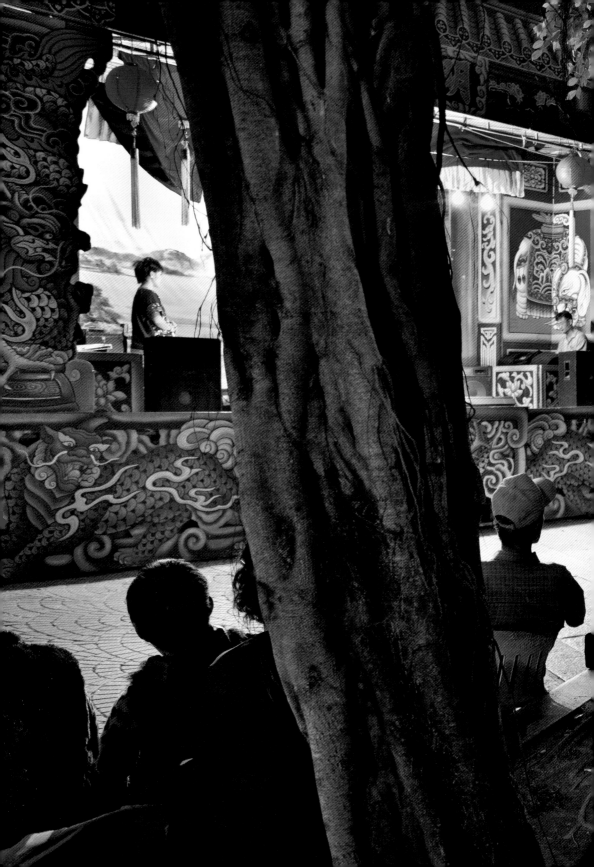

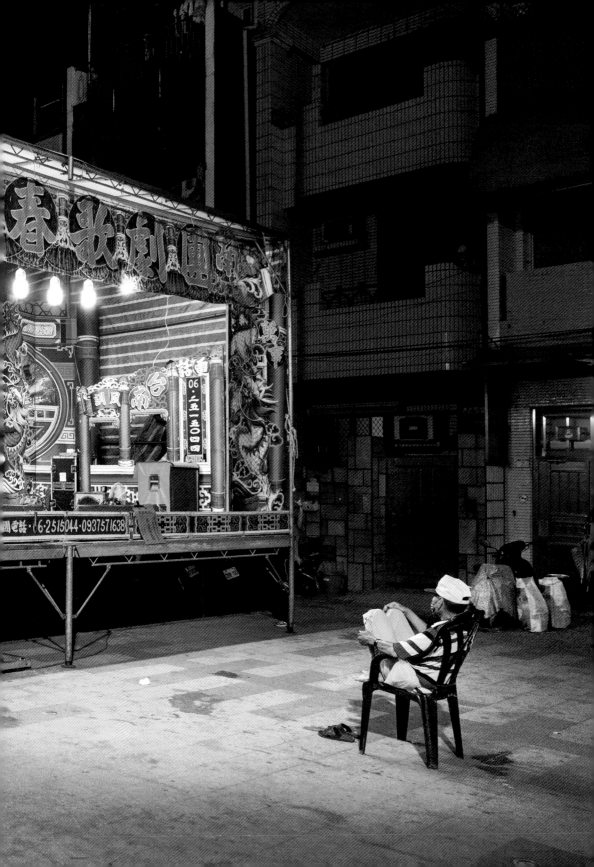

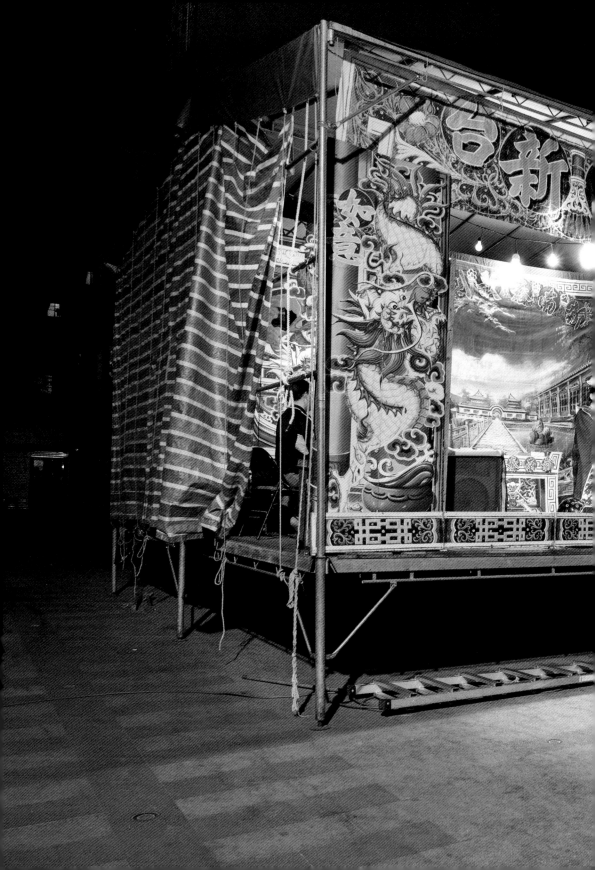

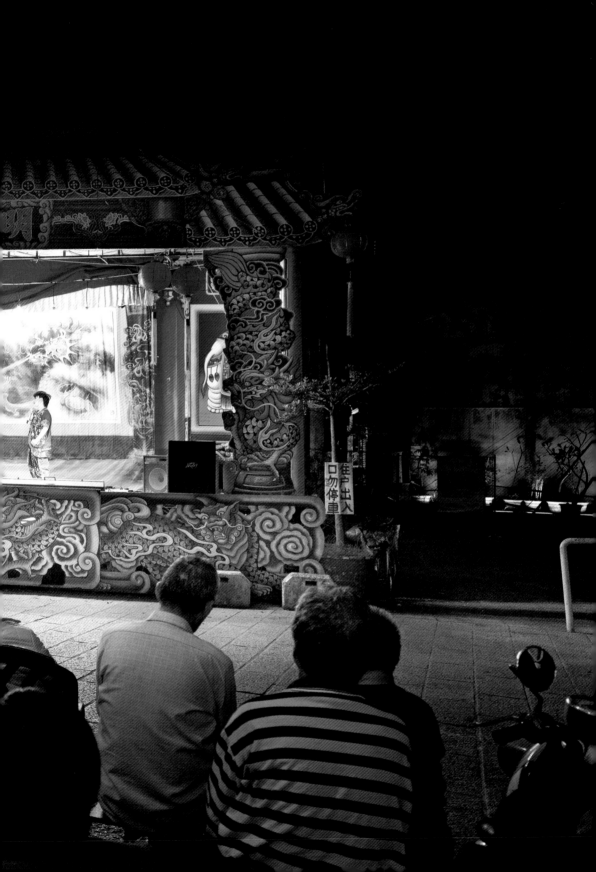

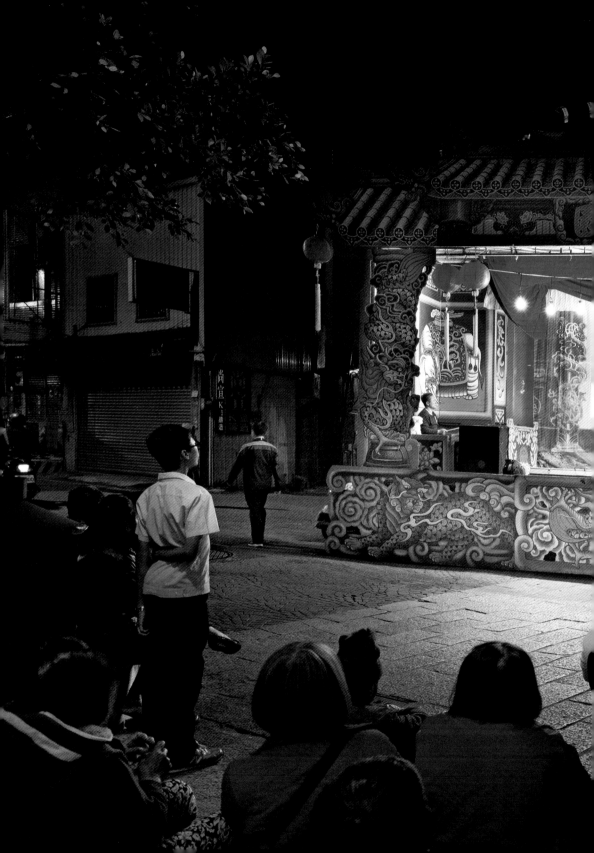

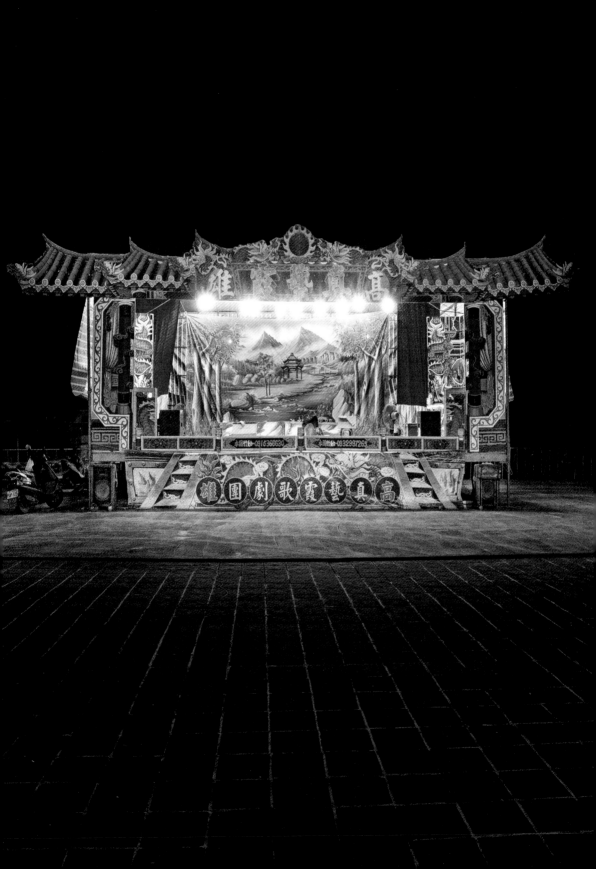

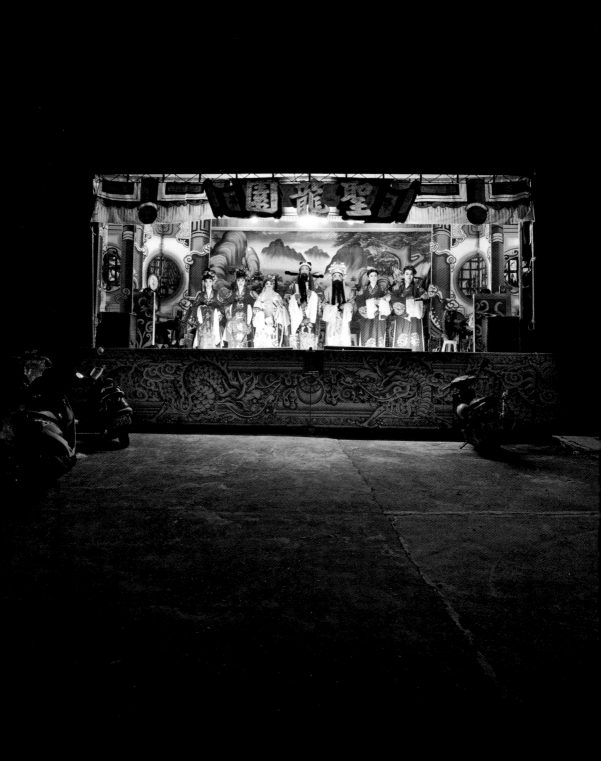

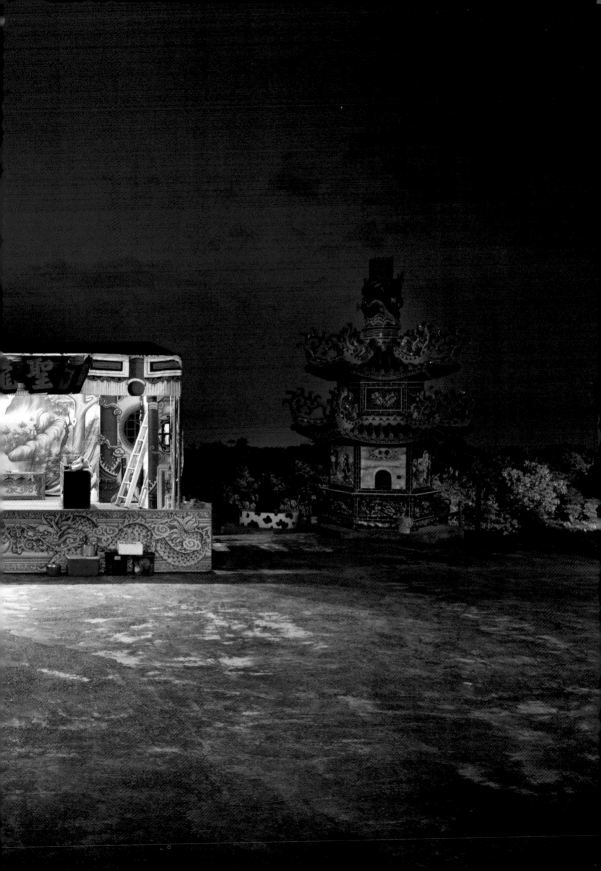

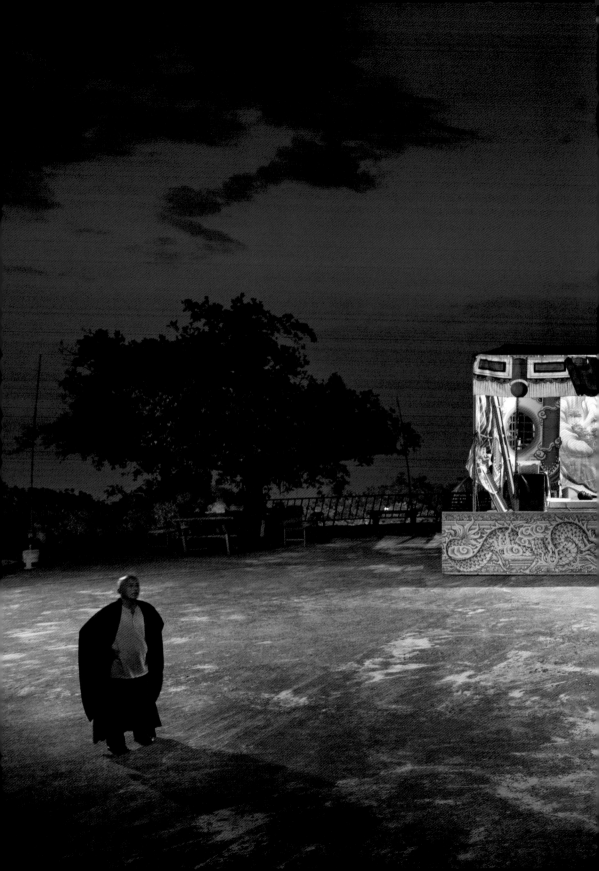

尾聲。

我曾反省為什麼會選拍野台戲專題？除了自序所描述的形式面，我發覺自己可能在尋找一種快消失殆盡的台灣情調，一種源自童年記憶的美麗印象，然而什麼又是古早的台灣情調，我曾在《臺南·家》這本書中描述，那可能是一種疼惜甘苦人的敦厚人情，一種胼手胝足、同心合力為生計獻身和為下一代孕育契機的無私付出。

我喜歡鏡頭下的野台戲朋友，他們或許沒讀太多書，但整個戲劇傳統已教給他們最深厚的做人處事道理，他們的戲劇總在隱惡揚善，就連神仙戲碼也強調「天助自助」的真理，至於他們的勤奮、執著與認分，更讓我肅然起敬。

「野台戲」專題，恰或是前述久違情調的借題發揮。

有朋友寫信給我說，長年生活在夾雜意識型態政爭的社會角力中，他快要不認識台灣了！將自己隱身在吃喝玩樂的小確幸生活一段時間後，他發覺小確幸也乏味了！這可怎麼辦？

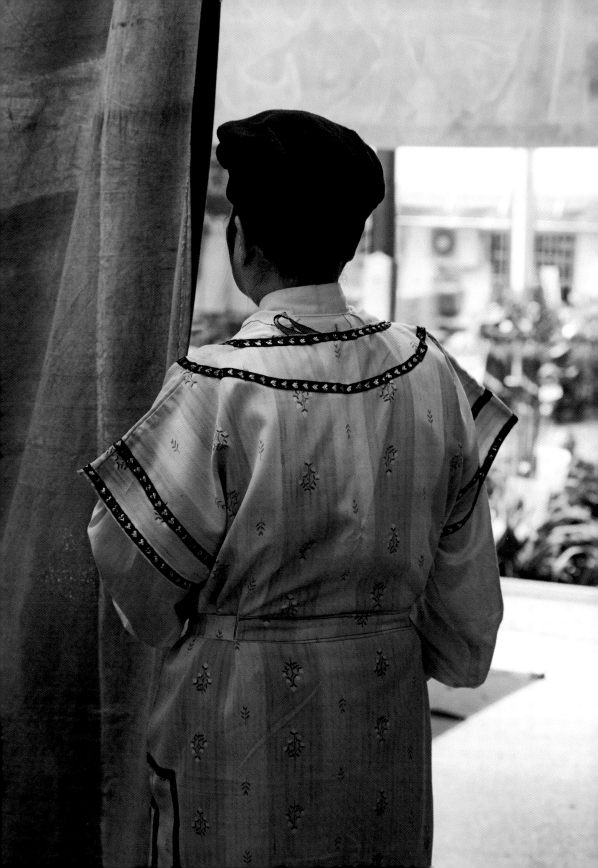

我無法用三言兩語回答朋友的問題，但有個渺小經驗卻帶給我許多靈感……話說某日我去到與台南邊界的高雄湖內鄉拍攝明華園天字團，我在炎熱戲棚下一直等到下午一點都未見他們現身。我詢問一位坐在戲棚下的當地人，從他彎曲、難以伸直的手臂和不自主擺動的身體，我可判定他是腦性麻痺患者。我問他怎麼不見團員身影？他搖頭，一副自己也不清楚的模樣。

我客套問候他吃飯了嗎？他張開手掌比個沒錢的手勢，我找著身上的幾個五十元銅板，叫他去買點東西吃，他迅速騎上腳踏車，一轉眼工夫就帶了個便當回來。由於天字團即將要去新加坡演出，我爬上戲棚，想留張字條給阿興說一個月後見。就在我下階梯時，一個不留神竟踩空滑了下來。嚇壞了這位剛吃完飯的陌生男子，他連搖帶晃地狂奔來扶我，他那種驚恐又關心的表情，全彰顯在他那不能自主抖動的四肢上。我最後幾乎是抓緊他的雙臂，用力安撫他說，我沒有受傷，才讓他抽搐的身軀安靜下來。

我騎著宗昇借我的那台貼滿政治標語貼紙的五十CC小紅摩托車離開，一回頭，卻又看到那與我僅有一面之緣的殘障男子，仍佇立在戲台下遠遠望著我，我揮了揮手，一種無法言喻的溫暖與複雜感受，伴隨著我沒入車流湍急的南高省道上。

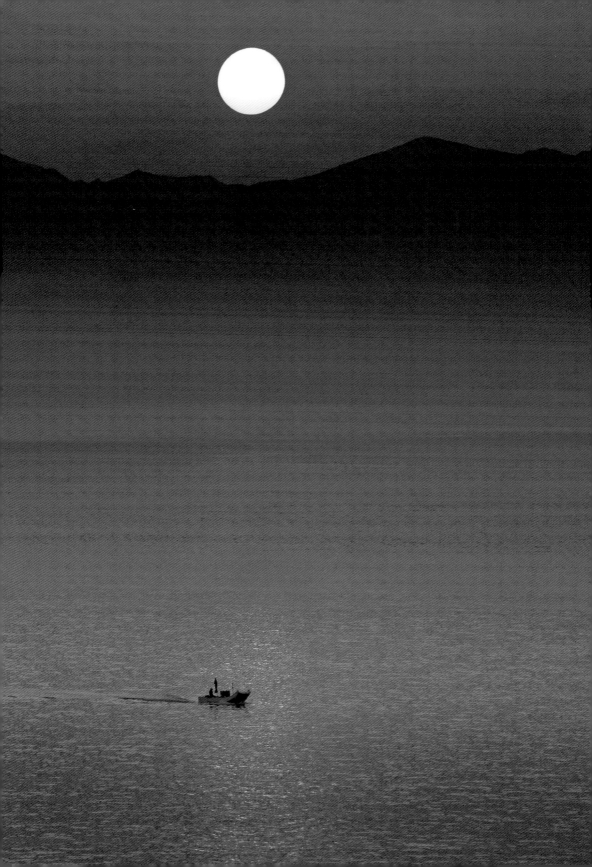

蓬萊仙島的日出。

別懷疑！前一頁的影像不是國外美景，而是從小琉球看台灣本島——中央山脈最尾端的大武山日出。

我到小琉球拍攝明華園天字團，抵達時，正是天字團在島上的最後一夜。

第二天一早，天字團搭船離去，我與朋友沈介文騎著民宿老闆娘借我們的小摩托車環島。

我們原訂早上離開，卻一直延到下午，來到慈雲寺，驚見一個劇團正在演出，當我看到台上老演員大汗淋漓地扮仙時，我與介文商量，能否搭最後一班船離開？他面露難色，原來他晚上在台南有約。就在我進退兩難時，介文竟說：「小五哥，我們先回去，等明天高雄開完會後，我再送你來東港搭船。」當晚，好友盧彥芬為我聯絡上白沙國小田永成校長，請他代訂民宿後，第二天下午我又從東港搭船回到小琉球。

一接到我，田校長就要帶我去用餐，我卻央求他先將我送到慈雲寺拍照，待我來到千葉興

的戲台上時，昨天邀我用餐的老太太驚地問我，怎麼戲演完不見我的蹤影？我實在不好意思對她說，二十四小時不到，我已南台灣來回一趟。

在田校長的探聽下，我們當夜又去探訪另一個在島上演出的聖龍團，更打聽出這團第三天一早將在島上的華山代天宮演出。隔天一早我先到那探查地形，遇見正在為演出搭戲棚的宮廟主持、洪老先生的女兒洪秀倫，她親切地對我說，第二天清晨六點，戲團將在這裡扮仙，因此她們凌晨就會起床準備。她非常興奮台戲能在自家宮廟演出，童年最美的記憶全躍然在她臉上。善良的她還請我吃只有在大節日才有機會吃到的魚麵。

隔日凌晨三點，我離開民宿騎上小摩托車，迎著輕柔海風，沿著小琉球的環島公路來到代天宮。濃厚的民間信仰使然，小琉球最好的觀景點全都是神明居住的地方，這宮廟地點若在歐美早已是五星級飯店進駐之地。

微風徐徐的清晨，我驚見天光在海洋對面的山後浮現，洪小姐說，這兒是小琉球觀賞台灣日出的最佳地點。我等待著戲團的扮仙，卻不時眺望那在海中浮現的群山，索性移駕到戲棚後，仔細端詳台灣的日出。扮仙雅樂飄渺中，太陽竟從群山後浮現，我幾乎要對著自然穹蒼跪地頂禮膜拜。台灣又俗稱「蓬萊仙島」，此情此景恰是名不虛傳！

我不免喟嘆，為什麼這島上的很多子民發現不到自己家鄉的獨特與瑰麗？若他們能知道，應該夢裡也會笑吧？我在天地造化間唸起了我的主禱文，感謝上天對我的厚愛，更祈求造物主永保我擁有一顆時時敏感的感恩心靈。

致謝。

野台戲專題得以完成必須感謝許多人，我首先要感謝周美青女士，周姐在兆豐文教基金會時大力支持這創作，在此向美青姐與兆豐文教基金會致謝。

我更要感謝被我拍攝的所有劇團，他們分別是明華園天字團、台南的秀琴歌劇團、鶯藝歌劇團、進益號、在澎湖不期而遇的威霖歌劇團、高雄的高麗歌劇團、千葉興劇團、春美歌劇團和所有短暫邂逅不及深訪的劇團。他們未將我視為外人，讓我自在攝影的開放分享，殊勝感恩。

藉此，再一次謝謝明華園天字團團長陳進興、陳昭香大姐、陳麗巧二姐及眾團員。秀琴歌劇團團長張心怡小姐，承繼家族的傳承，她的努力與自我要求著實叫人敬佩；還有千葉興的陳貫誌與施世彬，我尤其記得世彬在小琉球時，竟背著我為我多叫一份晚餐。我更要感謝鶯藝歌劇團的羅文君小姐及她的家人。鶯藝是我第一個有計畫來拍攝的劇團，那一個星期的拍攝中，他們讓我有機會認識到野台戲傳統與劇場的內外生態，他們的好客熱情更讓我永誌不忘。我也要謝謝台南文化局為我居間聯絡的陳富堯，他不厭其煩地為我聯絡各劇團，讓我有機會登堂入室攝影。明華園天字團的義

務公關蘇曉琪，更為我搭起拍攝明華園天字團的橋梁，在這一併致謝。

我也要謝謝在台南開設南十三小咖啡屋的沈介文，他常把生意丟在一邊驅車帶我前去攝影，我們曾去到曾文水庫、安南區的十二佃，最誇張的是兩度將我載到東港，好讓我搭船前往小琉球攝影。

會按摩治療、從事回收業的張森堡老弟也得記上一筆，愛開車出遊的他曾把我載到連GPS也找不到的山區拍野台戲，若沒有他，我挖不到千葉興石美玲女士的故事。小琉球的田永成校長和為我居間聯繫，以及為我做許多瑣碎行政業務的盧彥芬小姐，在此也要感謝他們，經由他們我總能再看見一個我不知道的世界。

我也要感謝經營屎溝墘民宿的蔡宗昇一家人，我在台南拍照時給我不少支援，尤其是他的小紅摩托車，已是我在台南工作時的專屬交通工具。

我更得感謝在我鏡頭下，我卻來不及記下的陌生人，他們在鏡頭下如此美麗，讓我不時體會到這塊土地的能量，在此合十感恩。

謝謝台灣索尼所提供的器材，這個專題我以他們的7RS、7RII及RX1全片幅相機拍攝，除了索尼的專業鏡頭，我也感謝台灣石利洛的童閔崧經理提供我一個85mm口徑的Batis鏡頭，這些優秀器材讓我在工作上非常愉快與順利。也謝謝台南弘銘攝影器材，尤其是李芳銘經理的支援，每當我需要額外器材時，芳銘經理總盡全力幫忙，他的一群夥伴也帶給我很多友誼的快樂。我也要謝謝待我如弟的學長陳志良，為這本書所題的字。

最後容我感謝天主，祂總讓我知覺存在的意義，讓我在一個政爭紛擾、前路不明的環境中，安靜且愉快地從事創作，這真是一個寶貴的福氣與恩典。

作家作品集 78

野台戲

作者‧攝影─范毅舜

全書題字─陳志良

主編─李麗玲

責任企劃─金多誠

封面暨內頁設計─黃寶琴

總　編　輯─曾文娟

發行人─趙政岷

出　版　者─時報文化出版企業股份有限公司

一〇八〇三 台北市和平西路三段二四〇號七樓

發行專線─(〇二) 二三〇六六八四二

讀者服務專線─〇八〇〇二三一七〇五

(〇二) 二三〇四七一〇三

讀者服務傳真─(〇二) 二三〇四六八五八

郵撥─一九三四四七二四時報文化出版公司

信箱─台北郵政七九～九九信箱

時報悅讀網─http://www.readingtimes.com.tw

電子郵件信箱─ctliving@readingtimes.com.tw

時報出版愛讀者─https://www.facebook.com/readingtimes.fans

法律顧問─理律法律事務所 陳長文律師、李念祖律師

印刷─上晴彩色印刷製版有限公司

初版一刷─二〇一七年十二月二十二日

初版二刷─二〇一八年一月十六日

定　價─新台幣六五〇元

(缺頁或破損的書，請寄回更換)

時報文化出版公司成立於一九七五年，

並於一九九九年股票上櫃公開發行，於二〇〇八年脫離中時集團非屬旺中，

以「尊重智慧與創意的文化事業」為信念。

國家圖書館出版品預行編目 (CIP) 資料

野台戲 / 范毅舜著 . -- 初版 . -- 臺北市：時報文化，
2017.12
　面；　公分 . -- (作家作品集；78)
ISBN 978-957-13-7254-9(平裝). --

1. 攝影集 2. 野台戲

957.6　　　　　　　　　　　106023040

ISBN 978-957-13-7254-9
Printed in Taiwan

感謝　 兆豐國際商業銀行　Mega International Commercial Bank　　財團法人 兆豐國際商業銀行文教基金會　Mega Bank Cultural and Educational Foundation　贊助拍攝